KB053360

Vikings

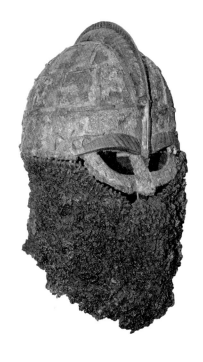

Vikings

대담하고 역동적인
바이킹

스티븐 애슈비 & 앨리슨 레너드 지음 | 김지선 옮김

BM 성안북스

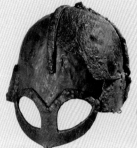

Contents

Introduction

약탈자, 무역업자, 농부, 모험가, 쫓겨난 자, 법을 만드는 자. 우리가 그들에게 어떤 틀을 씌우든, 바이킹은 끝없는 매혹의 대상으로 남아 있다. 그들과 관련된 헤아릴 수 없는 책, 영화, 텔레비전 드라마와 잡지 들이 이미 만들어졌는데, 왜 우리는 거기서 만족하지 못할까? 몸에 지니고 다닐 수 있는 공예품들이 제공하는 실마리를 바탕으로, 『손바닥 박물관: 바이킹』은 새로운 이야기를 들려준다. 공예품은 우리에게 권력자의 개인적 행위들이나 정치적 변화의 물결에 관한 것을 알려주지 않는다(비록 그들의 변화에 맞선 극복 방식을 우리가 이해하도록 도와줄 수는 있을지 몰라도). 그 대신, 의례적인 것과 일상적인 것을 모두 포함하는 매일 일상의 리듬에 관해, 그리고 바이킹(다양한 사회적, 경제적 계층에 속한)이 어떻게 삶을 살아 나갔는지에 관해 말해 준다. 공예품은 그저 우리를 과거의 사람들과 이어준다는, 그런 어렴풋하고 명확히 와 닿지 않는 역할보다 더 많은 일을 한다. 그것들이 없었다면 우리가 떠올리지도 못했을 질문을 하게 만드는 것이다.

여러모로, 바이킹 시대는 편할 대로 끼워맞춘 인위적 시대구분일 것이다. 그 시대는 대략 8세기 말에서 11세기 중반에 걸친 것으로 이해되며, 바이킹 세계에서 어떤 단일한 시작이나 종말의 일시는 존재하지 않는다. 다양한 시기에,

그 세계는 현대의 스칸디나비아와 유럽 북부의 넓은 영토를 아울렀고, 서쪽으로는 북대서양의 섬들(북아메리카의 동해안 일부 포함), 그리고 동쪽으로는 러시아의 변방까지 뻗었다. 많은 스칸디나비아인들은 심지어 그 한계선도 넘어갔다.

시대적 또는 지리적으로 확고한 경계선을 긋기가 불가능하다 보니, 바이킹 세계를 정의하려면 실용적 접근법을 취할 필요가 있다. 몇 세기에 걸쳐 군사 행위, 집단 이동, 교역과 소통이 이루어지는 동안 이 세계를 하나로 묶어 준 것은 무엇인가? 답은 '변화'이다. 스칸디나비아인과 다른 다양한 민족들 사이의 상호작용은 그들이 가는 곳마다 정치적, 사회적, 경제적 그리고 종교적 변화를 초래했고, 이 책에서는 유물들을 이용해 그런 변화들 중 몇 가지를 추적하고자 한다. 그러기 위해, 이 책은 바이킹 시대 전반에 걸쳐 물질문화 그 자체가 어떻게 변화했는지를 살펴본다. 그 시작은 철기시대 스칸디나비아(바이킹이 등장한 세계)에 진정으로 속하는 유물들이 될 것이고, 그 후 중세(바이킹이 그것을 만드는 데 한몫한 세계)로 옮겨갈 것이다.

『손바닥 박물관:바이킹』은 따라서 연대기에 따른 궤적을 탐사하지만, 여기 다뤄진 유물들 중 다수는 그것이 속한 시대를 정확히 추정하는 것이 가능하지도, 적절하지도 않다는 점을 명확히 해둘 필요가 있겠다. 우리는 기껏해야 그 기간이 몇백 년에 불과한 시대에 관해 이야기하고 있고, 많은 유형의 유물들이 이 시기 내내 아주 적은 변화만을 겪으며 지속적으로 이용되었다. 정교하게 장식된 금속 작품의 제작 시기는 양식 비교를 통해 좀 더 안정적으로 추정할 수 있겠지만, 이것은 과학이라기보다는 예술이다. 그 결과, 비록 이 책이 초기, 중기와 후기 바이킹 시대로 크게 나뉘긴 하지만, 이 시대들은 늘 유물들 자체만 가지고 쉽게 구분되지는 않는다.

9세기 말에 인기를 누린 유물들은 10세기 초에 버려지거나 재활용되지 않았다. 이런 이야기를 하는 의도는 9세기, 10세기, 11세기의 정치, 사회, 경제에 대해서도 유물들처럼 포괄적 개요를 제공하려는 것이 아니라는 것이다. 그런 서사는 아마도 고대 그리스, 로마, 또는 이집트 세계에 대해서라면 가능할지도 모르지만, 바이킹 시대에는 통하지 않는다. 이것은 바이킹 세계가, 비록 크고 폭넓게

연결되어 있었지만, 더 이전 문명들에 비해 좀 더 정치적으로 파편화되었고 사회적으로 다양했기 때문이다. 어떤 단일한 서사에 액자 역할을 할 바이킹 제국은 존재하지 않았다. 게다가, 바이킹 시대는 바이킹들의 한 시대였다. 9세기 말은, 예컨대, 어업과 농업의 시대인 동시에 교역과 탐험의 시대였으며 원정과 식민지화의 시대이기도 했다. 그것을 관통하는 하나의 공통된 끈은 존재하지 않는다. 그 대신, 『손바닥 박물관: 바이킹』은 바이킹 세계의 다양성과 복잡성을 제시한다. 그것은 좀 더 어려운 이야기지만, 또한 더 흥미로운 이야기이기도 하다.

중요한 것은, 이 책이 단순히 스칸디나비아인이 만든 유물들만이 아니라 그들이 여행에서 마주친 유물들 중 일부도 포함한다는 것이다. 그들은 무척 눈에 띄는 표지를 남긴 경우가 많았다. 이는 바이킹, 그리고 그들과 관계한 민족들이 활동한 세계에 대한 독특한 관점을 제시한다. 이는 스칸디나비아 예술의 고전적 예시들에 초점을 맞추는 전통적 방식으로는 가능하지 않다.

게다가, 여기 다뤄진 유물들 중 다수는 그 자체로 아름다우며, 빛나는 이야깃거리를 담고 있다. 섬세하게 장식된 보석은 바이킹의 예술 사랑을 증명하는 것을 넘어, 사회적 불평등과 억압과 야만성을 그 어떤 검이나 도끼 못지않게 또렷이 말해준다.

이 책은 수십 년에 걸친 수많은 학자들의 노력에 빚을 지고 있다. 유물 목록을 정리하는 것은 바이킹학의 아주 초창기부터 주요한 활동이었고, 이 책은 그 연구에 의존한다. 이 유형의 이정표라 할 간행물은 40년 전에 출간된 제임스 그

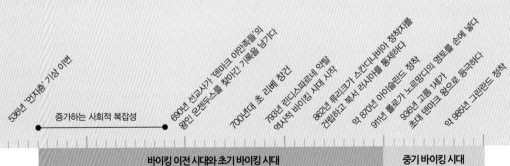

536년 '먼지층' 기상 이변

증가하는 사회적 복잡성

690년 선교사가 덴마크 야만족들의 왕인 온젠두스를 찾아간 기록을 남기다

700년대 초 리베 창건

799년 린디스파르네 약탈, 역사적 바이킹 시대 시작

862년 류리크가 스칸디나비아 정착지를 건립하고 북서 러시아를 통제하다

약 870년 아이슬란드 정착

911년 롤로가 노르망디의 영토를 손에 넣다

936년 고름 1세가 초대 덴마크 왕으로 등극하다

약 985년 그린란드 정착

| 바이킹 이전 시대와 초기 바이킹 시대 | 중기 바이킹 시대 |

550

900

1000

레이엄 캠벨의 『바이킹 유물』이다. 확실히 말해두는데, 우리의 의도는 이 권위 있는 작품의 개정판을 내려는 것이 아니다. 그리고 쇠렌 신드백이 최근 내놓은 혁신적 모음집으로, 바이킹 세계가 그저 초기 중세 시대에 지구에 퍼져 있던 수많은 상호 연결된 세계들 중 하나였음을 유물들을 이용해 보여 주는 『바이킹 시대의 세계』(아테나 트라카다스, 2014년) 및 『북해의 용들』(2015년)과 경쟁하려는 것도 아니다. 『손바닥 박물관: 바이킹』은 다른 접근법을 취한다. 바이킹의 경험에 단단히 닻을 내리고, 유물들을 렌즈로 이용해 현대 고고학 연구 분야에 새로 등장하는 다양한 주제를 탐구한다. 이 책은 전문적 연구에 요구되는 정도의 상세한 유물 묘사를 다루기보다, 서사를 위한 시작 지점으로 유물들을 이용한다. 유물들은 말을 하지 못하지만, 창의성과 새로운 과학 기법에 힘입으면, 이따금 읽어 낼 수 있다.

유물 기반 연구는 바이킹 시대를 이해하는 유일한 방법이 아니다. 문헌, 현대 언어와 장소명의 언어학, 유골의 치아에 보존된 침전물… 모든 것이 중요한 시각을 제시하는 연구 대상이 될 수 있다. 그리고 이런 발견들은 책의 본문에서 논의되는 생각에 틀을 제공하지만, 이 책은 작은 것들로부터 직접 이야기를 써 나가는 희귀한 기회를 제공한다. 다뤄진 유물들 중 일부는 위대한 예술 작품이지만, 그렇지 않은 것도 많다. 심지어 바이킹이 만들지 않은 것들도 소수 있다. 그렇지만 이 모두는 한데 모여 바이킹 시대를 이루는 유물들이 되었다.

1000년 랑스 오 메도즈 정착지 설립

1016년 크누트가 영국과 덴마크의 왕좌를 동시에 차지하다

1066년 노르만인의 정복

바이킹 시대의 역사적 종말

1158년 한자 동맹 창립이 북유럽 무역을 변화시키다

1266년 스코틀랜드가 이전 고대 스칸디나비아의 통치하에 있던 이유터헤브리디스에 주권을 부여하다

1347년 흑사병이 유럽에 등장하다

1408년 그린란드 식민지의 삶에 대한 최후의 기록이 남다

1469년 스코틀랜드 북방 군도에서 스칸디나비아의 통치가 막을 내리다

후기 바이킹 시대와 그 이후

1000 1500

스칸디나비아 지도

바이킹 시대 스칸디나비아는 하나의 통합된 존재가 아니었고, 오늘날의 친숙한 국명들은 아직 등장하지 않았다. 그 지역의 풍경, 정착지 및 정치학은 다양한 특성을 지녔다. 비록 우리는 그 도시들을 잘 알고 있지만, 당시에 이들은 전반적인 농경 사회에서 예외적인 존재였다. 그 도시들은 족장이 다스리는 부족 중심 세계로부터 국가 사회의 초기로 옮겨 가는 정치적 변화를 겪었다.

바이킹 세계 지도(뒷장)

초기 중세 스칸디나비아인의 약탈, 교역 및 정착 활동은 동쪽으로는 러시아에서 서쪽으로는 뉴펀들랜드까지, 그리고 북쪽으로는 북극에서 남쪽으로는 흑해까지 뻗어갔다. 그러나 그것은 제국이라기보다는 정착지들과 식민지들이었다. 이는 디아스포라(특정 민족이 자의적, 타의적으로 살던 땅을 떠나 다른 지역으로 이동하는 현상)로 이해하는 것이 옳다.

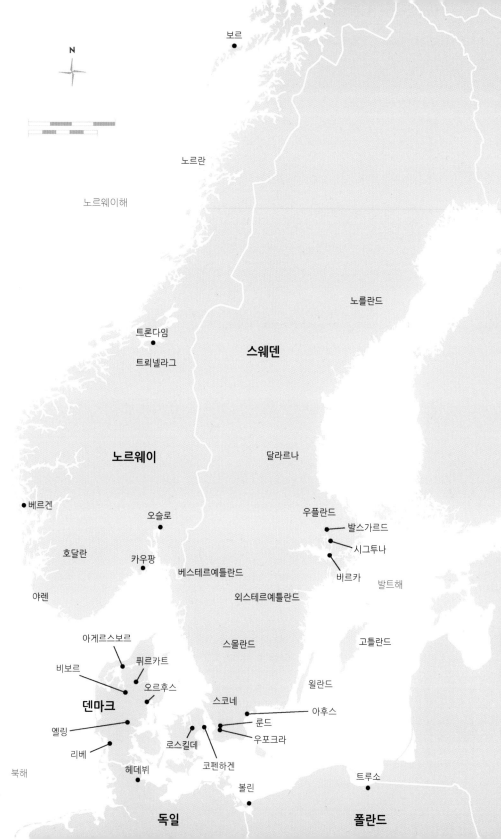

보르

노르란

노르웨이해

노를란드

트론다임

트뢰넬라그

스웨덴

노르웨이

달라르나

베르겐

오슬로

우플란드

발스가르드

시그투나

호달란

카우팡

비르카

야렌

베스테르예틀란드

발트해

외스테르예틀란드

스몰란드

고틀란드

아게르스보르

푀르카트

외란드

비보르

오르후스

스코네

아후스

덴마크

룬드

옐링

로스킬데

우포크라

리베

코펜하겐

헤데뷔

볼린

트루소

북해

독일

폴란드

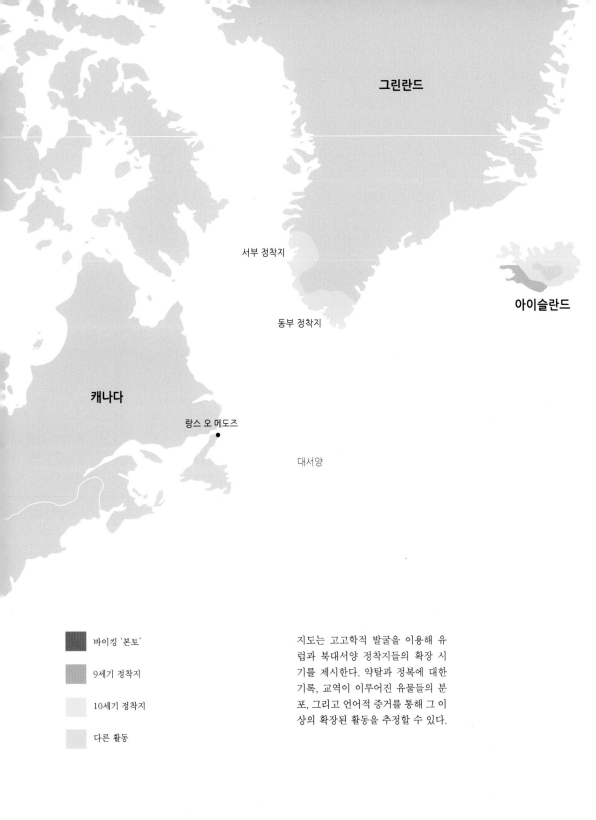

그린란드

아이슬란드

서부 정착지

동부 정착지

캐나다

랑스 오 메도즈

대서양

바이킹 '본토'

9세기 정착지

10세기 정착지

다른 활동

지도는 고고학적 발굴을 이용해 유럽과 북대서양 정착지들의 확장 시기를 제시한다. 약탈과 정복에 대한 기록, 교역이 이루어진 유물들의 분포, 그리고 언어적 증거를 통해 그 이상의 확장된 활동을 추정할 수 있다.

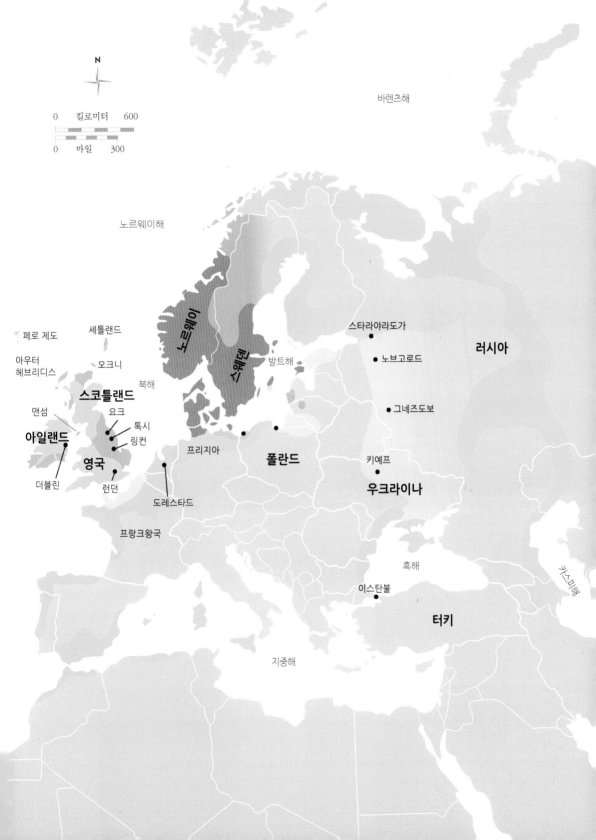

바렌츠해

노르웨이해

러시아

스타라야라도가

노브고로드

그네즈도보

페로 제도

셰틀랜드

오크니

발트해

아우터
헤브리디스

북해

스코틀랜드

요크

톡시

맨섬

노르웨이

스웨덴

링컨

아일랜드

영국

프리지아

폴란드

키예프

우크라이나

더블린

런던

도레스타드

프랑크왕국

흑해

카스피해

이스탄불

터키

지중해

N

0 킬로미터 600

0 마일 300

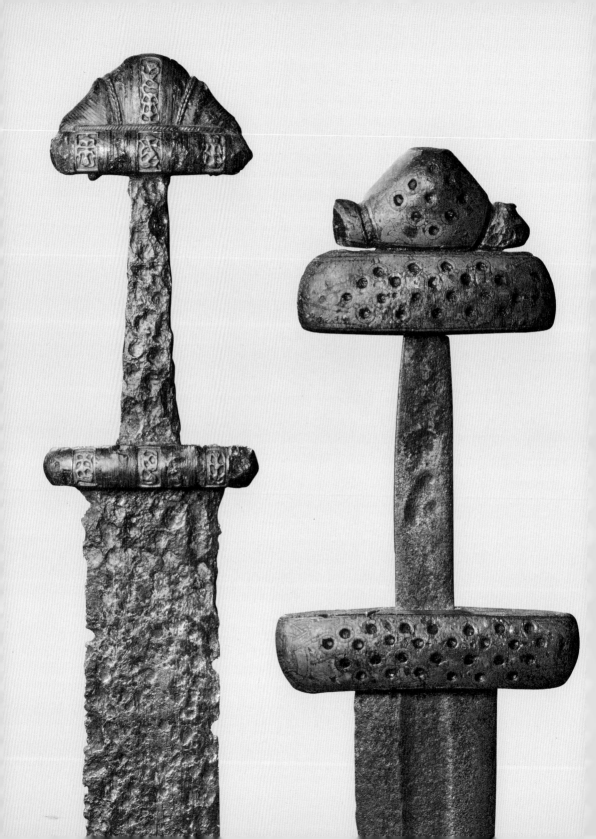

Beginning

시작

⭕ 검은 바이킹 시대의 상징으로, 권력, 지위, 그리고 남성성을 상징한다. 검을 제작하려면 값비싼 원료와 숙련된 장인의 막대한 시간 투자가 필요했다. 검을 소유한 운 좋은 소수는 그것을 소중히 여겼을 것이다. 검은 선물로 주어졌고 심지어 이름이 붙기도 했다. 이 탁월한 예시들은 노르웨이 스테인스비크와 코스가르덴의 고분에서 출토되었다.

바이킹 시대의 전통적 시작 지점은 793년이다. 『앵글로색슨 연대기』에 이 해는 노섬브리아 린디스파르네에 있던 수도원 공동체의 '처참한 파괴'가 일어난 해로 기록되어 있다. 그러나 그 기록이 과연 실제로 영국과 아일랜드 해안에 약탈자들이 최초로 불을 지른 사건을 묘사하는지는 알 수 없다. 그리고 어떻든 그 사건은 스칸디나비아 쪽 입장에서 보면 크게 중요하지 않다. 북해 전역에서, 바이킹 시대는 대체로 선사시대에 해당했지만, 국가의 발달과 형성에 중요한 순간을 차지했다. 따라서 해외에서 일어나고 문헌으로 기록된 사건들을 이용해 그 경계를 정하는 것은 그다지 합리적으로 보이지 않는다. 그 시대의 훨씬 중요한 특성은 도시의 성장, 해상 무역망의 확장, 그리고 '본토에서' 일어난 중요한 사회적, 경제적 그리고 종교적 변화들이었다.

최근 연구 결과에 따르면 8세기 말에 물질문화와 예술양식에서 중요한 발달이 일어났음을 확인할 수 있는데, 바이킹 시대의 근본 요소들(효율적 해상 운송의 발달 같은)은 더 이전에 뿌리를 두고 있다.

예컨대, 이르면 8세기의 첫 25년 무렵부터 북극 노르웨이와 남부 스칸디나비아 시장 사이를 오가던 사람들이 있었다는 설이 최근 제시되었다. 바이킹 약탈은 장거리 여행에 새로 등장하는 도시 교역망이 더해진 결과로 태어난 듯하

다. 이 교역망을 통해 교환되거나 그 주변부에서 훔쳐온 유물들은 초기 바이킹 시대의 가장 중요한 유물들에 속한다.

그렇지만 이런 약탈을 자극한 것은 무엇일까? 비록 스칸디나비아인의 원정이 바다 건너의 과녁을 향했다는 사실은 단순히 그들에게 특정한 성격을 부여하는 것을 넘어, 그 피해자들이 적절히 대응하지 못한 이유를 설명해 주기도 하지만, 약탈 자체는 독특한 현상이 아니었다. 이런 공격들의 동기는 종교적이거나 문화적, 또는 사상적인 것이 아니라, 물질적 소득을 추구하려는 욕구에 의한 것이었다. 그 소득은 주로 노예와 동산의 형태를 취했다. 그럼에도, 그런 원정을 통해 축적된 재산은 본토의 세금, 공물과 토지 소유에 비하면 비교적 적었으니, 약탈의 위험과 비용을 감안하면 그 외에 다른 요인이 있었을 것이다. 이국적인 것의 유혹과 '명성'을 위한 여정은 확실히 그 자체로 사회적 자본을 가졌지만, 핵심 동력원은 스칸디나비아 사회에서 귀금속 물품이 차지한 특수한 역할이었을지도 모른다.

이 역할은 다소 설명이 필요한데, 그러려면 바이킹 시대로부터 몇 세기 전으로 돌아가야 한다. 로마 제국 변방에서, 5세기 스칸디나비아의 특징은 소규모 사회들이 얼기설기 모여 있었다는 것이다. 그들은 교전과 공물 양쪽에 의지해 안정을 추구했다. 이 맥락에서, 군사적 성공은 정치적 자본에 필수적이었고, 공예품들은 군사주의의 커지는 중요성을 명확히 입증한다. 6세기 중반, 아마도 환경적 재앙(아마도 화산 분출로 비롯된 '먼지층' 기상 이변)의 결과로 사회는 붕괴하기 시작했고, 따라서 정착지 폐기와 정치적 이탈이 초래되었다. 다양한 당파들이 지역 지배를 놓고 경쟁하다 보니, 다시 건축된 사회는 틀림없이 그 휴유증을 안고 있었을 것이다. 바로 수평선에서는 유럽 대륙이 꽃을 피우고 있었고, 북해와 발트해 해안을 끼고 도시와 교역 정착지들이 솟아나고 있었다. 그리고 아랍 칼리프 국가로부터 유럽으로 은이 흘러들어 오기 시작했다.

바이킹 시대 여명의 상황은 그러했다. 매우 무너지기 쉬운 신분질서를 가진 사회에서, 성공적인 해외 원정이 한 족장의 지위를 얼마나 높아지게 만들었을

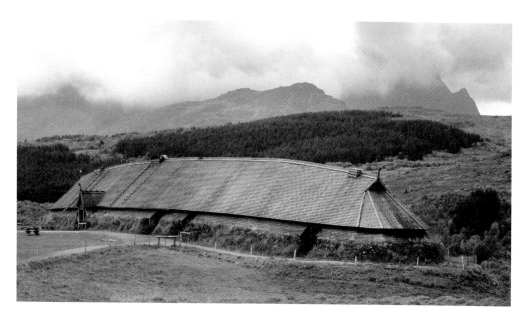

○ 노르웨이 로포텐 제도에 있던 보르의 족장의 전통 가옥을 재구축한 것. 유적지의 고고학적 발굴물들은 남부 유럽, 터키, 영국, 그리고 남부 스칸디나비아에서 유래한 것들인데, 이는 족장이 더 넓은 세계와 폭넓게 접촉했음을 짐작케 한다.

지 쉽게 상상할 수 있을 것이다. 게다가, 이국적 약탈물은 동맹을 맺고 충성을 확보하는 데 이용되는 선물로 특정한 가치를 지녔으리라. 그런 역동적인, 불안정한 세계에서는 틀림없이 정략결혼이 중요했을 테고, 우리는 서부 스칸디나비아의 여성 무덤에서 나오는 영국과 아일랜드에서 약탈해 온 금속세공품들을 이런 맥락에서 보아야 한다.

동산에 대한 욕구를 만족시키는 데 있어 이런 초기 약탈은 간에 기별도 가지 않는 수준이었고, 군사 활동의 규모는 9세기 초반 내내 증가하기만 했다. 865년, 『앵글로색슨 연대기』는 이스트앵글리아에 이교도 대군세가 존재했다고 기록한다. 그 반도에서 대대적 군사 원정이 벌어진 후, 웨식스를 다스리던 앨프레드 대왕은 마침내 침략자들과 협상을 시도한다. 현대 영국에 해당하는 곳의 북쪽과 동쪽은 스칸디나비아인의 정착지로 이양되고, 이후 데인로라고 불리게 된다. 대군세의 일부 구성원은 지역 영주라는 새 역할을 점유하고, 요크 같은 도시들은 경제 중심지 겸 국제적 용광로 역할을 한다. 이 서사, 영지 소유와 도시 모험사업을 둘러싼 이야기는 중세 바이킹 시대의 이야기이다.

가마솥과 삼각대

약 834년경

철 / 삼각대 높이: 80cm /
가마솥 용량: 약 20*l* /
출처: 노르웨이 오세베르

노르웨이 오슬로 바이킹선박물관 소장

바이킹 사회에서 부와 권력을 과시하는 근본적 방법은 연회였다. 오세베르 배 무덤(62쪽을 볼 것)에서 발견된 이 가마솥과 삼각대는 연회의 공급품이 망자를 위해서도 만들어졌음을 짐작케 한다. 오세베르 무덤에는 이 가마솥만이 아니라 음식 준비를 위한 다른 물품도 여럿 있었는데, 그중에는 그릇, 냄비 젓개, 국자, 칼, 저장용기, 큰 접시와 구이를 위한 팬이 있었다. 한 배의 선원 전체를 먹일 수 있는 크기였던 이 가마솥은 삼각대에 매달아 요리용 화덕 위에 걸어 놓을 수 있게 만들어졌다. 일상적으로 쓰는 삼각대는 목재로 제작되었겠지만, 이 철제 제품은 더 정교했다. 사용하는 동안 구조물을 더 잘 지탱할 수 있도록 긴 발톱 세 개가 각 발을 장식하고 있다.

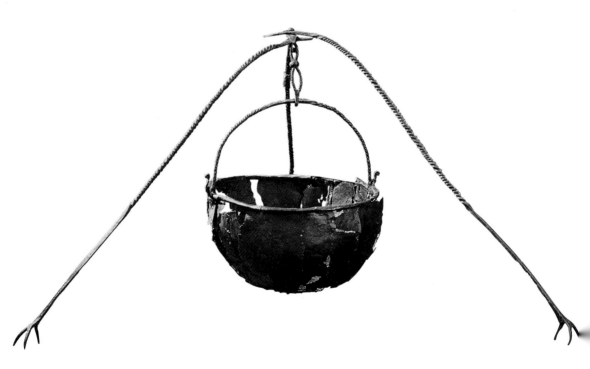

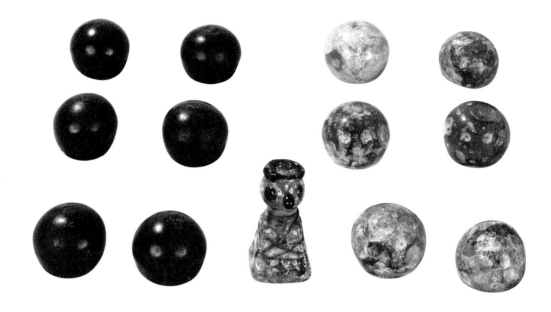

게임용 말 세트

9세기

유리 / 구 조각의 지름: 2.5㎝ / 출처: 스웨덴 비르카

스웨덴 스톡홀름 스웨덴역사박물관 소장

작은 게임용 말과 주사위를 가지고 게임을 하는 것은 바이킹 시대에 인기 있는 여가 활용 방법이었고, 아마 도박과도 관련되었을 것이다. 게임 말들은 보통 20개 이상이 한 세트로 이루어졌는데, 바이킹이 지나간 곳이면 어디서나 발견되었다. 조잡하게 만들어진 것들도 있었다. 일부는 단순하게 납 판을 원뿔형으로 말았고, 어떤 것들은 뼈를 잘라서 만들기도 했다. 그러나 형편이 되는 이들은 더 정교한 세트를 주문했다. 비르카 고분 750호에서 발견된 이 다채로운 유리 게임 말들은 그런 예시 중 하나다. 추상적인 '왕'은 왕관을 썼고 이목구비가 파란색으로 상세히 표현되어 있는 한편, 남은 말들은 대비되는 색깔을 띠었고 작은 구멍들을 파서 장식했다. 이런 말들은 전략 게임의 판에서 이용되었을 것이다.

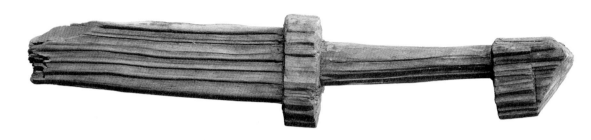

장난감 칼

8세기~9세기

나무 / 길이: 20.5㎝ / 출처: 러시아 스타라야라도가

러시아 상트페테르부르크 국립에르미타주미술관 소장

다른 조각된 미니어처들(배, 오리와 말들이 모두 발견되었다)과 마찬가지로, 이와 같은 목검들은 아이들 장난감으로 이용되었다. 그러나 전사 중심 사회의 상징으로서, 아동용 그기의 검들은 그저 놀이 이상의 것을 상징했을 수도 있고, 어쩌면 심지어 어린 전사를 위한 훈련용 검으로 이용되었을 수도 있다. 사진의 검은 라인란트에서 발트해로 수입된 실제 프랑크족의 검을 모델로 만들어졌다. 그것은 오늘날 러시아의 라도가 호수의 스타라야라도가의 무역 정착지에서 다른 작은 목검들과 함께 발견되었다.

고래뼈 명판

8세기~9세기

동물 뼈(고래뼈) / 길이: 22cm /
출치: 노르웨이

미국 볼티모어 월터스미술관
소장

고래뼈 하나를 통째로 조각해 만든 이 명판은 눈에 띄는 스칸디나비아 양식을 보여 주는데, 안쪽을 향해 숙인 두 마리의 용 머리로 장식되어 있으며 조각 솜씨가 상당하다. 중요한 점은 명판 중앙부에 장식이 없다는 것인데, 이는 그 기능을 짐작케 해준다. 그런 명판은 종종 유리로 만든 리넨 다림돌(linen smoother)과 함께 사용되는 다림판(smoothing board)으로 해석되지만(22쪽을 볼 것), 용도는 명확하지 않으며, 공예, 또는 음식 준비나 차림에 한몫을 담당했을 가능성도 같이 존재한다. 이들은 지위가 높은 여성의 무덤에서 드물지 않게 발견되는데(북부 스코틀랜드의 스카에서 발견된 것이 유명하다), 이런 맥락에서 리넨 다림돌과의 명확한 관련성을 보여 주는 증거는 거의 남아있지 않다.

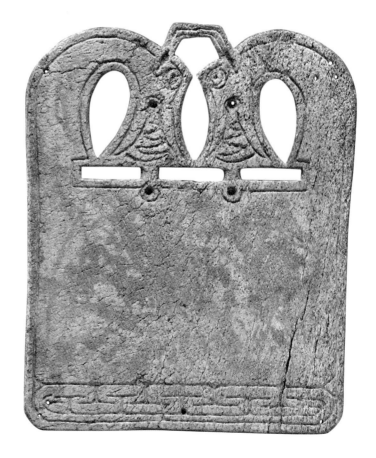

매끈한 돌 또는 리넨 다림돌

9세기~10세기
유리 / 직경: 약 17cm / 출처: 스웨덴 비르카
스웨덴 스톡홀름 스웨덴역사박물관 소장

이와 같은 리넨 다림돌은 옷감 제작이나 기본 옷감 유지를 위해 리넨 의복의 솔기와 주름을 펴는 데 이용되었을 것이다. 이들은 몇몇 바이킹 시대 고분들에서 발견되었다는 사실을 바탕으로 흔히 부유한 여성과 관련된다. 다림돌은 일종의 판 형태와 함께 쓰였을 가능성도 있는데, 아마도 고래뼈로 만든 장식용도 있을 것이다. 다만 그 관련성이 확실히 입증된 것은 아니다. 이 다림돌은 녹색 유리로 만들어졌는데, 아마도 유럽 대륙으로부터 수입된 원료일 것이다. 매끈하고 볼록하고, 한 손바닥에 쏙 들어간다. 닳은 흔적으로 미루어 정기적으로, 어쩌면 심지어 매일 이용되었으리라고 짐작할 수 있다.

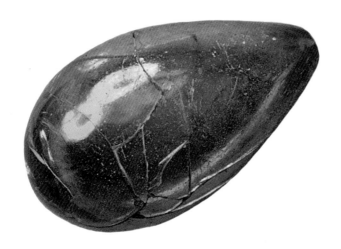

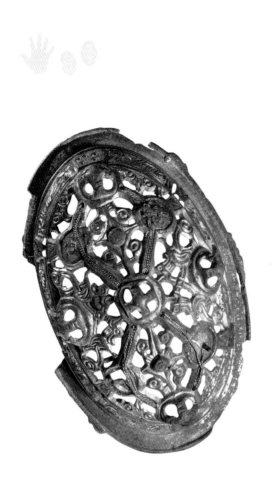

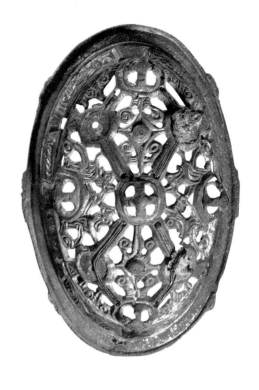

타원형 브로치

약 850년~950년

구리 합금, 은 / 길이: 11.6cm /
폭: 7.9cm / 높이: 3.6cm /
출처: 영국 샌턴 다우넘

영국 런던 대영박물관 소장

타원형 브로치는 초기 바이킹 시대에 유행했던, 스칸디나비아 양식의 특징을 명확히 보여주는 드레스 장식품이다. 부유한 바이킹 시대 여성들은 앞치마 형태의 튜닉 끈을 조이기 위해 양 어깨에 타원형 브로치를 달았다. 이 한 쌍은 구리 합금으로 주형되었고 은사로 상감이 되어 있다. 디자인은 스칸디나비아 원형 브로치 양식 중 가장 흔한 것으로, 내비침 세공이 된 수형 장식으로 꾸며져 있다. 이 세트는 남자 한 명과 여자 한 명의 유해, 그리고 스칸디나비아 양식 검이 들어 있는 한 무덤에서 1883년 발견되었다. 그곳은 아마도 이스트앵글리아의 바이킹 왕국에 정착한 스칸디나비아인 부부의 매장지였을 것이다.

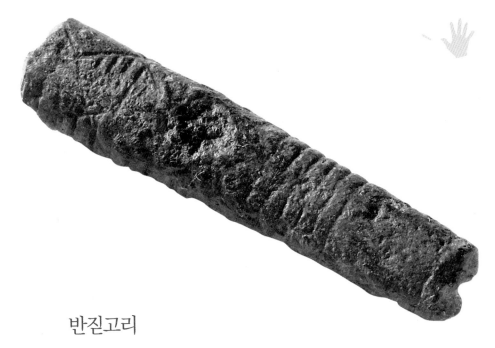

반짇고리

약 9세기

구리 합금 / 길이: 3.4cm / 출처: 노르웨이 카우팡

노르웨이 오슬로 문화사박물관 소장

구리 합금으로 만든 이 작은 파편은 바늘을 담는 정교하고 작은 함의 일부이다. 바늘 제작은 섬유 생산과 보수의 중요한 일부였고, 많은 여성들이 바늘 같은 물품들을 몸에 지니고 다녔을 가능성이 높다. 그러나 대부분은 이런 금속함보다는 부드러운 파우치에 넣어 다녔을 것이다. 따라서 이것은 쉽게 손에 넣을 수 있는 물건이 아니었으리라고 짐작할 수 있다. 이 반짇고리의 남은 부분은 수직선과 사선으로 장식되어 있는데, 이는 뼈와 뿔로 만든 빗들에서 보이는 것과 비슷한 배치이다(93쪽을 볼 것). 비록 알려진 비슷한 사례는 더 적지만, 스웨덴 비외르쾨섬에 위치한, 당대에 바이킹 도시였던 비르카에서 비슷한 것이 발견되었다. 따라서 이 서로 동떨어진 지역 사이에 어느 정도 문화적, 미학적 연관성이 존재했음을 짐작케 한다.

발판과 발자국

약 890년~900년
목재 / 길이: 22cm /
출처: 노르웨이 곡스타드
노르웨이 오슬로 바이킹선
박물관 소장

이 발판은 곡스타드 매장지^(70쪽을 볼 것)에서 발견된 배에서 나온 것으로, 바이킹 해상 활동을 살펴볼 수 있는 독특한 관점을 제공한다. 비록 그 배의 존재는 1880년대부터 알려져 있었지만, 2009년의 새로운 연구를 통해서 비로소 두 발의 윤곽선이 새겨진 것이 발견되었다^(하나는 아래에 보인다). 아마도 청소년기 남성의 것으로, 여가 시간에 새겨졌으리라. 배는 890년에 벌목된 나무로 지어졌고, 900년에 최종 매장되었다. 그러니 그 발자국이 남은 것은 그 두 시기 사이의 어느 때에 이루어진 항해 동안이었을 것이다. 만약 그게 사실이라면 약탈과 교전을 포함하는 성인으로서의 삶이 어린 나이에 시작되었으리라는 추측이 확정되는 셈이다. 어쩌면 10대도 되기 전부터였을 수도 있다.

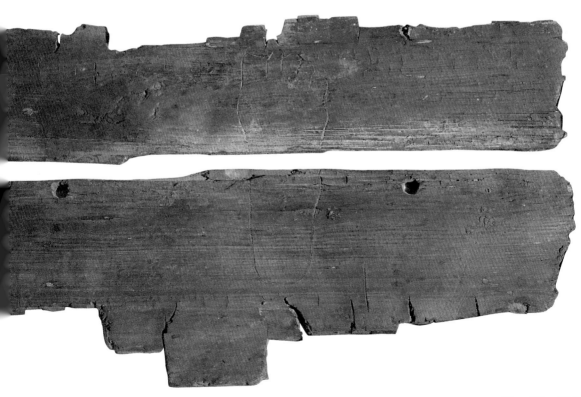

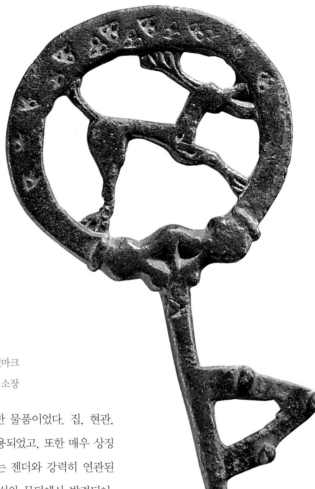

열쇠

8세기~9세기

구리 합금 / 길이: 약 5cm / 출처: 덴마크

덴마크 코펜하겐 덴마크국립박물관 소장

열쇠는 바이킹 시대에 비교적 흔한 물품이었다. 집, 현관, 상자와 궤의 자물쇠를 여는 데 이용되었고, 또한 매우 상징적이기도 했다. 전통적으로, 열쇠는 젠더와 강력히 연관된 것으로 여겨졌다. 열쇠는 종종 여성의 무덤에서 발견되어, 가정의 지킴이라는 여성의 역할을 짐작케 한다. 그러나 이는 너무 제한된 해석이고, 열쇠가 다양한 맥락의 통제와 접근(예컨대 향신료, 지식 또는 새로운 삶의 단계에 대한 접근 같은)을 표상한다고 생각하는 편이 더 정확하다. 일부 열쇠, 아마도 상징적 대용품 역할을 하는 것들은 순수하게 장식적이었지만, 기능적인 열쇠와 상징적 열쇠 모두 다른 도구 및 장식품들과 함께 허리띠에 달아 늘어뜨렸을 것이다. 장식적 고리가 그 짐작을 뒷받침한다.

맷돌

약 800년~975년

돌 / 위쪽 돌 직경: 47㎝ / 출처: 덴마크 아게르스보르

덴마크 오르후스 모에스가르드박물관 소장

선사시대에서 중세까지, 맷돌은 유럽의 장거리 교역망에서 흔히 보이는 상품이었다. 이런 물품들은 사치품이 아니라 필수품이었고, 초기 중세 유럽의 주식을 이룬 곡물을 가는 데 필요했다. 독일 아이펠 지역의 마이엔이 산지인 현무암 화산암은 그 용도에 잘 들어맞았고, 마이엔 화산암으로 만든 맷돌은 북서부 유럽 전역에서 발견되었다. 돌은 이미 바이킹 시대 이전에도 덴마크에 대량으로 수입되었다. 여기 등장한 예시는 아게르스보르의 10세기 공성 건축을 앞둔 초기 바이킹 시대 정착지 터에서 발견되었다.

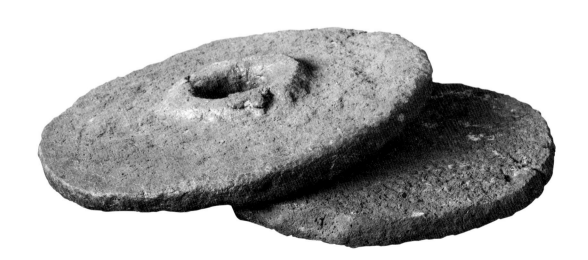

국자

9세기~10세기

구리 합금 / 길이: 26.5cm / 직경: 16cm /
출처: 스웨덴 비르카

스웨덴 스톡홀름 스웨덴역사박물관 소장

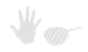

이 청동 국자는 스웨덴 비르카의 부유한 여성의 고분실에서 발견되었다. 무덤은 연회를 위한 다른 그릇과 식기들을 포함해 풍요로운 부장품을 갖췄다. 실생활에서, 국자는 서빙용 식기로 이용되었지만, 또한 지위의 상징이기도 했다. 이 예시, 그리고 이와 비슷한 망치로 만든 청동 국자들은 서부 유럽, 특히 브리튼제도에서 생산되었다. 이들은 아일랜드, 스코틀랜드와 노르웨이 전역의 바이킹 무덤들에서 발견되어 왔는데, 동쪽으로 그 정도까지 먼 지역에서 발견되었다는 사실은 바이킹의 교역과 약탈의 폭넓은 범위를 증언한다. 이 국자는 어쩌면 사랑하는 사람을 위한 이국적인(그리고 실용적인) 기념 선물이었을 수도 있다.

분석

9세기

유기물 / 길이: 20㎝ /
출처: 영국 요크, 로이드 은행 유적지
영국 요크 요르빅바이킹센터 소장

이것은 아마도 세계에서 가장 유명한 인간의 노폐물일 것이다. 요크 시 센터의 은행 대금고의 건축을 앞두고 행해진 발굴을 통해 발견된 이것은 극도로 흔치 않은 경우인데, 대다수 인간의 노폐물은 한데 뒤섞이고, 형태를 완전히 잃어버리기 때문이다. 오물통은 바이킹 시대 요크에서 흔히 발견되는데, 그 내용물을 검사하면 과거의 식단을 들여다 볼 수 있다. 이 광물화된 예시는 우리에게 한 개인이 먹은 단일한 식단에 관해, 또한 그들의 내장 건강에 관해 말해준다는 점에서 특별하다. 현미경 분석 결과 곡식의 겨를 대량으로 섭취했다는 사실이 드러났고, 그 인물의 내장에 두 종류의 장 기생충이 살고 있었음이 밝혀졌다. 이 분석은 누가 뭐래도 다른 어떤 발견물보다 우리를 바이킹 시대의 진짜 사람들에게 더 가까이 데려다 준다.

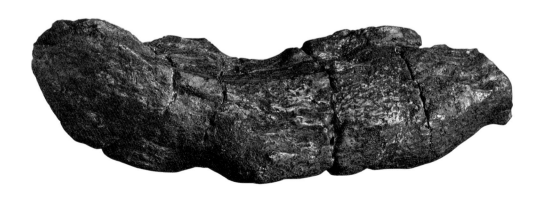

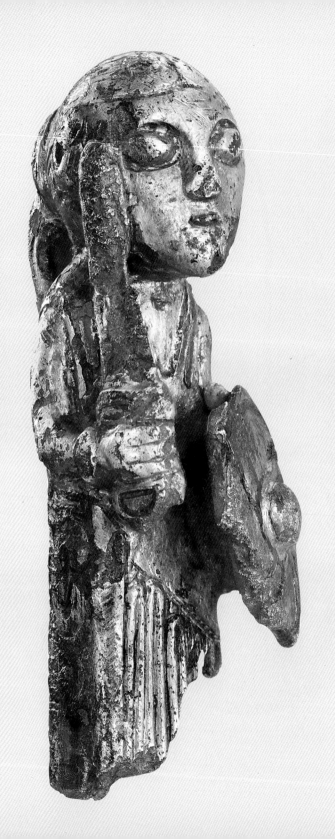

030

발키리 펜던트

약 800년

은, 금박, 흑금 상감 / 높이: 3.4㎝ / 출처: 덴마크 호르비
덴마크 코펜하겐 덴마크국립박물관 소장

2012년, 금속 탐지기 사용자에 의해 바이킹 시대에 제작된 무장한 여성의 3차원 조형물이 최초로 발견되었다. 검과 방패를 들고 있는 여성의 모티프는 종종 북유럽 신화의 발키리와 연관된다. 발키리, 다른 말로 '전사자를 선택하는 자'는 전쟁신인 오딘이 목숨을 잃은 전사들 중 발할라에서 내세를 보낼 자들을 선정하려고 전쟁터로 보내는 처녀들이었다.

또 다른 해석은 그 조상이 초자연적인 존재가 아니라 살아 있는 여성 전사를 나타냈다는 것이다. 비록 이 해석은 그간 논쟁의 대상이 되어 왔지만, 높은 지위의 바이킹 여성들이 무기와 함께 매장된 증거들이 일부 존재한다. 이것은 앞으로도 지속될 논쟁이지만, 무기가 전쟁의 도구이기만 했던 것이 아니라 지위와 정체성의 중요한 상징이기도 했다.

젠더 역할(어떻게 보이든)은 오늘날의 그것과 무척 달랐을 것이다.

이 전사 상은 아마도 전투의 행운을 위해 펜던트로 착용되었을 것이다. 여성은 발끝까지 내려오고 무늬가 들어간 의상을 입은 모습으로 묘사된다. 머리카락은 상투를 틀고 긴 말총머리로 묶었다. 전체는 금박 처리가 되어 있고, 얼굴 표정과 방패 및 드레스의 장식적 세부사항은 흑금 상감으로 표현되어 있다.

실상, 그것이 어떤 의미이고 무엇과 관련되었든, 이 조상은 여성의 의상과 무기 양측에 관해 중요한 정보를 제공한다. 방패는 곡스타드 배(70쪽을 볼 것)나 트렐레보르에서 발견되는 것 같은 철 양각(돋을새김)이 있는 둥근 나무 방패와 상당히 비슷하다. 그 칼자루와 칼자루 끝 또한 지극히 장식적이다. 이들은 단순히 무기라는 개념을 표상하는 대용품이 아니라, 실제 물체들의 축소판이었다.

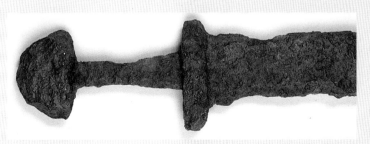

🔹 스웨덴 비르카의 한 고분실에서 나온 이 검은 최근 한 여성으로 밝혀진 인물의 유골과 관련이 있어 보인다. 이것은 그 바이킹 여성들이 군사적 권위를 지닌 인물이었음을 말해 주는 것일까?

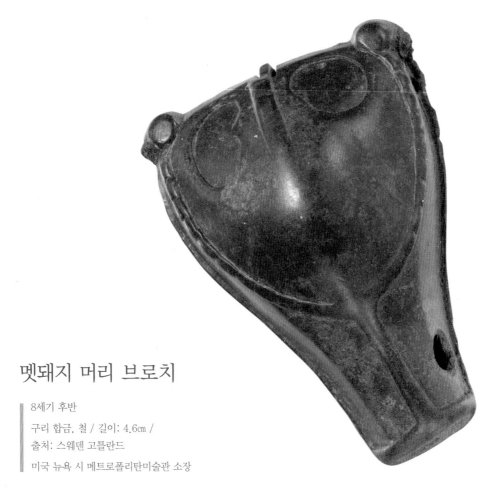

멧돼지 머리 브로치

8세기 후반

구리 합금, 철 / 길이: 4.6cm /
출처: 스웨덴 고틀란드

미국 뉴욕 시 메트로폴리탄미술관 소장

동물 머리 모양 브로치를 다는 것은 고틀란드의 바이
킹 시대 이전부터 시작되어 적어도 11세기까지 이어진
오랜 전통으로 보인다. 여성들이 어깨에서 의복을 잡
아매기 위해 쌍으로 착용했다(23쪽에 나오는 타원형 브로치
들이 스칸디나비아의 다른 지역에서 사용된 것과 동일한 방식으로).
그들 사이에는 상자 브로치(옆장을 볼 것)가 하나 놓여
있었다. 이 예시는 8세기 후기의 것인데, 멧돼지 머리
를 표현한 듯하고, 눈과 귀를 포함해 양식적인 동물의
특징을 갖추고 있다.

상자 브로치

약 800년

구리 합금 / 직경: 5.3㎝ /
높이: 2.3㎝ /
출처: 스웨덴 고틀란드

미국 뉴욕 시
메트로폴리탄미술관 소장

상자 브로치는 스웨덴의 가장 큰 섬인 고틀란드에서 오래전부터 제작되어 온 장신구의 한 형태인데, 그저 장식적 브로치 역할에 그치지 않는다. 동물 머리 모양 브로치(옆장을 볼 것) 두 개 사이에 다는 상자 브로치는 속이 비어 있어서 용기로도 쓸 수 있다. 이따금 무덤 발굴물 중에 그것의 내용물이 포함되어 있는 경우도 있다. 게다가, 많은 상자 브로치는 여러 차례 사용된 흔적을 보여주는데, 이는 가보로 대를 이어 전해 내려졌을 가능성을 짐작케 한다. 고틀란드 특유의 장신구 유형인 이들이 스칸디나비아 전역에서 발견된다는 사실은 고틀란드의 귀족 여성들이 멀리까지 여행을 했음을 말해준다. 이 특정한 예시는 초기 바이킹 시대로 거슬러 올라가는 동물 모티브와 기하학 모티브의 독특한 조합으로 장식되어 있다.

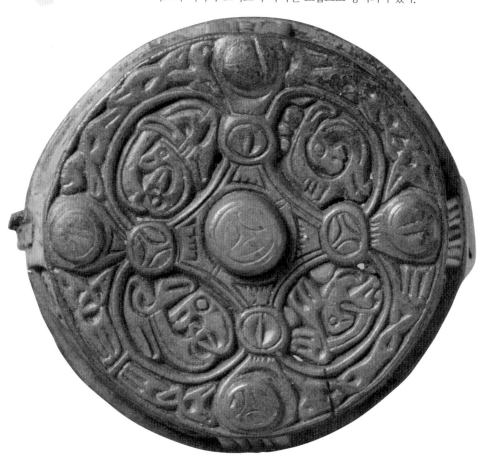

033

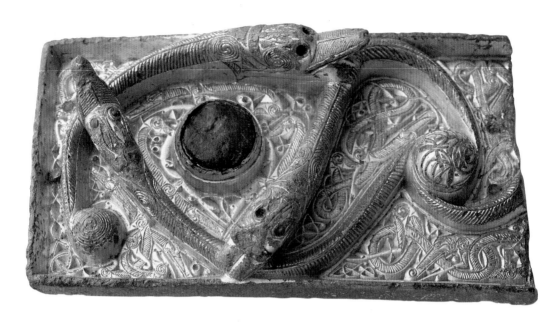

약탈한 금속공예품

초기 9세기

구리 합금, 금박 / 길이: 8.8㎝ /
출처: 노르웨이 뫼레 오그 롬스달, 롬포엘렌
노르웨이 오슬로 문화사박물관 소장

이 유물은 아주 높은 공예 수준을 보여주는 켈트 부품에서 잘라
낸 장식이다. 장식은 서로 뒤엉킨 동물 디자인을 특징으로 한다.
높은 부조로 조형되고 눈은 청색 유리로 만들어진, 서로 물어뜯
는 용 같은 동물들 세 마리가 보인다. 또한 거치대에는 커다란 호
박 세팅이 있다. 한쪽 끝이 거칠게 잘렸고 대갈못 구멍이 두 개 나
있는데, 아마도 브로치나 그 비슷한 것으로 변형하려 한 듯하다.
그 부품은 아일랜드나 스코틀랜드의 기독교 공방에서 제작되고
그곳에서 약탈당해 서부 스칸디나비아로 오게 되었을 가능성이
높다. 아마도 선물로 주어졌을 이것은 성공적인 해외 항해를 명백
히 증언한다.

034

동물 모양 브로치

■ 9세기 중반으로 추정
■ 구리 합금 / 길이: 8㎝ / 출처: 노르웨이 카우팡
■ 노르웨이 오슬로 문화사박물관 소장

이 장식용 브로치는 이른바 오세베르 양식으로 주형되었다. 디자인은 오세베르의 귀족 배 무덤에서 발견된 다수의 예술작품과 비슷한데, 그 양식은 아마도 근처의 카우팡 도시가 발달하기 시작하면서 활기를 띤 지역 공방의 산물일 것이다. 브로치는 양식화된 동물 모티프를 담고 있다. 동물의 정확한 정체는 불명확하거나 모호하지만, 여러 개의 발톱에 붙들린 물결 모양의 몸통과 굽은 목, 작은 귀와 길고 튀어나온 혀를 알아볼 수 있다. 뒷면에는 핀을 부착했고 수리한 흔적이 있다. 이것은 분명히 귀중한 소장품이었을 것이다.

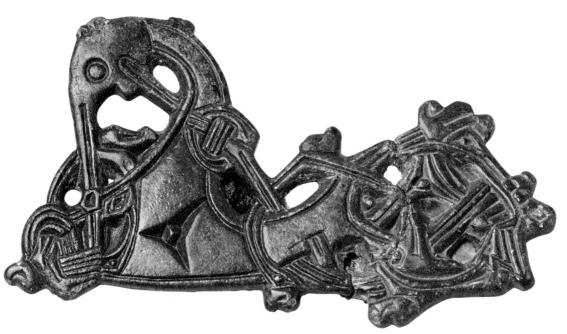

검 허리띠 거치대

약 870년

금 / 최대 폭: 11㎝ /
출처: 노르웨이 호엔

노르웨이 오슬로
문화사박물관 소장

1834년에 발견된 호엔 유물은 노르웨이에서 발견된 바이킹 시대의 가장 큰 금 유물 더미이다. 거기 포함된 가장 훌륭한 금 유물 중에 이 허리띠 거치대가 있는데, 이것은 카롤링거 궁정의 한 공방에서 제작되었다. 원래는 화려한 검대를 장식했겠지만, 노르웨이로 옮겨졌을 때 이 세잎이 달린 거치대는 브로치로 변형되었다. 약탈하거나 수입한 물품을 변형하고 재활용하는 것은 바이킹 시대 스칸디나비아에서 흔한 관습이었다. 이것과 다른 카롤링거 마운트들의 식물 장식과 세 갈래 모양은 그것을 모방한 세잎 브로치가 스칸디나비아 전역에서 제작되는 과정에 한층 더 박차를 가했다.

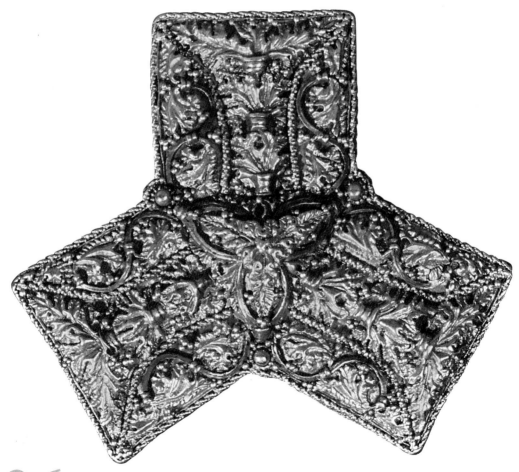

카롤링거
스트랩 엔드

약 820년~880년
구리 합금 / 길이: 3.1cm /
출처: 노르웨이 카우팡

노르웨이 오슬로
문화사박물관 소장

이 작은 부품은 버클을 더 쉽게 통과할 수 있도록 박차나 신발 끈 끝부분에 부착되었을 것이다. 이것은 매우 독특한데, 중앙에서 아래쪽으로 이랑이 있고 작은 구멍 뚫린 반지와 점 모티프가 그것을 둘러싸고 있다. 잘 알려진 카롤링거 아칸서스 모티프를 단순화한 버전으로 보이는 이 디자인은 카우팡에 프랑크족 남성이 존재했음을 짐작케 한다. 아마도 대단한 지위는 아니었으리라. 따라서 그것은 국제적으로 연결된 초기 바이킹 도시 세계의 단면을 보여준다. 비슷한 물품들이 영국의 바이킹 대군세 주둔지에서 발견되었는데, 아마도 그것의 국제적 성격과 유산을 보여 주는 듯하다.

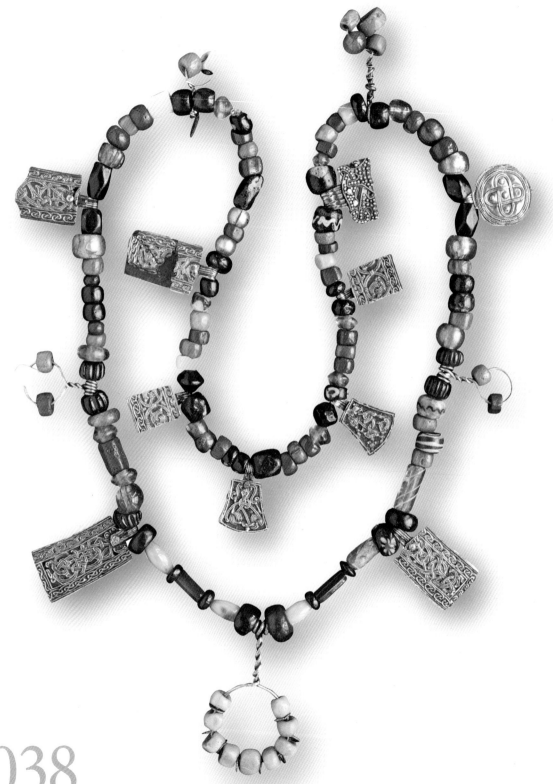

038

목걸이

약 870년

유리, 금, 은, 준귀금속 / 둥근 펜던트 직경: 2.2㎝ /
출처: 노르웨이 호엔

노르웨이 오슬로 문화사박물관 소장

호엔 유물에서 나온 목걸이는 거의 200개에 이르는 이국적
인 물품들을 활용해 다시 만들어진 것이었다. 펜던트와 다
채로운 유리구슬은 다수가 스칸디나비아에서 만들어졌지만
다른 구슬, 동전 및 거치대들은 펜던트로 변형되기 전에 우
리가 아는 중세 세계(앵글로색슨 영국, 프랑크왕국, 비잔티움과 이슬람
제국) 전역에서 온 것들이다. 로마 주화로 만든 펜던트는 매
장되던 당시에 이미 수세기는 된 유물이었다. 다른 주화들
은 낙서를 담고 있고, 한 비잔틴 고리는 그리스어가 새겨져
있다. 이런 물품들이 원래 한 단일한 목걸이로 엮여 있었든
아니든, 그 모음은 여러 세대와, 다양한 소유주 그리고 폭
넓은 여행의 결과물을 보여준다.

배 모양 브로치

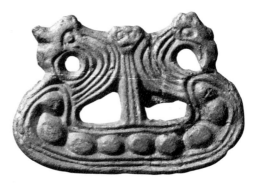

9세기

구리 합금 / 폭: 5.5㎝ /
출처: 덴마크 핀 세르네회이
덴마크 코펜하겐 덴마크국립박물관 소장

이 작은 구리 합금 브로치는 배가 바이킹 시대 사회
에서 단순히 이송 수단, 교역과 경제의 도구로서, 또는 무기
로서만이 아니라 상징물로도 중요했다는 사실을 잘 보여준다. 스
칸디나비아의 지리학을 감안하면, 바다가 어떻게 삶의 중심이 되
었는지를 어렵지 않게 이해할 수 있다. 피오르가 많은 서부 스칸
디나비아 해안은 배를 필수적 교통수단으로 만들었지만, 남부 스
칸디나비아의 섬들을 차지한 이들 역시 수상 이동수단에 똑같이
의존했을 것이다. 바다는 주변부가 아니었다. 모든 것의 심장부에
있었다.

앨프레드 장식품

871년~899년

금, 에나멜, 수정 / 길이: 6.2㎝
폭: 3.1㎝ / 직경: 1.3㎝ /
출처: 영국 서머싯

영국 옥스퍼드
애시몰리언박물관 소장

이 아름다운 필사본 서진은 871년부터 899년까지 웨식스를 다스
린 앨프레드 대왕과 관련된 물건으로 여겨져 왔다. 눈물방울 모양
에나멜과 석영은 금줄세공으로 에워싸여 있고, 보석을 빙 둘러 이
렇게 새겨져 있다. '나는 앨프레드의 명으로 만들어졌다.' 포인터는
어쩌면 앨프레드의 치세 때 번역된 수많은 필사본 중 하나에 딸려
보낼 의도로 제작이 의뢰되었을 수도 있다. 용 주둥이 모양의 소켓
은 아마도 상아로 만들어진 실제 서진을 담고 있었을지도 모른다.
아마도 우연이겠지만, 이 장식품은 아텔니로부터 겨우 몇 킬로미터
떨어진 곳에서 발견되었는데, 아텔니는 앨프레드가 바이킹 대군세
와 맞서 싸운 서머싯 습지에 있는, 앨프레드의 전통적인 요새였다.

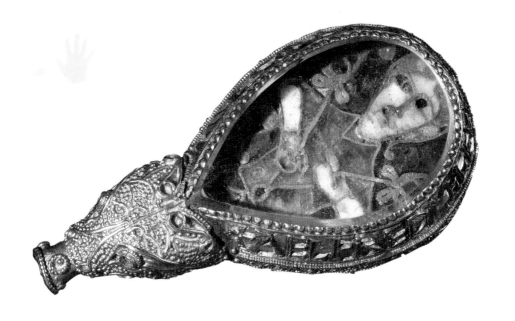

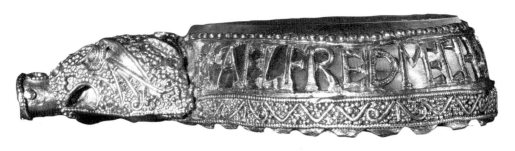

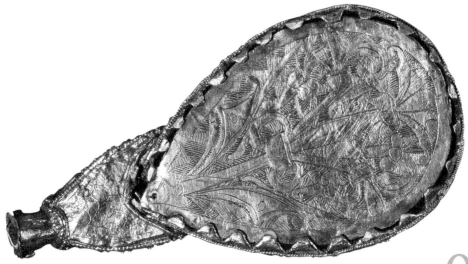

041

보레 마구 거치대

9세기 후반~10세기

구리 합금, 금박 / 줄끝 길이: 5.4cm / 출처: 노르웨이 보레

노르웨이 오슬로 문화사박물관 소장

이 금박 브론즈 마구는 노르웨이 베스트폴드에 위치한 보레 묘지의 정교한 배 무덤에서 발견되었다. '보레'라는 용어는 마운트에서 볼 수 있는 장식 양식을 묘사하는 말로 쓰인다. 바이킹 유럽 전역에서 발견되는 다수의 보석들이 그 양식을 특징으로 한다. 주된 보레 모티프 세 가지가 여기 묘사되어 있다. 첫째는 서로 엉킨 '반지-사슬' 패턴(왼쪽), 둘째는 리본 모양의 움켜쥔 야수(중앙), 그리고 셋째는 고개를 공통적으로 뒤로 꺾은, 단일한 동물의 옆모습이다(오른쪽). 보레 장식은 바이킹의 지리적 팽창이 최고조에 이른 시대에 유행했고, 따라서 지리학적으로 가장 널리 퍼진 스칸디나비아 예술 양식이다.

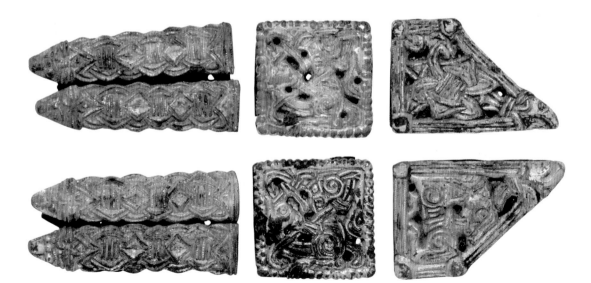

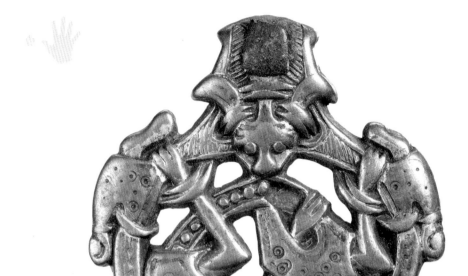

움켜쥔 야수
펜던트

9세기 후반~10세기

은 / 직경: 약 4㎝ /

출처: 덴마크 티쇠호

코펜하겐 덴마크국립박물관 소장

이 펜던트는 전통적인 보레 양식의 서로 엉킨 야수로 장식되어 있
는데, 여기서는 자신의 몸통과 펜던트 틀 양쪽을 움켜쥔 모습으
로 제시된다. 이 모티프는 타원형 브로치 디자인의 일부로 북부 유
럽 전역에 급속히 퍼졌는데, 그것은 초기 바이킹 시대에 점차 생
산량이 늘고 있었다. 이러한 펜던트는 바이킹 세계 전역에서 인기
를 누렸다. 그와 관련되거나 동일한 예시들이 스칸디나비아, 영국
그리고 러시아 전역에서 발견되었다. 이들은 더러 구슬, 스페이서
(spacer), 그리고 추가 펜던트들과 나란히 목걸이에 꿰어졌을 것이
다. 이 작품은 오늘날 덴마크 제일란트주 서부에 있는 티쇠호에서
발견되었다.

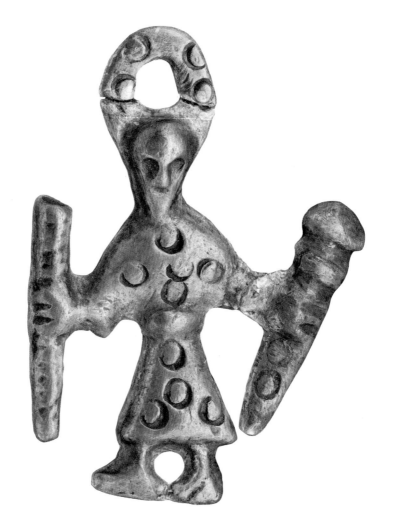

춤추는 조상

9세기~10세기

은 / 높이: 2.9cm /
출처: 스웨덴 비르카

스웨덴 스톡홀름
스웨덴역사박물관 소장

이 작은 부적은 스웨덴 비르카에 위치힌 한 여성의 무덤에서 발견되었는데, '춤추는 전사' 또는 '무기 무희' 모티프로 불려져 왔다. 정교한 머리장식을 쓰고 한 손에는 검을, 다른 손에는 지팡이를 쥔 인간 조상을 묘사한다. 바이킹 이전 시대에 기원해 바이킹 시대까지 이어진, 의식적 춤을 추는 전사들은 오딘 숭배와 관련되어 있다. 춤추는 전사들은 어쩌면 오딘의 시종이나 오딘 자신을 상징하는지도 모른다. 어느 쪽이든, 이와 같은 펜던트들은 아마도 보호나 행운을 기원하는 의미로 착용했을 것이다. 비슷한 펜던트 하나가 스웨덴 우플란드 근처에 있는 여성 무덤에서 발견되었다.

반지

9세기~10세기

은 / 최대 직경: 2.7㎝ / 출처: 아일랜드

미국 볼티모어 월터스미술관 소장

이 반지는 은이나 금 막대를 땋아서 만든, 바이킹 시대의 큰 팔찌의 한 형태를 흉내낸 것이다. 이런 반지들은 여러 귀금속 유물 더미에서 발견되었는데, 최근 몇 년간 금속 탐지기 사용자들에 의해 점점 더 많이 발견되었고, 소형 유물 프로젝트(Portable Antiquities Scheme) 같은, 영국과 웨일스의 국가적 기록보관소에 등록되었다. 이 특정한 작품은 아일랜드에서 발견된 오래된 유물인데, 가느다란 은 막대 두 개를 서로 꼰 단순한 양식으로 이루어져 있다. 비록 은의 무게도 많이 나가지 않고, 기술적 복잡성의 수준도 딱히 높지는 않지만, 그럼에도 이런 은 반지들은 부를 눈에 띄게 전시하는 역할을 했다.

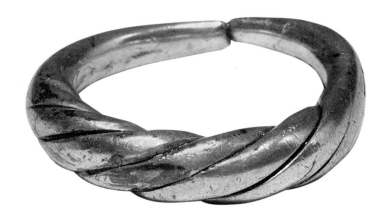

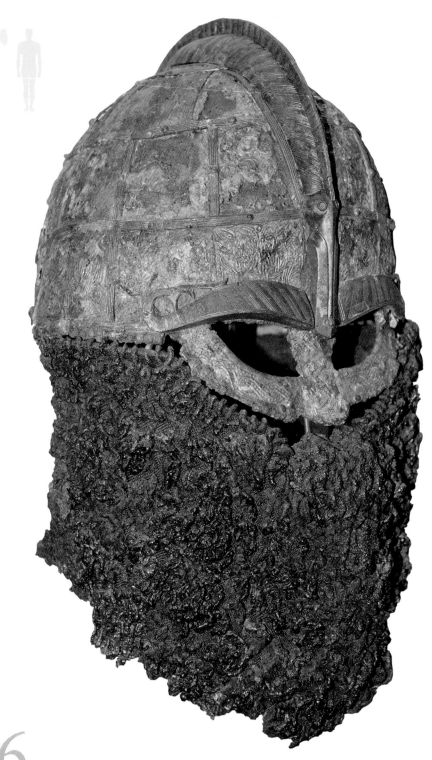

046

투구

6세기 후반
철, 박 / 내부 둘레: 64㎝ / 투구 높이: 17㎝ / 출처: 스웨덴 발스가르드
스웨덴 웁살라 구스타비아눔박물관 소장

바이킹 시대에 관해 우리가 아는 것은 대체로 파편들에서 나오지만, 완전한 바이킹 이전 시대 유물들은 스웨덴 중부의 발스가르드 같은 묘지의 봉헌물로 매장되었다. 양각(돋을새김)된 금박의 패널들, '눈' 보호대와 보호용 쇠사슬 드림(목과 어깨를 보호하기 위해 투구 하단에서 내려뜨리는 것)을 달고 있는 이 투구는 아마도 가장 훌륭한 예시일 것이다. 이런 정교한 투구는 전시용품으로 생각하기 쉽지만, 정치적 변화의 시대에 권력은 군사력, 소비력 과시, 그리고 주로 선물의 조합을 통해 유지되었다. 군사를 미학으로부터 분리하는 것은 어려운데, 지역 우두머리들이 군사적 무용의 호화로운 전시를 통해 지위를 유지했기 때문이다.

반지 검과 검집

약 700년 이전
철, 구리 합금, 금박, 칠보 상감, 목재 / 길이: 95㎝ /
출처: 스웨덴 발스가르드
스웨덴 웁살라 구스타비아눔박물관 소장

이 반지 검은 스웨덴 발스가르드의 왕릉에서 발견되었다. 검자루에 작은 반지가 달려 있는데, 이 반지는 맹세의 반지, 깨지지 않는 조약의 상징으로 여겨진다. 맹약을 다지기 위해 '반지를 주는' 관습은 게르만 세계 전역에서 공통적이었다. 검 자체도 족장이 추종자들에게 충성 및 봉사의 대가로 주는 선물이었다. 일부 학자들은 서사시 『베어울프』에 나오는 '링메일(hring-mael)'이라는 용어(반지 장식 또는 반지 검)가 이런 유형의 검을 가리킨다고 믿는다. 반지 검들은 7세기 말 이후로는 발견되지 않았지만, 반지를 하사하는 관습은 바이킹 시대에도 계속 이어졌다.

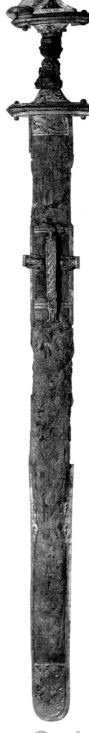

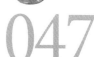

047

집 모양 유골함

약 800년경 묻힘
목재, 구리 합금, 주석 /
길이: 18cm / 높이: 8cm /
출처: 노르웨이 멜후스
노르웨이 트론다임 노르웨이과학
기술대학교박물관 소장

이 휴대용 유골함은 섬 예술의 또 다른 걸작이다. 구리 합금 판이 주목나무 몸체를 덮고 있는 이것은 집이나 대저택의 형태와 특색을 흉내 내어 만들어졌다. 아일랜드나 스코틀랜드 어딘가의 수도원에서 제작되었고, 오늘날 노르웨이 트론다임으로부터 그리 멀지 않은 이교도 봉분에서 발견되었다. 봉분에는 배 안에 놓인 한 남자와 여자의 유해가 들어 있었는데, 그 유골함이 새로운 스칸디나비아인 주인의 손에서 다소 더 세속적인(귀중품임은 변함없지만) 신분을 얻은 것으로 추정된다.

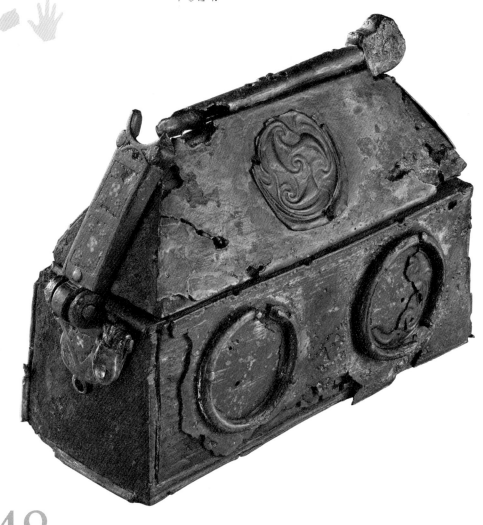

마시는 그릇

9세기
유리 / 높이: 13.5cm / 직경: 8.3cm /
출처: 스웨덴 비르카
스웨덴 스톡홀름 스웨덴역사박물관 소장

유리 비커와 같은 수입품들은 유럽 대륙과의 무역 접촉
이 시작된 이후 스칸디나비아의 식탁에 오르게 되었다.
이것을 비롯해 다른 프랑크왕국의 유리 그릇들이 발견
된 비르카 같은 교역 도시들에서, 특정한 상품들의 수입
은 새로운 에티켓을 낳기도 했다. 이 그릇들은 포도주⁽역
시 대륙의 수입품⁾를 마시는 데 이용되었을 가능성이 가장
높고, 뿔잔 같은 다른 동시대의 음주용 그릇들과는 달
리 식탁에 똑바로 세워졌다. 보통 대단한 귀중품으로 여
겨졌고, 9세기 무렵에는 상인, 공예가, 그리고 상류층 할
것 없이 두루 유리 술잔을 이용했다.

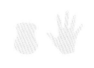

인질석

8세기~9세기

돌 / 길이: 18cm / 높이: 12cm / 두께: 1.2cm / 출처: 영국 인치마녹

영국 로스시 뷰트박물관 소장

스코틀랜드의 섬인 인치마녹의 교회 마당을 발굴하는 과정에서 초기 중세 수도
원 공방의 흔적이 드러났는데, 이 그림이 새겨진 석판은 거기서 발견된 석판들 중
하나이다. 석판은 두 쪽으로 잘려 있었다. 앞면은 십자가와 명문을 담고 있지만,
더 주목받은 것은 다른 면이었다. 바이킹 공격 장면을 묘사한 것으로 해석되는
그림은 긴 미늘갑옷처럼 보이는 것을 입고 배에 다가가는 두 인물을 보여준다. 세
번째 인물은 그 뒤에서 복종하듯 몸을 숙이고 걸어가는데, 목에 걸려 있는 밧줄
같은 것에 의해 끌려가는 중이다. 손목에는 작은 함이 있는데, 성유물함일 수도
있다(48쪽과 78쪽을 볼 것). 이 그림은 어쩌면 바이킹 시대 예술의 정점에 비하면 비
교도 안 될지도 모르지만, 세부사항에 대한 어느 정도의 관심을 끌고 있으며, 폭
력에 대한 당시의 시각을 전해 준다는 점에서 중요하다. 그러나 그림을 그린 사람
이 개인적으로 경험한 사건을 그린 것인지, 아니면 인치마르노크 같은 수도원 섬
공동체에 대해 전해 들은 이야기를 기록한 것인지(이쪽이 더 타당해 보이긴 한다)는 알
방법이 없다.

❂ 스코틀랜드 서해안의 작은 섬인
인치마녹의 발굴 결과 8세기 근방에
존재하던 한 수도원의 잔해가 드러났
다. 그 수도원은 공방들과 문해 수준
및 예술 생산의 증거를 완벽히 갖췄
다.

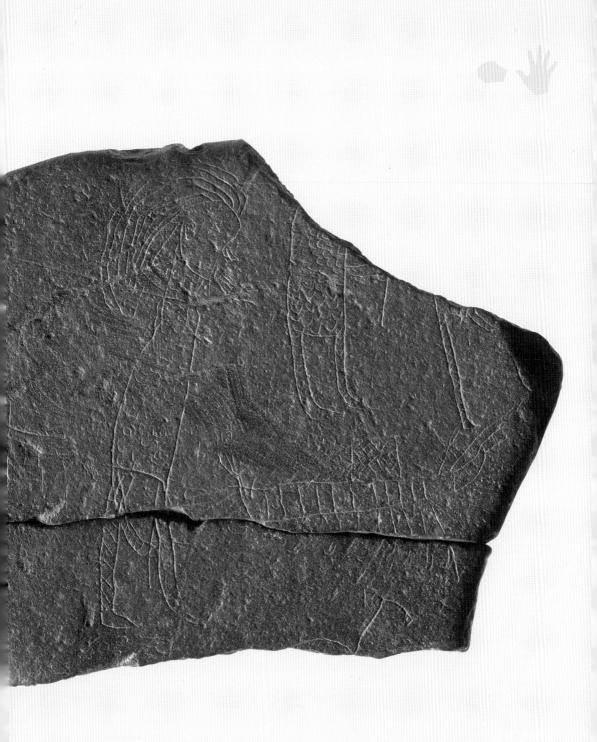

051

칼자루

9세기
구리 합금, 금박, 은 / 길이: 18.5㎝,
폭: 10.9㎝ / 출처: 영국 에익
영국 에든버러 스코틀랜드국립박물관 소장

놀라울 정도의 장식미를 보여 주는 이 금박 놋쇠 검자루
는 서부 스코틀랜드의 에익 섬에서 한 농부에 의해 발견
되었다. 그 농부는 봉분을 평평하게 만드는 과정에서 검
날 조각들만이 아니라 몇 양동이분의 잔해와 숫돌도 발
견했다. 그러니 그 유물은 아마도 무척 지위가 높았던 이
교도 바이킹의 무덤에서 나온 매장품일 가능성이 높다.
검자루는 은실로 표현된 다양한 예술 형식으로 뒤덮여
있는데, 그 중 동물 모티프와 기하학적 모티프도 찾아볼
수 있다. 이 검은 확실히 단순한 무기를 한참 넘어서는
것으로, 지위와 신분 및 권위의 상징이었을 것이다.

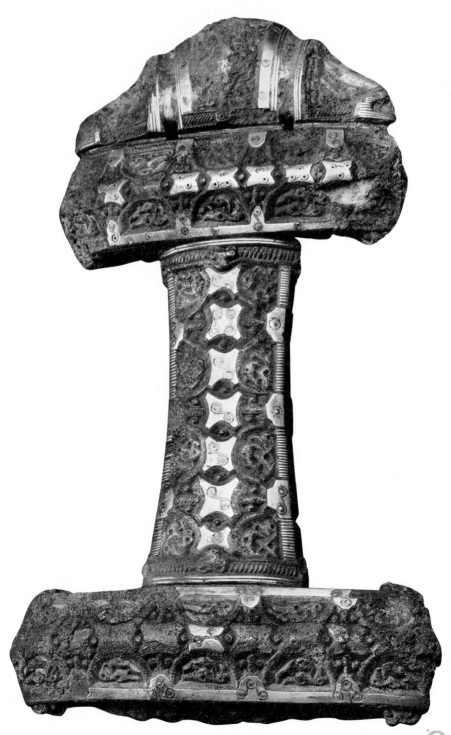

053

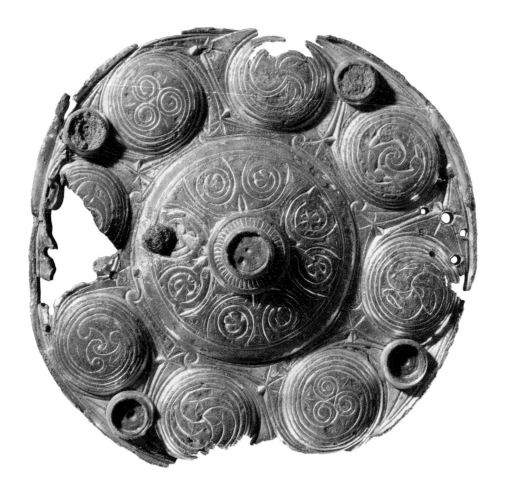

약탈당한
책 부품

7세기~9세기

구리 합금, 금박 / 직경: 9.6cm /
출처: 노르웨이 콤네스

노르웨이 오슬로
문화사박물관 소장

영국 또는 아일랜드에서 제조되었을 이 수준 높은 공예품의 원래 용도
는 아마도 책의 부품이었을 것이다. 그러나 뒷면에 핀과 소면판의 흔적
이 있는 것을 보면 나중에 브로치로 변형되었음을 알 수 있다. 아마도
수도원에서 약탈당한 후에 그렇게 되었으리라. 이 작품을 놓고는 기독
교 예술에 대한 특정한 감상을 제시하기보다 이런 물품들의 약탈과 재
활용이 해외 항해를 통해 이루어졌음을 짚고 넘어가는 것이 더 적절할
듯하다. 어쩌면 바이킹 시대 스칸디나비아의 권력층을 한데 묶어 주는
신화의 스토리텔링 방식과 관련이 있었을 수도 있다.

화살촉

9세기~11세기
철 / 길이: 약 10~12㎝ /
출처: 스웨덴 사이보
스웨덴 스톡홀름
스웨덴역사박물관 소장

바이킹 전투는 종종 검, 도끼 그리고 방패의 싸움으로 생각되지만 발사체들 역시 지극히 중요한 역할을 했다. 꼭 교전만이 아니라 사냥에서도 그러했다. 이 화살촉들은 얼마나 다양한 형태들이 존재했는지를 보여 주고, 그 형태들이 어느 정도까지 특수화되었는지를 대략 감 잡게 해 준다. 스칸디나비아의 많은 지역에서, 화살촉은 소켓보다는 삽입부를 이용해 나무 자루에 부착되었지만, 머리 모양에는 다양성이 존재했다. 많은 바이킹 시대 화살들은 나뭇잎 모양이었던 한편, 종종 보드킨(bodkin)이라고 불리는 이후의 것들은 더 폭이 좁았다. 이들은 미늘갑옷을 꿰뚫는 것이 목적이었다. 더 넓거나 가장자리가 끌 같은 날을 가진 화살 머리들은 사냥에 이용될 수도 있었고, 가연성 물질을 부착할 수 있는 좀 더 특수한 형태도 있었다.

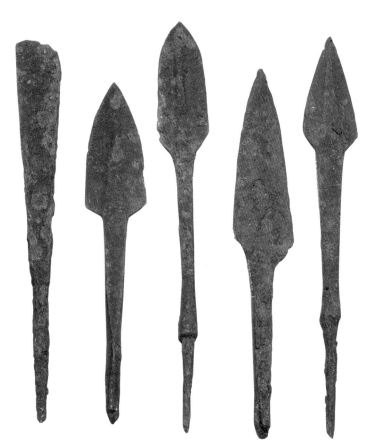

비잔틴 옥새

약 840년

납 / 직경: 3cm /
출처: 덴마크 리베

덴마크 리베 남서유틀란트
박물관 소장

미학적으로는 그다지 대수롭지 않아 보이는 이 유물은 비잔틴 제국의 재무장관을 지낸 테오도시우스의 것으로 알려진 네 개의 인장 중 하나이다. 흥미롭게도, 그 넷 중 하나만이 지중해 지역에서 발견되었다. 리베에서 나온 이 유물을 비롯한 그 나머지는 덴마크와 북부 독일의 발굴지에서 발견되었다. 인장들은 외교적 서신들의 유효성을 보여주기 위해 사용되었다. 이것들은 도시들이 속했던 넓은 교역망에 관해, 그리고 남부유럽의 위대한 경제적, 정치적 권력 중심지였던 비잔티움의 황제들에게 그 도시들이 얼마나 중요한 존재였는지를 알려준다.

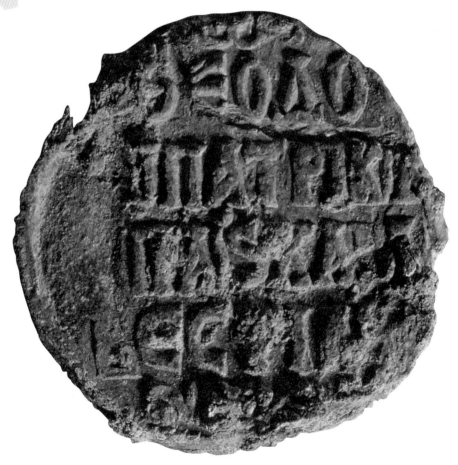

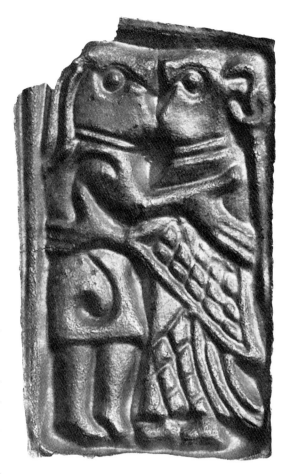

굴구버

약 550년~800년

금 / 길이: 약 1~2㎝ / 출처: 스웨덴 헬괴
스웨덴 스톡홀름 스웨덴역사박물관 소장

굴구버(다른 말로 '굴드구버')라는 말은 '금으로 만든
작은 인간'이라는 뜻이다. 그런 이름이 붙은 이
유는 지극히 얇은 금판에 보통 인간 모습의 그
림이 찍혀 있기 때문이다. 이 섬세한 공예품들
은 스칸디나비아 전역의 '중앙 지점들'에서 발견
되는데, 그곳은 아마도 의례와 사회적 모임의
중심지였을 것이다. 이들은 종종 건물 아래나
주변에 묻혀 있었는데, 의도적으로 매장된 듯
보인다. 스웨덴 헬괴에서 발견된 32점의 굴구
버는 커플을 묘사하는 '더블구버'이다. 이 금박
유물들의 정확한 기능은 아직 확실히 밝혀지지
않았지만, 그들이 발견된 상황을 감안하면 아
마도 의례적 실천과 관계가 있었던 듯하다. 고
고학자들에게, 굴구버는 초기 중세 스칸디나비
아의 의복과 무기에 대한 통찰을 제공하는 데
유용하다.

명문이 새겨진 인간 두개골 파편

8세기 중반

인간 유골 / 길이: 8㎝ / 출처: 덴마크 리베

덴마크 리베 남서유틀란트박물관 소장

이 흔치 않은 발견물은 덴마크 리베의 바이킹 이전 시대의 것으로, 그곳은 스칸디나비아 최초의 도시로 발달한 정착지였다. 인간 두개골의 일부는 내부에서 구멍이 뚫렸는데, 아마도 칼끝을 사용한 듯하고, 초기 룬 문자로 명문이 새겨져 있다. 이 작업은 이미 오래된 두개골에, 그리고 아마 젖은 상태에서 이루어진 것으로 보이는데, 그래서 조각하기 더 쉬웠을 것이다. 메시지는 도움을 요청하는 내용으로, 아마도 어떤 종류의 고통을 겪는 사람을 위해서인 듯하다. 명문의 나머지 내용이 그 추측을 뒷받침하는데, '난쟁이를 이겨냈다.'는 것을 축하하는 내용이다. 초기 중세 시대에(기독교적 배경에서조차), 병을 엘프와 난쟁이 같은 알려지지 않은 존재의 탓으로 돌리는 것이 흔한 일이었다. 세균, 박테리아와 바이러스에 대한 21세기의 지식이 없었으니, 열이나 병을 신비로운 존재 탓으로 돌리기가 얼마나 쉬웠는지, 또한 그런 부적들이 얼마나 쉽게 주술적 권위를 얻을 수 있었는지 어렵지 않게 이해할 수 있을 것이다.

이 두개골이 어떤 목적을 가졌는지는 분명치 않지만, 구멍 주변에 닳은 흔적이 없는 걸 보면 부적으로 착용했을 가능성은 높지 않다. 북부 세계에서는 이런 유형의 짧은 룬 명문을 담은 물체들이 다수 발견된다. 우리는 그들을 주술적인 것으로 볼 수도 있고, 나아가 초기 의학 문헌으로 볼 수도 있다.

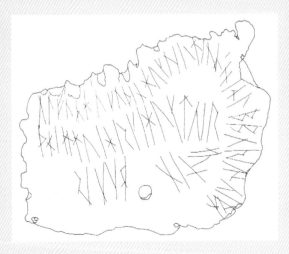

◉ 이 두개골 파편에 새겨진 명문은 몇 가지 방식으로 다양하게 해석되어 왔지만, 고대 스칸디나비아의 신 오딘과 티르, 그리고 그보다 덜 친숙한 인물인 울프 늑대를 소환하는 메시지인 듯 보인다.

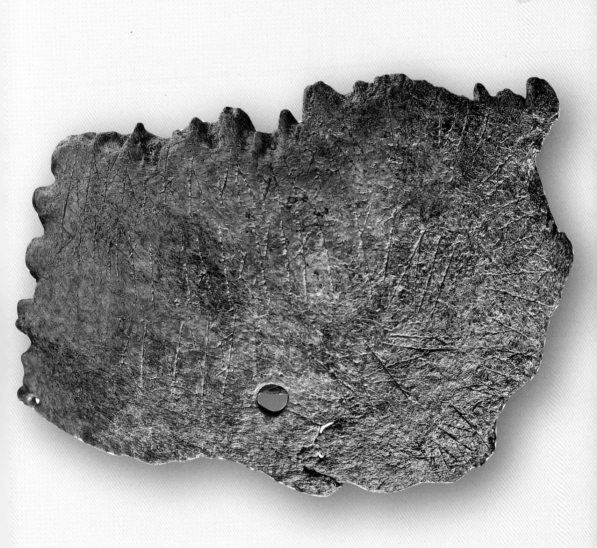

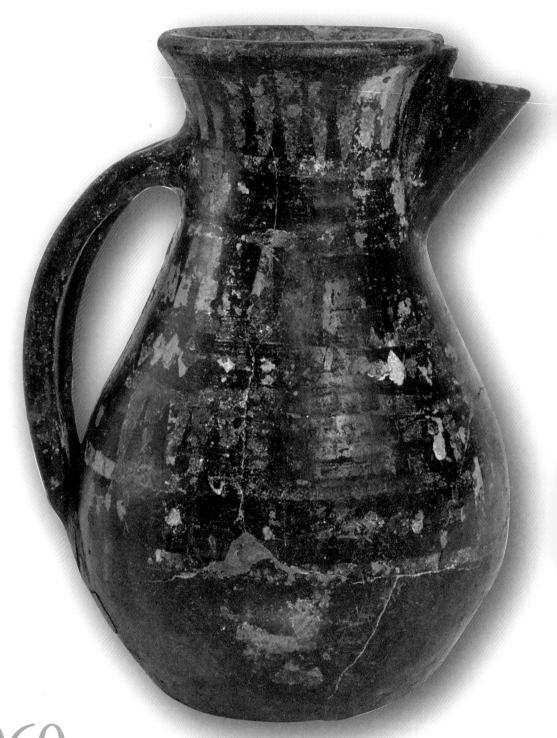

060

테이팅 웨어 물병

8세기~9세기

도자기, 박 / 높이: 24.7㎝ / 직경: 15.8㎝ /
출처: 스웨덴 비르카
스웨덴 스톡홀름 스웨덴역사박물관 소장

라인란트에서 생산된, '테이팅 웨어'라고 불리는 독특한
도자기 물병들은 북서부 유럽 전역에 걸쳐 발견된다. 이
그릇은 검은 점토를 이용했고 광을 냈지만 가장 눈에 띄
는 것은 일종의 접착제를 이용해 도자기 표면에 박(foil)
디자인을 담았다는 것이다. 이 특정한 예시는 스웨덴 비
르카의 고분실 854호에서 발견되었는데, 기하학적 다이
아몬드 띠들로 꾸며져 있고, 물병 밑동은 확장된, 팔 길
이가 동일한 십자가가 박으로 장식되어 있다. 이것은 아
마도 프리지아 상인들과의 교역망을 통해 비르카에 도착
했을 것이다. 테이팅 웨어는 북해 지역의 여러 장소에서
발견되었고, 종종 잊혀진 바이킹 시대 해안 교역자들의
영향력을 추적하는 방향을 제시한다.

오세베르 배 무덤

834년

목재, 철 등 다양 / 길이: 21.58㎝ / 출처: 노르웨이 오세베르

노르웨이 오슬로 바이킹선박물관 소장

오세베르 배 무덤은 바이킹 시대의 고고학적 발견물 전체를 통틀어 아마도 가장 유명할뿐더러 바이킹 배 무덤에 대한 우리의 인식에 가장 큰 영향을 미쳤을 것이다. 하지만 그럼에도 그것은 전혀 전형적이지 않다. 1904년에 발굴된 그 무덤에는 온전한 바이킹선이 매장돼 있었다. 갑판에는 마차 한 대와 썰매 세 대가 있었다. 대단히 화려하게 장식된 물품들로, 전혀 평범한 수레가 아니었다. 그들은 일종의 장례 행렬과 관계되었을 가능성이 높은데, 매장된 태피스트리에는 바로 그런 행사가 묘사되어 있다. 또한 갑판에는 말 14마리를 포함한 많은 동물들의 잔해가 놓여 있으며, 두 성인 여성의 시신이 안장된 천막 모양의 묘실도 있다. 그 방은 농경과 직조 도구 같은 일상적 물품들만이 아니라 직물들과 옷으로 풍요롭게 장식되었고, 아일랜드에서 제조되었을 가능성이 높은 장식용 양동이도 하나 있었다^(68쪽을 볼 것). 그 봉분은 10세기 후반에 침탈당했는데, 아마도 의도적인 정치적 파괴 행위였을 것이다. 귀금속 물품들이 없는 이유를 그것으로 설명할 수 있다. 오세베르 무덤은 두 가지 이유에서 중요하다. 우선, 배 그 자체는 스칸디나비아에서 돛을 사용했다는 최초의 증거를 제공한다. 둘째로, 무덤은 과시적이고 장기적인 장관의 잔해를 통해 우리가 고대 스칸디나비아의 신앙체제를 들여다보게 해 준다.

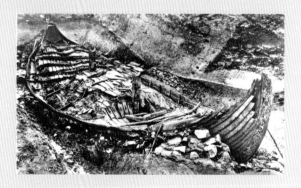

🔵 높은 돛대를 가진 이 쾌속정은 뱃사공 30명이 노를 저었을 것이다. 배는 심지어 흘수선(배가 물 위에 떠 있을 때 배와 수면이 접하는 경계가 되는 선) 아래까지 조각으로 꾸며져 있는데, 이는 그것의 건조를 발주한 인물이 어느 정도 지위를 지닌 귀족이었음을 짐작케 한다.

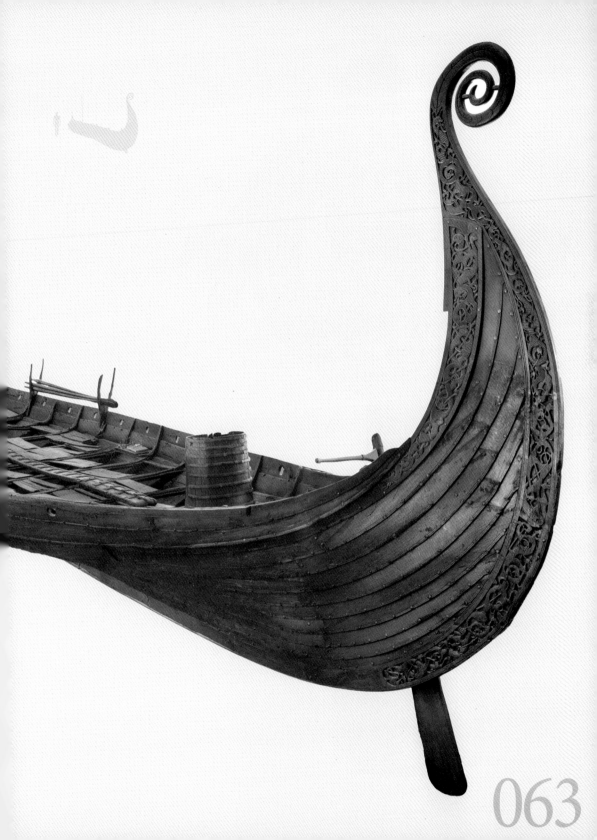

주교장 상부

8세기
구리 합금, 에나멜, 유리 / 높이: 9.3cm /
출처: 스웨덴 헬괴
스웨덴 스톡홀름 스웨덴역사박물관 소장

스웨덴 섬인 헬괴는 이국적 바이킹 시대 유물들이 무더기로 발견된 곳으로 주목을 받는데, 그 유물들은 종종 종교와 관련이 있다. 그 섬에서 발견된 것 중에서는 아마도 아일랜드에서 제작된 듯한 이 주교상 외에도 이집트에서 온 콥트 국자, 그리고 인도에서 온 불상이 있다. 어쩌면 예전에 주교의 지팡이를 장식했을지도 모를 그 주교장은 나중에 약탈의 전리품으로 스칸디나비아로 오게 되었을 것이다. 구리 합금 바탕에 유색 유리와 에나멜 상감을 이용해 섬세하게 제작되었다. 끝부분 장식에는 괴물의 아가리에 갇힌 인간 두상이 묘사되어 있는데, 아마도 요나와 고래의 성경 이야기를 나타낼 가능성이 높다.

방패 중앙
돌기가 든 그릇

8세기 중반에서 후반

구리 합금, 철 / 직경: 37.7㎝ /
높이: 15.6㎝ /
출처: 노르웨이 뮈클레부스트

노르웨이 베르겐대학박물관 내
역사박물관 소장

이 에나멜 장식 그릇은 아마도 아일랜드에서 제작되었을 텐데, 의심할 바 없이 약탈의 전리품이었으리라. 그것은 9세기 후반 또는 10세기 초기 봉분에서 발견되었는데, 봉분에는 불에 탄 배의 잔해가 같이 매장되어 있었다. 이것은 아마 오세베르에 있는 것들(62쪽을 볼 것)이나 곡스타드(70쪽)에 있는 것들보다 더 클 수도 있다. 이 봉분은 중요한 인물(아마도 왕)의 무덤이었음이 분명한데, 이와 같은 부장품은 부와 영향력을 입증하기 때문이다. 그릇은 봉분 중앙부 근처에서 발견되었고, 그릇 위에 놓인 부식된 방패 중앙 돌기에 더해, 화장된 인간 유해, 게임 말, 주사위, 무기, 빗과 유리구슬도 함께 발견되었다.

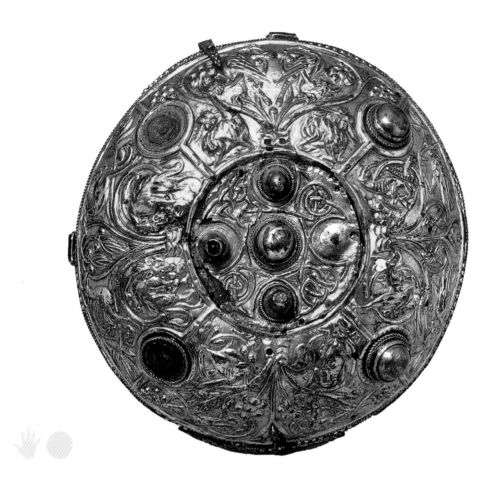

옴사이드 주발

8세기 중반

은, 구리 합금, 유리 / 직경: 15cm
높이: 6cm / 영국 컴브리아
옴사이드
영국 요크 요크셔박물관 소장

이 화려하게 장식된 그릇은(아마도) 노섬브리아 예술의 걸작이다. 19세기 컴브리아에서 발견되었고, 비록 출처는 명확하지 않지만, 대체로 무덤의 부장품으로 묻혔으리라고 여겨진다. 아마도 노섬브리아 수도원에서 약탈당한 뒤 컴브리아로 옮겨졌을 것이다. 그릇은 두 부분으로 구성된다. 바깥쪽은 은박을 르푸세 기법(망치로 때려 만든 얕은 부조)으로 장식했고, 앵글로색슨과 카롤링거 예술의 전형인 동물과 식물 디자인을 담고 있다. 금 브론즈로 된 내부 그릇은 엮어서 짠 은사와 칠보 장식(파란 유리 징들이 금속 철사로 이루어진 공간에 박힌)으로 꾸며져 있다. 이것은 수준 높은 작품이다.

점토로 만든
동물 발

600년~1000년

도자기 / 길이: 5~10㎝ /
출처: 핀란드 올란드

핀란드 헬싱키
핀란드국립박물관 소장

무덤에 점토로 만든 동물 발을 묻는 것은 동부 스칸디나비아의 어느 특정 공동체의 특징이었던 듯 보인다. 올란드에서, 그것은 이후 동쪽으로 볼가강 상류와 중앙 러시아로 퍼졌다. 그 매장 의례가 곰과 비버처럼 모피를 가진 동물들의 중요성을 나타낸다는 설이 제시된 바 있다. 아마도 이 특정한 집단은 모피를 얻기 위해 덫을 놓는 사냥꾼이었을 테고, 점토 동물 발이 매장된 무덤들은 그들의 이동 경로를 알려줄 것이다. 모피는 바이킹 시대에 중요한 물품이었고, 바이킹 본토 남부의 더 따뜻한 기후에서 귀하게 여겨졌다. 점토 동물 발의 매장은 고대 스칸디나비아의 신앙에서 동물이 중요한 역할을 하고 있었음을 짐작케 한다.

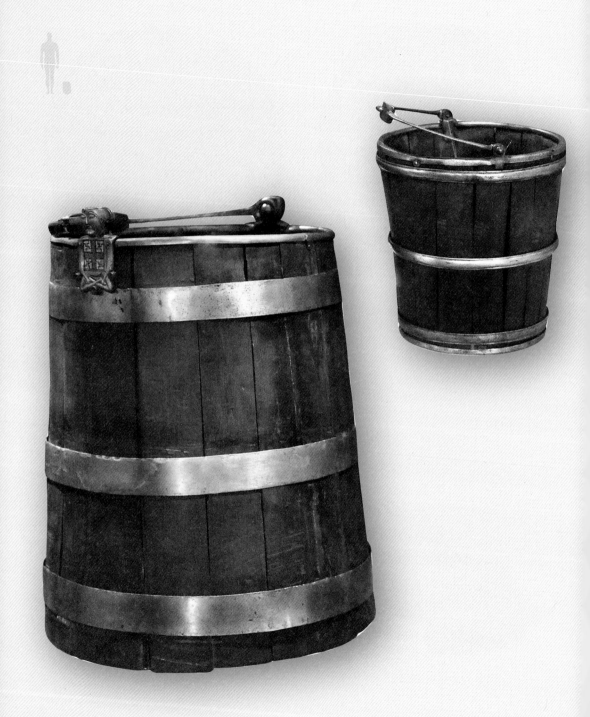

068

부처 양동이

약 834년에 매장됨

목재, 구리 합금 / 높이: 36㎝ / 밑동 직경: 32㎝ / 테두리 직경: 26㎝ / 출처: 노르웨이 오세베르
노르웨이 오슬로 바이킹선박물관 소장

목재 양동이는 다수의 바이킹 시대 유적지에서 발견되었는데, 음식 저장, 가정과 공예 활동, 또는 심지어 선상 생활과도 관련이 있었다. 오세베르 무덤(62쪽을 볼 것)에서 다수가 발견되었는데, 그 중에는 무척 장식적인 예시도 두 점 있다. 그 중 하나는 정교한 구리 합금 부품으로 뒤덮여 있고, 국자 하나와 사과 몇 알의 잔해도 담고 있다. 그러나, 가장 유명한 예시는 이 '부처 양동이'이다. 이 그릇의 에나멜 장식과 그 조상의 양식화된 얼굴은 기독교의 영향을 말해주는데, 아마도 아일랜드에서 제작되어 약탈의 전리품으로 노르웨이까지 오게 되었을 가능성이 높다. 그 양동이의 이국적 외양이 현대인의 눈에 그렇듯 새 스칸디나비아 주인들의 눈에도 매력적으로 비쳤으리라는 사실은 의심할 바 없다. 그리고 그것이 결국 오세베르 무덤에 묻혔다는 사실은 그것을 마지막으로 손에 넣은 이들이 상류층이었음을 보여 준다. 어쩌면 그것은 일종의 제의적이거나 상징적인 기능을 새로 얻게 되었을지도 모른다.

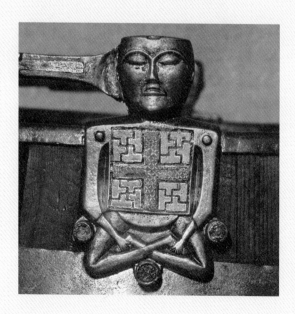

⚙ 이 양동이는 손잡이를 장식하는 쇠붙이 때문에 부처 양동이라는 이름이 붙었다. 만자무늬 모티프로 장식된, 양식화된 앉은 자세를 본 사람들이 그것을 남부 아시아의 산물로 읽어 낸다 해도 무리가 아닐 테지만, 이 장식적 양식과 가장 유사한 예시를 찾아볼 수 있는 것은 아일랜드 예술에서다.

곡스타드 선

약 890년

목재, 철 / 길이: 23.22m /
출처: 노르웨이 곡스타드

노르웨이 오슬로 바이킹선
박물관 소장

1879년, 곡스타드 농장 주인의 10대 아들들이 농장 땅에 있는 봉분을 파기로 마음먹었다. 거기서 그들은 정교한 바이킹 시대 배 무덤을 발견했다. 무덤 도굴꾼들이 이전에 그 봉분에서 너무 많은 귀금속을 빼내 가긴 했지만, 무덤의 대부분은 잘 보존되었다. 오크나무 배에 매장된 인물은 40대의 부유한 남성이었다. 각종 동물 및 장신구가 남자와 함께 매장되었다. 그중에는 썰매 하나, 배 세 척과 방패 64점도 있었다. 말 12마리, 개 8마리, 참매와 공작 각각 2마리 또한 희생되어 함께 매장되었다.

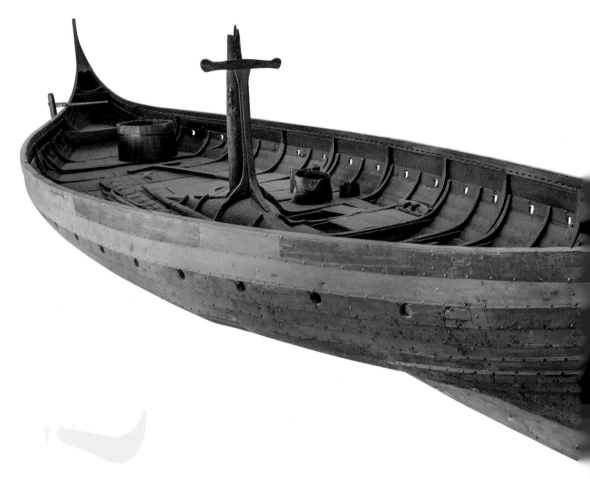

070

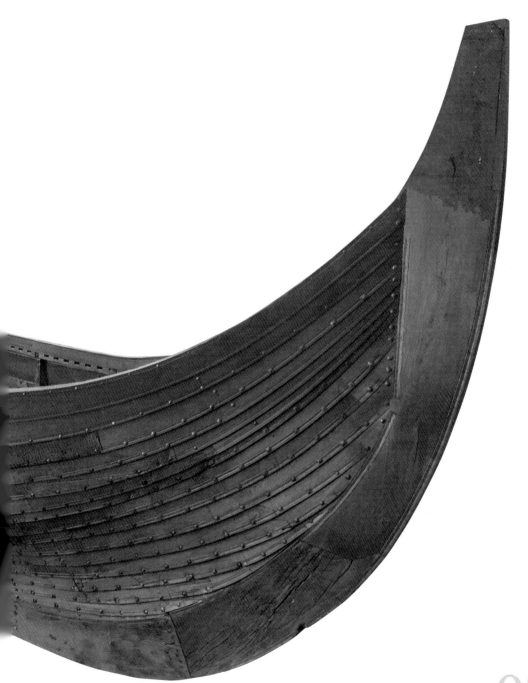

071

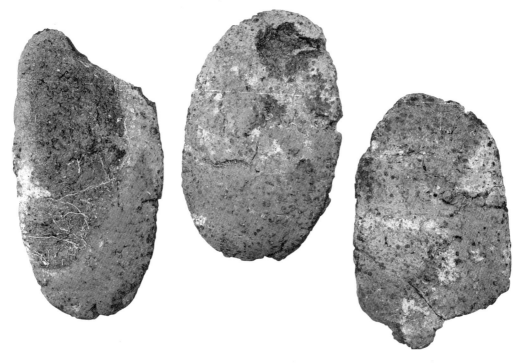

빵 덩이

9세기

유기물 / 잔해 폭: 약 5cm /
출처: 스웨덴 비르카

스웨덴 스톡홀름 스웨덴역사박물관 소장

비르카의 바이킹 노시 외곽의 비외르쾨섬에서 다수의 화장 무덤들이 발굴되었는데, 거기서 (흔히 그을린) 빵 덩이 잔해가 발견되었다. 사실, 무덤 몇 곳에서는 작은 빵 덩이들이 멀쩡한 상태로 발굴되었다. 빵은 종종 매장 항아리 옆에 다른 물품들과 동반해 놓인 것으로 보인다. 비외르쾨 묘지에서 나온 가장 초기 빵 덩이 중 하나는 한 아이의 것이었는데, 선박용 대갈못들과 토르의 망치에서 온 철 반지도 함께 있었다. 이 빵 덩이들은 껍질 벗긴 보리와 귀리를 가지고 구운 것이었으며, 타원형이었다. 그런 화장 무덤들에 빵이 함께 묻힌 것은 부, 지위와 관련이 있다는 설이 제시된 바 있다. 이 음식은 내세를 위한 것이었을까?

토르의 망치 부적

약 600년~1000년

은 / 높이: 3.8㎝ / 출처: 덴마크 뢰메르스달

덴마크 코펜하겐 덴마크국립박물관 소장

바이킹 시대에는 작은 망치 모양 펜던트들을 보호용 부
적으로 착용하는 풍습이 인기를 누렸다. 축소판 망치들
은 고대 스칸디나비아의 신 토르를 상징하는데, 토르의
무기는 묠니르라는 이름의 망치였다. 비록 그 모티프는
일관적이지만, 부적의 형태와 제작 방식, 그리고 그 장식
의 성격과 정도는 무척 다양하다. 이 예시는 일련의 주의
깊게 배치된 펀치 마크들로 장식된 전시 면을 보여 준다.
이 부적은 발트해에 위치한 덴마크 섬인 보른홀름에서
발견된 유물 더미에서 나왔는데, 그것은 매우 독특한 바
이킹 시대 물질문화를 담고 있다.

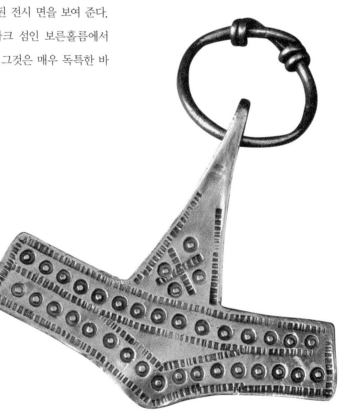

인간형 펜던트

약 800년
은, 금 / 높이: 4.6㎝ / 출처: 덴마크 레브닝에
덴마크 코펜하겐 덴마크국립박물관 소장

이 조상은 2차원 몸통에 3차원 머리를 가지고 있다는
점에서 눈여겨볼 만하다. 머리 뒤의 구멍은 펜던트로서
의 기능을 짐작케 한다. 조상의 젠더는 약간 모호해서,
여성을 나타낼 수도 남성을 나타낼 수도, 또는 신을 나타
낼 수도 있지만, 성별을 떠나 옷의 상세한 만듦새는 남부
스칸디나비아 귀족 의상에 대한 중요한 정보를 제시한
다. 긴소매, 치마, 속치마 및 보디스의 형태에 다양한 직
물로 만들어진 여러 의상을 보여 주며, 목에는 긴 목걸이
가 걸려 있는데, 그 아래에 있는 것은 아마도 망토나 숄
인 듯하다. 허리띠는 커다란 삼엽형 브로치로 조였는데,
그것은 프랑크족으로부터 기원한 검대 부품에서 나온 것
으로 여겨진다(36쪽을 볼 것).

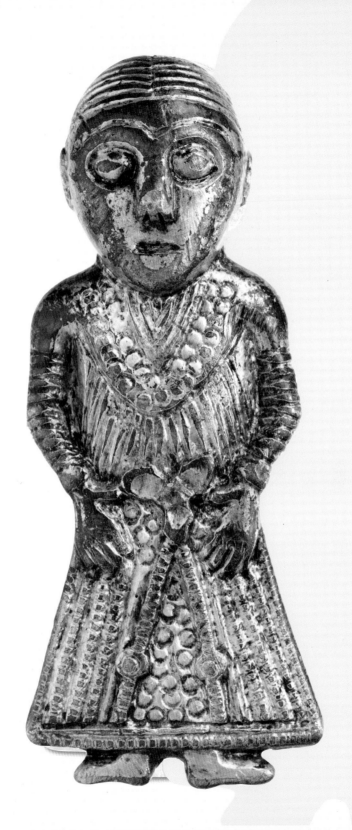

075

구리 합금 그릇

9세기 후반~10세기

구리 합금, 흑금 상감, 철 / 높이: 6cm / 출처: 덴마크 퓌르카트

덴마크 코펜하겐 덴마크국립박물관 소장

이 그릇은 하랄드 '푸른이빨 왕' 고름손(약 958년~986년까지 재위)이 건축한 거대한 원형 요새 중 하나인 퓌르카트의 한 독특한 무덤에서 발견되었다. 아마도 아시아산 수입품임이 분명한 데, 무덤의 다른 부장품과 잘 어울린다. 망자는 높은 지위의 여성이었고, 세계시민적 취향을 지녔다. 여성은 금사로 수놓은 옷을 입고 고틀란드식 상자 브로치(33쪽을 볼 것)를 달았으며 발가락에 은반지를 꼈다. 마차에 누워 있던 여성은 흔한 직조 도구만이 아니라 요리용 꼬챙 이 또는 마법 지팡이(252쪽을 볼 것) 하나와, 독성 있는 사리풀 씨앗(아마도 환각제로 쓰였고 아 마도 이 그릇에서 발견된 지방질 물질과 혼합되었을)으로 가득한 자루를 포함한 부장품과 함께 발견되었다. 다른 흔치 않은 다수의 부장품과 더불어, 이는 그 여성이 일종의 예언 자나 주술사였음을 짐작케 한다.

여성과 요새와의 관련성은 명확지 않지만, 여성이 특히 여행을 많이 다녔거나 인 맥이 넓고 그 요새 사회에서 매우 특별하고 중요한 역할을 맡은 인물이었음을 짐 작케 하는 증거가 충분히 있다. 세상은 남자들만의 것이 아니었다.

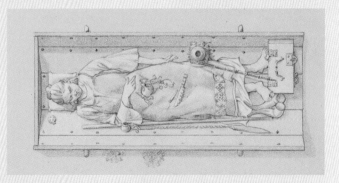

✿ 화가의 손에서 다시 그려진 이 퓌르카트 여성의 무덤은 그것이 얼마나 특별했는지를 짐 작하게 해준다. 파란 옷에 장신구를 걸치고 금사 디테일로 꾸며진 일종의 수의를 입은 여성 은 목재 용기에 담겨 이국적 부장품에 둘러싸여 누워 있는데, 어쩌면 그 위에 상부구조까지 있었을 수도 있다.

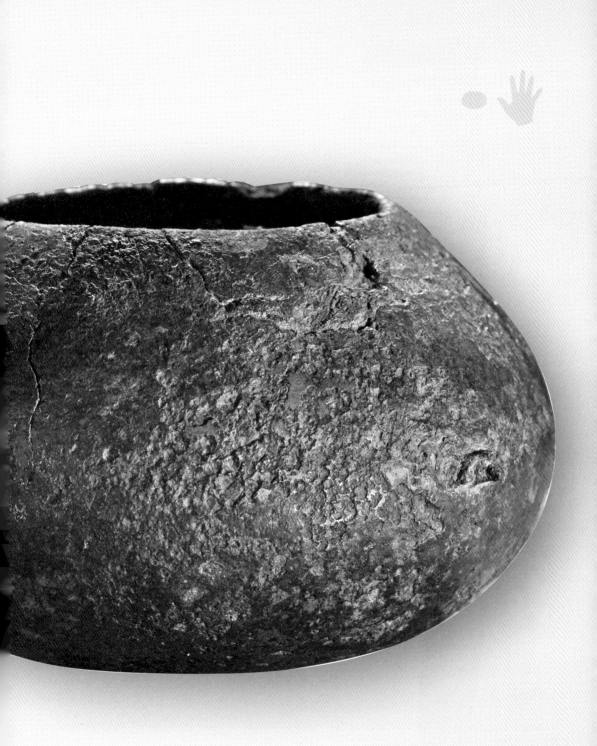

명문이 새겨진
성물함

8세기

목재, 구리 합금, 에나멜 /
높이: 22.8cm / 출처: 노르웨이

덴마크 코펜하겐
덴마크역사박물관 소장

이 상자의 독특한 양식과 장식을 보면 그것이 8세기 아일랜드나 스코틀랜드의 수도원에서 제조되었음을 짐작할 수 있다. 그곳에서 아마도 기독교 성물함으로 쓰였을 것이다. 이후 서부 스칸디나비아라는 전혀 다른 세계로 옮겨진 이 상자는 다음과 같은 내용이 룬 문자로 밑동에 새겨졌다. '란바이크가 이 함을 소유한다.' 란바이크는 여성 이름이고, 그 함은 바이킹의 손에서 새로운 기능을 얻게 되었을 가능성이 높다. 어쩌면 결혼 선물로 주어졌으리라고 상상할 수도 있을 것이다. 사실, 이런 종류의 혈족 및 정치적 관계를 구축하는 데 이국적 물품은 어쩌면 바이킹의 약탈을 부추긴 핵심 원동력 중 하나였을지도 모른다.

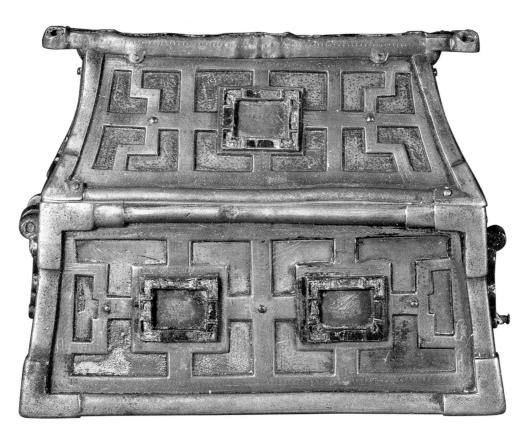

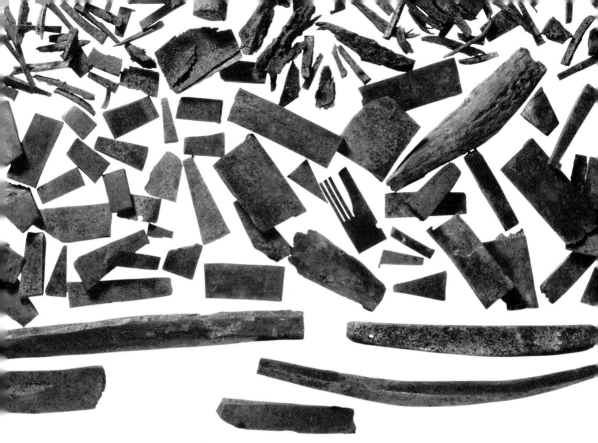

사슴뿔 잔해

약 700년~850년

동물 뼈(사슴뿔) / 평균 길이: 3㎝ /
출처: 덴마크 리베

덴마크 리베 남서유틀란트박물관
소장

이 사슴뿔 잔해는 빗 제작이라는 중요한 도시 공예의 증거를 제시한다. 스칸디나비아에서, 빗 제작은 종종 초기 중세 도시 생활의 핵심 요소로 여겨져 왔다. 바이킹 시대 빗들(93쪽을 볼 것)은 다수의 작은 사슴뿔 조각들로 만들어졌고, 저마다 크기와 모양이 제각각이었으며 전문 도구를 이용해 만들어진 후 철이나 구리 합금 대갈못을 이용해 하나로 조립되었다. 새김이나 구멍 뚫린 장식만을 남겨둔 매끈하고 깔끔한 마감을 위해 사슴뿔의 거친 외부 표면을 깎는 과정에서 수천 개의 작은 파편들이 남았다. 그런 과정에서 나온 폐기물은 고고학자들에게 무한한 가치가 있다. 분자생물학적 기법들을 이용해 그 원료를 밝혀내면 바이킹 시대 빗 제작자들이 이용한 인맥과 여행 경로에 관해 알아낼 수 있기 때문이다.

079

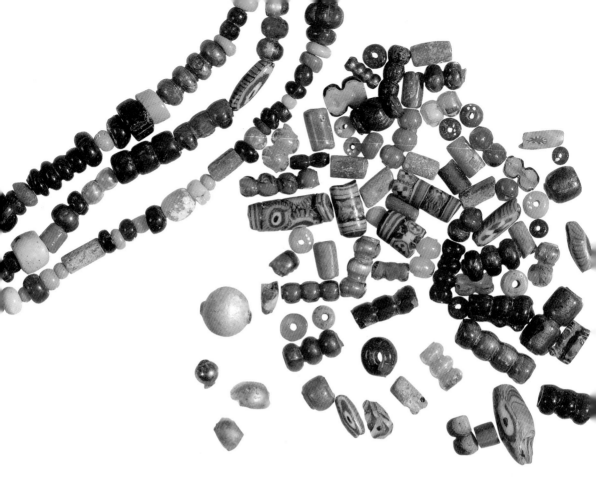

수입된 구슬들

약 790년~900년

유리, 금, 은박 / 단색 구슬의 평균 직경: 0.3㎝ /
출처: 덴마크 리베

덴마크 리베 남서유틀란트박물관 소장

8세기에 리베 같은 시장에서는 유리구슬 제조 사업이 번창했다.
지중해에서 원료로 수입된 테세라는 아름다운 무늬를 지닌 밝은
색 구슬에 대한 수요를 충당했지만, 8세기 후기에 가면 구슬 자체
가 근동에서 대량으로 수입되었다. 이 구슬들은 다양한 특징들로
쉽게 구분되는데, 구획이 나뉜 모양, 색색의 동심원들로 이루어진
'눈' 무늬와 박의 사용도 그런 특징들 중 일부다.

080

핵골드

872년~873년에 매장됨
구리 합금, 금 / 길이: 1.4㎝ /
출처: 영국 톡시
영국 케임브리지 피츠윌리엄
박물관 소장

핵골드는 경제적 교환을 목적으로 무게에 따라 거칠게 토막 낸 금 보석류를 비롯한 물품들이다. 그것은 영국, 아일랜드, 스칸디나비아와 유럽 대륙 전역에 걸친 다수의 유물 더미에서 발견되어 온 핵실버에 비하면 비교적 드물게 발견된다. 그러나 최근 몇 년 사이 핵골드의 중요성이 명확히 드러나기 시작했다. 872년 겨울에서 873년까지 대군세가 주둔했던 링컨셔 톡시에서 발견된 핵골드 몇 점은 우리가 바이킹 군사 주둔지에서 일어난 활동들의 종류를 짐작할 수 있게 해 준다. 이런 조각들 중 일부는 실제 금이 아니라 금도금한 구리 합금 주괴 및 막대들로, 이는 그 교환이 늘 정직하지만은 않은 상황에서 이루어졌음을 짐작케 한다.

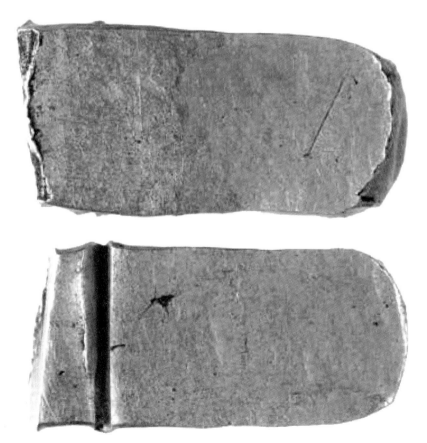

동전 무게추

약 870년~875년

납 / 직경: 약 2㎝ / 무게: 71.53g / 출처: 영국 도싯 킹스턴

영국 런던 대영박물관 소장

이 납 추 뒷면에 새겨진 명문은 한때 거기에 놓였을 앵글로색슨 주화의 유일한 잔해이다. 이 인장은 사라진 주화가 앵글로색슨 공인화폐주조인인 비아르눌프에 의해 제조되었음을 알려준다. 아마도 871년부터 899년까지 웨식스를 다스린 앨프레드 대왕의 이름으로 주조된 듯한 '초승달 모양' 유형의 은 페니이다. 주화로 무게추를 장식하는 관습은(90쪽과 95쪽에서 보듯 작은 금속공에 조각들로 장식하는 것과 유사하게) 브리튼 제도에서 활동한 바이킹들에게서 전해진 것이다. 비슷한 동전 무게추가 이와 멀지 않은 곳에서 발견되었다. 둘 다 875년에서 876년까지 도싯 웨어햄에 주둔한 바이킹 대군세의 존재와 관련이 있는 것으로 여겨진다.

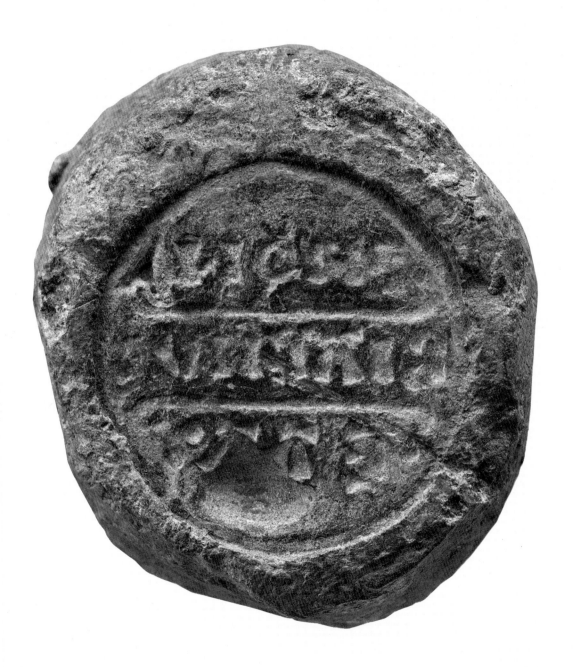

083

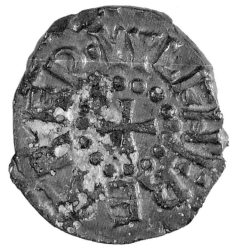

노섬브리아 스티카

854년~900년
구리 합금 / 직경: 약 1㎝ / 출처: 영국 볼튼 퍼시
영국 요크 요크셔박물관 소장

스티카는 8세기에서 9세기 말 사이 노섬브리아 왕국에서 생산된, 저품질의 은과 구리 합금으로 만들어진 소액 주화였다. 당시 그 지역에서는 가장 흔한 주화였지만, 노섬브리아 바깥에서는 거의 거래되지 않았다. 스티카는 흔히 주화 앞면에 노섬브리아를 다스리는 왕의 이름을 담았다. 뒷면은 그 주화를 제작한 주화제작자의 이름을 담았다. 이 특정한 스티카는 요크의 주교 울프헤레(854년~900년)와 주화제작자 울프리드의 이름을 담고 있다. 866년, 바이킹이 요크를 정복하고 867년에는 노섬브리아의 마지막 앵글로색슨 지배자인 오스베르트와 아엘라가 살해당했다. 그러나 울프헤레 주교는 바이킹 침략을 견뎌냈고, 주화는 계속 그의 이름으로 생산되었다.

저울과 무게추

약 875년~925년

납, 에나멜, 구리 합금 / 추 평균 길이: 3cm / 출처: 영국 콜론세이 킬론만

영국 에든버러 스코틀랜드국립박물관 소장

스코틀랜드 남부의 섬인 콜론세이에서, 어느 스칸디나비아 전사가 킬론만을 굽어보는 배에 묻혔다. 말 한 마리, 무기들, 연장들, 핀 하나, 그리고 이 저울과 무게추가 전사와 함께 묻혔다. 납 무게추 여섯 개는 약탈의 전리품인 아일랜드 금속공예 작품들로 장식되었다. 양팔 저울은 작은 접시들이 딸려 있는데, 무게를 잴 물품을 담기 위해 가느다란 사슬로 저울에 매달렸을 것이다. 이와 같은 저울과 무게추는 바이킹 무역상의 도구함에서 필수품이었을 것이다. 저울은 표준 납 무게추를 기준으로 은의 무게를 다는 데 이용되었다. 약탈해 온 은 물품들과 주화들의 순도는 칼로 긋거나 구부리는 방식으로 시험했다.

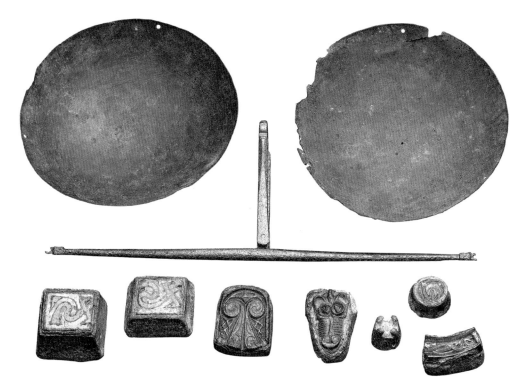

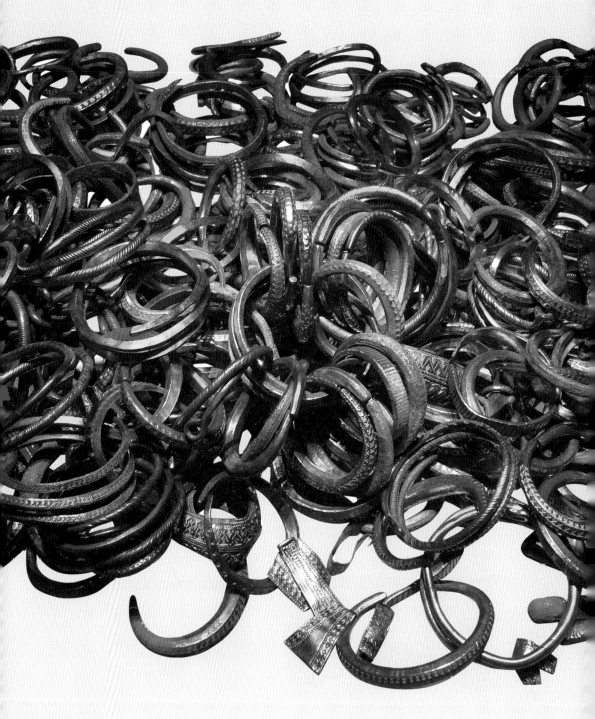

086

스필링스 유물 더미

870년~871년 직후에 매장됨

은 / 전체 중량: 67kg / 팔찌의 평균 직경: 약 8㎝ / 출처: 스웨덴 고틀란드

스웨덴 비스뷔 고틀란드박물관 소장

발트해의 섬인 고틀란드는 전 세계에서 바이킹 시대 은 유물 더미가 가장 집중적으로 몰려 있는 본고장이다. 그 섬에서 발견된 수백 가지 유물 중에서, 스필링스 농장에서 나온 이것 은 세계에서 가장 큰 바이킹 시대 유물 더미이다. 그 보물은 실제로 서로 다른 두 매장지에 서 발견되었는데, 소금 부대로 포장되었지만 작은 나무 상자도 사용했다. 다수의 이슬람 및 유럽 주화들로 이루어졌고, 고틀란드와 이베리아-스칸디나비아 팔찌들, 주괴들, 그리고 핵 실버들도 수백 점이나 있었다. 팔찌들 중 다수는 고리로 한데 꿰였는데, 아마도 셈을 하거 나 다 합쳐 하나의 커다란 무게추를 만들 목적이었을 것이다. 또한 근처에서 구리 합금 물품 들도 함께 대량으로 발견되었다. 세 유물 더미 모두 일종의 저장용 건물 밑에 묻혔다. 9세기 말엽에는 놀라울 정도의 재산이 축적되었지만, 어떤 이유에서인지 한 번도 사용되지 않았 다. 그 유물 더미가 매장된 곳은 아마도 귀족의 농장이었던 듯하다. 농장에 가까운 한 중요 한 해안의 만이 유리한 교역 조건이 되어, 그 결과 이 막대한 부의 축적으로 이어진 것으로 보인다.

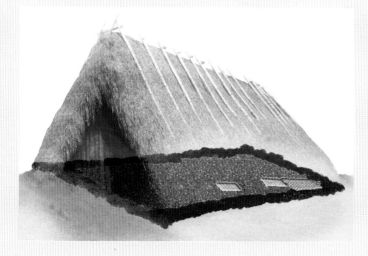

◐ 유물 더미가 발견된 장소 주변을 발굴 한 결과 한때 한 건물이 거기 서 있었음이 밝혀졌다. 보물을 넣기 위해 돌을 채우고 가운데 자리를 비워 놓았다. 그 유물 더미 가 건물의 나무 바닥 밑에 의도적으로 숨 겨졌을 가능성이 있다.

프랑크족 주화

약 879년~880년에 매장됨

은 / 직경: 약 2cm /
출처: 영국 와틀링턴
영국 옥스퍼드 애시몰리언
박물관 소장

이 카롤링거 데니어는 보석, 은 주괴, 핵실버 및 200개 이상의 주화로 이루어진 유물 더미에서 발견되었다. 주화의 대부분은 영국에서 생산되었지만 이 예시는 프랑크족 세계와의 접촉을 짐작케 한다. 이 주화의 주인이 유럽 내륙에서 영국으로 여행한 후 아마도 바이킹 대군세에 합류했을 가능성이 높다. 그 유물이 발견되기 직전인 878년, 앨프레드 대왕은 바이킹과 화평을 맺고 그들에게 동부 영국 일부를 정착지로 넘겼다. 이 보물은 어쩌면 한 바이킹 병사가 전투 후 와틀링턴을 거쳐 동쪽으로 향하는 길에 안전히 보관하기 위해 묻었을 수도 있다.

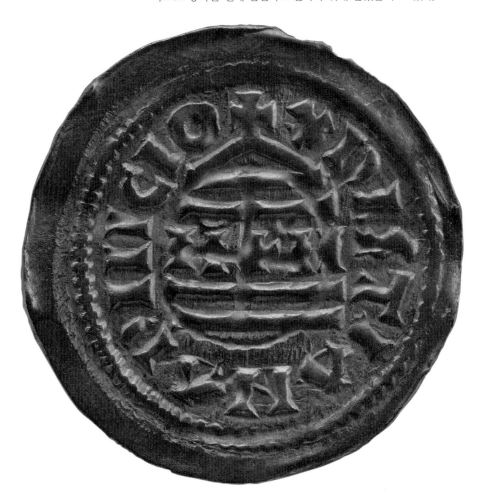

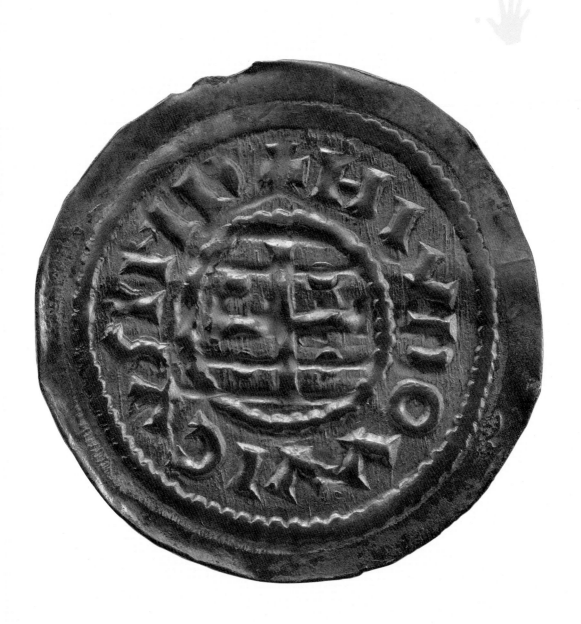

089

금박 동물 머리 장식

8세기~9세기

납, 구리 합금, 금박 / 길이: 3.3㎝ /
출처: 아일랜드 더블린 킬메인햄–아일랜드브리지
아일랜드 더블린 아일랜드국립박물관 소장

이 무게추 위에 달린 금박 브론즈 동물 머리는 앵글로색슨, 픽트,
아일랜드, 그리고 프랑크족에게서 약탈한 전리품에 속한 장식적
요소들이 바이킹 세계에서 새로운 쓰임새를 얻게 된 경우를 보여
주는 훌륭한 예시들 중 하나이다. 이런 독특한 장식적 요소들은
아마도 다양한 기능의 무게추를 구분하는 데 도움을 주었을 것이
다. 주인은 본인의 무게추들을 확실히 알아볼 수 있었으리라. 이
예시는 더블린 킬메인햄–아일랜드브리지에 위치한 바이킹 공동묘
지 무덤에서 발견된 한 무리의 장식품들 중 하나이다. 19세기에 발
견되었고, 윌리엄 와일드 경이 그것을 처음 묘사했다. 와일드 경은
유명한 외과의이자 작가이자 골동품 전문가였으며 오스카 와일드
의 아버지이기도 했다.

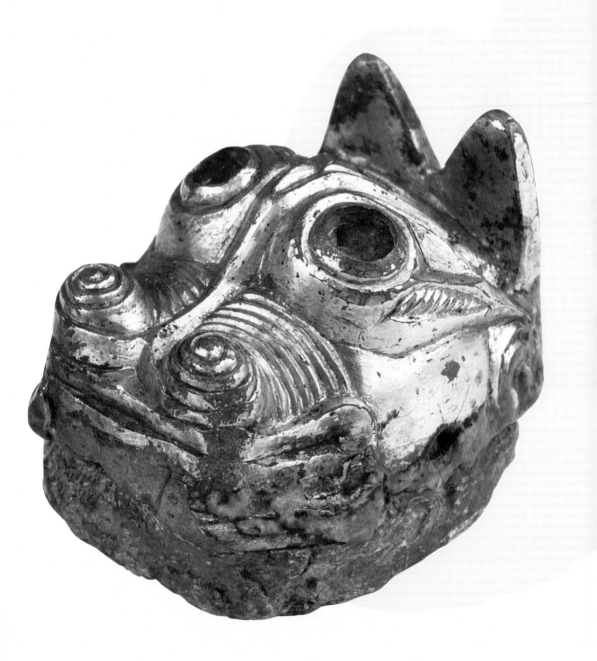

091

프랑크족 물병

약 750년 전

도자기 / 높이: 약 20㎝ /
출처: 덴마크 리베

덴마크 리베 남서유틀란트
박물관 소장

2015년, 덴마크 리베의 고고학자들은 그 도시의 가장 오래된 묘지로부터 메로빙거 왕조 시대 도자기를 발굴했다. 그 작은 물병은 약 750년경 이전에 서부 유럽 대륙에서 생산되었다. 주둥이와 손잡이 모양을 기준으로 삼엽 물병으로 분류된다. 비록 헤데뷔 같은 다른 교역지들로부터 소수의 메로빙거 그릇들이 발견되긴 했지만, 이것 말고 다른 삼엽 물병은 전혀 발견되지 않았다. 이것은 물레로 만든 탁월한 암포라로, 아마도 포도주를 따르는 데 쓰였을 것이다. 이 초기 물병이 발견된 덕분에 우리는 리베와 프랑크족 세계 사이의 무역 관계가 리베 지역이 교역 중심지로 발달하던 초기에 이미 한참 진행 중이었음을 짐작할 수 있다.

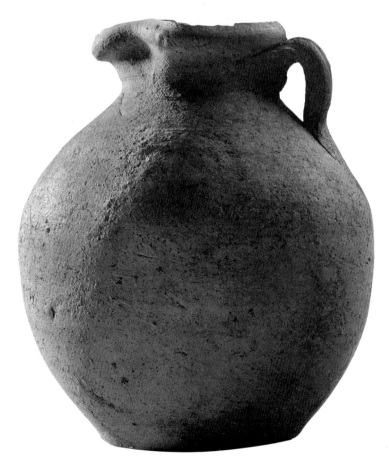

빗

약 8세기~10세기

뼈(사슴뿔), 철 / 길이: 약 17㎝ / 출처: 영국 요크

영국 요크 요크박물관 소장

빗은 중요한 개인 물품이었고, 초기 중세 북유
럽 전역의 무덤과 정착지에서 발견되어 왔다. 빗
제조는 특수한 기술, 연장 그리고 원료를 요구
했으며(79쪽을 볼 것), 커다란 크기와 흔히 보는 장
식은 빗이 단순히 개인 위생을 위한 도구가 아
니라 중요한 전시 물품으로 여겨졌음을 짐작케
한다. 아마도 여기서는 머리카락이 신분과 지위
를 나타내는 특별한 역할이었으리라. 이 빗들
은 그저 서캐빗(nitvcomb)이 아니었다. 요크에서
나온 이 탁월한 예시는 전형적인 스칸디나비아
빗이 아니며 그 기하학적 무늬 장식과 오프셋
(offset) 줄들의 거칠고 섬세한 이빨은 어쩌면 앵
글로색슨, 프랑크, 또는 프리지아와의 관계를 말
해주는지도 모른다.

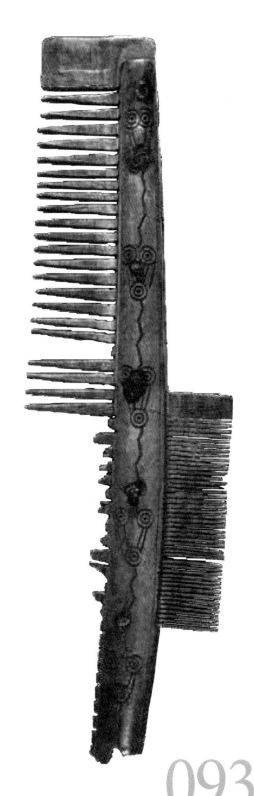

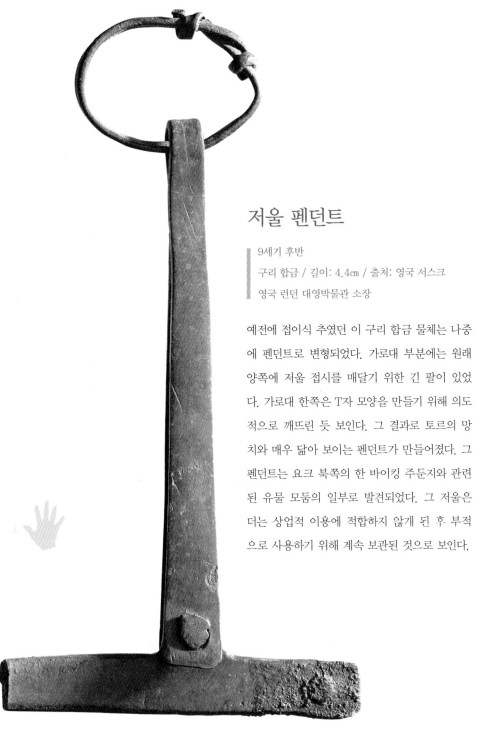

저울 펜던트

■ 9세기 후반
구리 합금 / 길이: 4.4㎝ / 출처: 영국 서스크
■ 영국 런던 대영박물관 소장

예전에 접이식 추였던 이 구리 합금 물체는 나중
에 펜던트로 변형되었다. 가로대 부분에는 원래
양쪽에 저울 접시를 매달기 위한 긴 팔이 있었
다. 가로대 한쪽은 T자 모양을 만들기 위해 의도
적으로 깨뜨린 듯 보인다. 그 결과로 토르의 망
치와 매우 닮아 보이는 펜던트가 만들어졌다. 그
펜던트는 요크 북쪽의 한 바이킹 주둔지와 관련
된 유물 모둠의 일부로 발견되었다. 그 저울은
더는 상업적 이용에 적합하지 않게 된 후 부적
으로 사용하기 위해 계속 보관된 것으로 보인다.

인간 얼굴의 이미지

약 850년
납, 유리, 에나멜, 구리 합금 /
길이: 약 2㎝ /
출처: 아일랜드 우즈타운
아일랜드 워터퍼드
레지널드 타워박물관 소장

이 유리로 만들어진 이국적인 인간 두상은 아일랜드 우즈타운의 바이킹 시대 교역 거점에서 발견된 납 무게추에 삽입되어 있었다. 은 무게를 재는 데 이용된 납 무게추는 바이킹 세계 전역에 걸쳐 다양한 모양과 크기로 발견된다. 일부는 무른 납에 약탈한 금속이나 다른 원료 조각들을 장식용으로 삽입해서 맞춤 제작했다. 녹색과 청색 유리 앞면은 구리 합금 거치대 안에 삽입되었는데, 그것은 어쩌면 한때 아일랜드 유골함이나 핀을 장식했을 수도 있다. 작은 이미지는 틀림없이 바이킹 교역자의 눈길을 사로잡았을 테고, 그는 그것을 납 무게추를 구분하는 데 이용했을 것이다.

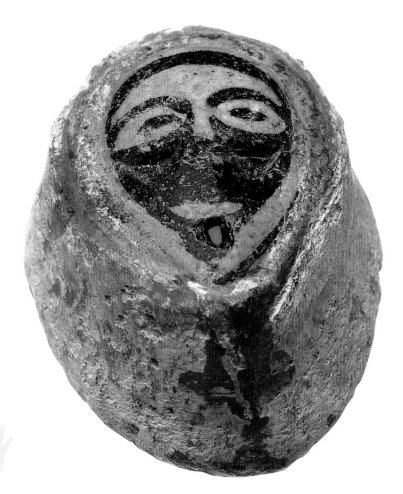

팔찌

은 / 직경: 7cm / 무게: 49.2g / 출처: 아일랜드
영국 런던 대영박물관 소장

은 팔찌는 장신구로 걸치기도 했지만 다른 한편 금품 역할
도 했다. 이 팔찌는 아일랜드에서 발견되었는데, 이베리아—
스칸디나비아 양식의 '띠가 넓은' 팔찌 양식의 좋은 예시이
기도 하다. 이 팔찌는 양 끝이 가늘어지는 납작한 직사각형
은 띠로 만들어졌다. 원주의 작은 부분이 없어진 끊어진 원
형(penannular) 팔찌로서, 크기는 조절 가능했을 것이다. 중
앙이 이중 십자가로 장식되어 있고 양 끝은 세로로 찍힌 선
들로 단순하게 꾸며져 있다. 반지는 칼로 그은 흔적을 보여
주는데, 아마 은의 순도를 시험한 흔적인 듯하다. 아마도
물물교환 과정에서 일어난 일일 것이다.

096

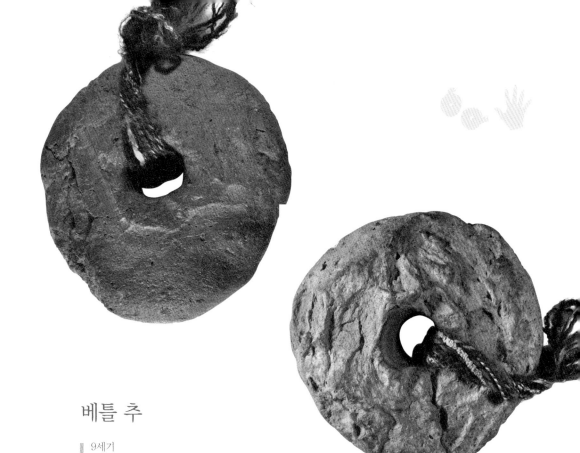

베틀 추

9세기
도자기, 양모 / 길이: 9.5㎝ / 출처: 영국 요크
영국 요크 요크서박물관 소장

이 커다란, 다소 불규칙한 둥근 도자기 조각들은 우리에게 바이킹 시대 직조 베틀의 존재에 관해 말해 주는 유일한 잔해이다. 이들은 직조 과정에서 직물의 날실을 잡아주어 직조공이 씨실 위로 작업하게 해주는 베틀 추이다. 그런 물품들의 발견 장소를 분석해 보면 흔히 주변 지역보다 낮게 판 곳에 세워진 작은 오두막이나 헛간에서 주로 직조가 일어났음을 알 수 있다. 바이킹 시대에는 직조가 그것과 관련된 어떤 신화적 신비주의를 내포한 듯 보인다. 그것은 여성의 일이었고, 그 과정은 사회에 속한 모든 여성들에 의해 수행되었을 것이다. 그렇다면 직조 헛간은 어쩌면 성별과 깊이 관련된 의미 있는 장소였을 수도 있다.

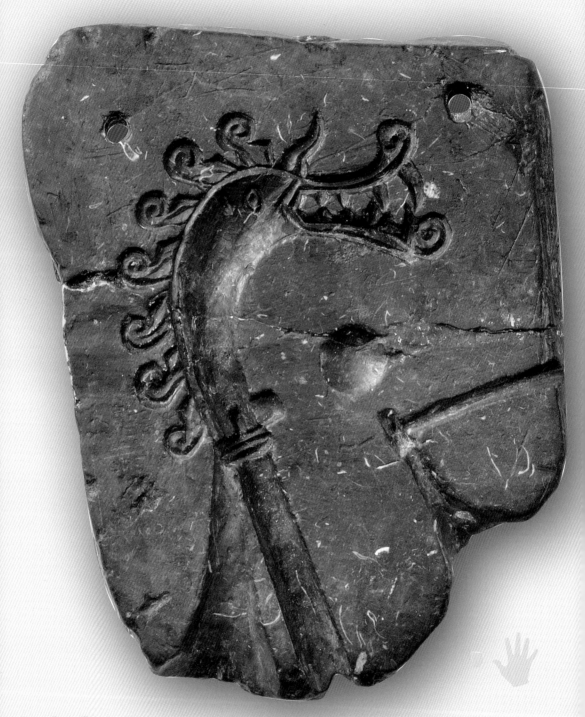

098

용머리 거푸집

약 900년

돌(동석) / 거푸집 디자인 길이: 4.1cm / 출처: 스웨덴 비르카

스웨덴 스톡홀름 스웨덴역사박물관 소장

스웨덴 멜라렌 호수에 자리한 섬인 비외르쾨에 있는 비르카는 바이킹 시대에 번창한 교역 중심지였다. 전성기에 그 도시는 인구가 밀집했고, 추정컨대 1,500명에서 3,000명의 주민이 살았다. 이는 그곳을 에워싼 바이킹 시대 정착지와는 대조적이었으니, 그 정착지의 주민은 겨우 몇 안되는 가족들이 전부였다. 동, 남, 그리고 서쪽으로 장거리 교역 경로와 연결된 비르카는 바이킹 시대 내내 동부 스칸디나비아의 번잡한 코스모폴리탄 중심지였다.

1887년, 농부인 요한 텔러가 비르카의 자기 농장에서 동석 거푸집을 발견했다. 동석은 무른 활석 기반 바위로 바이킹 시대에 조각 재료로 인기를 누렸다. 그것은 이 아름다운 용 머리 디자인의 섬세한 조각을 가능케 해 주었다. 이 거푸집 안에 녹인 금속을 채워 장식용 핀이나 장식용 부품을 만들었을 것이다. 디자인이 어찌나 정교했던지, 용 머리 모티프는 그 이후로 바이킹 시대 비르카의 상징이 되었다.

그렇지만 그 이야기는 거기서 끝나지 않는다. 2015년 비르카의 항구 발굴 당시, 고고학자들은 놀랍게도 용 머리 장식의 형태를 한 작은 브론즈 물체를 발견했다. 학자들은 즉각 그것이 그 유명한 거푸집에서 만들어진 것임을 알아보았다. 그 공예품은 원래 장식 드레스 핀이었지만, 지금은 장식용 용 머리만이 남아 있다.

◐ 위의 복원본은 이 거푸집의 완성품이 어떻게 보였을지를 보여준다. 주물은 드레스 핀이나 그 비슷한 것을 만들려는 의도였던 듯하다. 최근 비르카 항구 발굴 결과 이와 동일한 물체가 하나 발견되었는데, 구리 합금으로 주형된 그것은 1,000년도 더 전에 바로 이 거푸집을 이용해 만들어졌음이 분명하다.

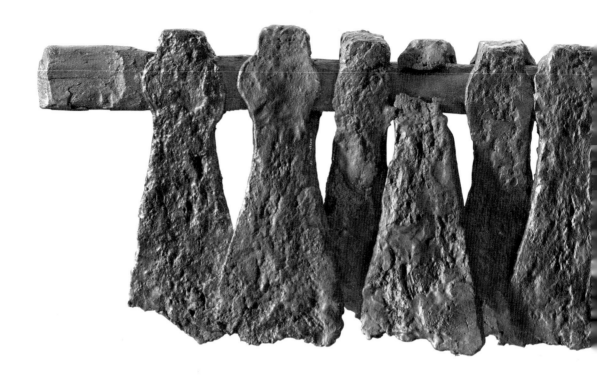

100

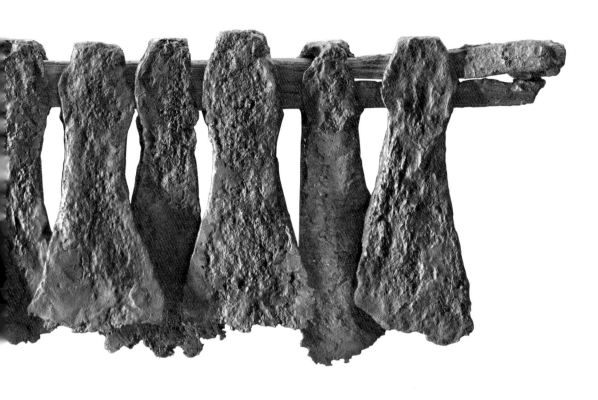

말뚝에 꿰인
도끼날

9세기~11세기
철, 목재(전나무) /
장대 길이: 73cm /
출처: 덴마크 듀르슬란
게릴 스트란드

덴마크 코펜하겐
덴마크국립박물관 소장

이것은 덴마크 해안의 독특한 발견물이다. 열두 개의 철 도끼날이 꿰인 나무 말뚝이 한쪽 끝에 박힌 핀으로 고정되어 있다. 도끼날들은 형태가 서부 스칸디나비아 도끼날과 비슷하고, 말뚝은 전나무로 만들어졌다. 이 두 가지 사실은 이 유물이 어떻게 해서 오늘날의 노르웨이로부터 덴마크 해안으로 가게 되었음을 짐작케 한다. 철은 북서부의 북극 변두리에서 구할 수 있어, 남부 스칸디나비아의 저지대에서는 철과 철 제품의 수요도가 높았다. 이 도끼날들은 틀림없이 노르웨이에서 온 무역 상품이었겠지만, 그 후 덴마크 해안 근처에서 분실되었다. 반대 방향으로는 어떤 상품들이 운송되었을까 하는 궁금증을 불러일으킨다.

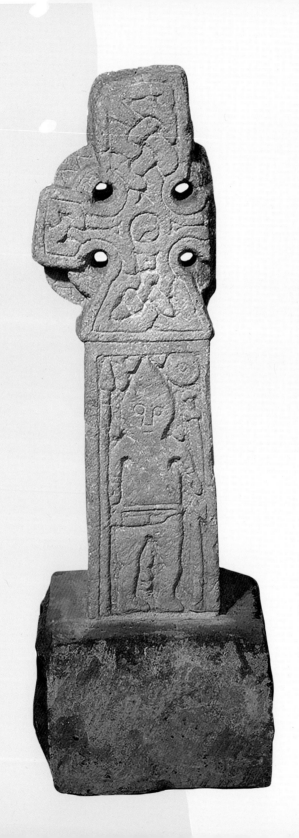

Towns and Trade

도시들과 교역

○ 영국 북쪽 전역에서, 앵글
로색슨 문화와 스칸디나비아
문화가 결합한 새로운 '앵글
로-스칸디나비아' 정체성이
등장하고 있었다. 이것은 특
히 북부 영국의 조각들에서
명확히 드러난다. 요크셔 미
들턴 출신의 이 십자가는 기
독교 도상학과 스칸디나비아
의 군사 지배에서 나온 이미
지들을 결합한다.

10세기는 팽창의 시대였다. 상업과 정착지, 그리고 권력의 팽창. 이는 새로운
육지로의 여행, 교역 및 산업 조직의 혁신, 그리고 정치적 권력에서는 중앙집권
화의 증가를 야기했다. 초기 바이킹 시대가 일종의 초기 중세식 거친 서부였다
면, 그 후 수백 년간은 결국 중세 유럽 사회로 성장할 씨앗들이 뿌려진 셈이다.

대군세의 원정에 뒤이어, 북부 영국의 스칸디나비아 침략자들 중 일부는 정
착하기 시작했다. 이 토지 점유는 고고학적으로 입증하기 어렵지만, 요크셔 코
탐의 발굴을 통해 그것이 어떤 식으로 진행되었을지를 어느 정도 감 잡게 해준
다. 부유한 앵글로색슨 장원은 9세기 말부터 쇠락했고, 새로운 스칸디나비아
농장이 인근에서 형태를 갖췄다. 그러나, 모든 대군세가 영국 지방 귀족의 생
활에 정착한 것은 아니었다. 본토로 돌아가서 계속해서 순회 군인 겸 용병으
로 일하거나 오크니나 노르망디의 새 식민지로 떠난 이들도 있었다. 다른 이들
은 도시 생활의 잠재적 이득에 이끌렸다. 로마 시대 이후 처음으로, 영국과 아
일랜드에서 도시들이 생겨나기 시작했다. 급속히 성장하는 인구, 형편없는 위
생 및 도둑, 거지와 노예 상인들의 존재를 감안하면 요크, 링컨셔와 더블린 같
은 도시들은 틀림없이 건강하지 못한, 심지어 위험한 장소들이었으리라. 그러
나 그곳은 또한 놀라운 장소들이기도 했으니, 그곳에서는 다양한 사람들이 서

로 만났고, 먼 해안에서 온 상품들과 고도로 숙련된 장인들의 손에서 만들어진 물품들이 교역되었다. 교역, 세금, 임대료와 강탈에서 얻을 수익은 상당했다. 늘 그랬듯, 도시 생활은 기회와 건강을 맞바꿔야 했지만, 운 좋은 소수에게 그 기회는 엄청난 것이었다.

그러나 당시는 안정성과 지속적인 경제 성장의 시대가 아니었다. 앨프레드 대왕의 영국 북부와 동부 이양을 뒤이어, 후계자들은 스칸디나비아의 손에서 이 토지들을 빼앗기 위한 장기전을 펼쳤다. 웨식스의 장자 에드워드와 그 누이인 머시아의 애설플래드는 반 세기에 걸친 앵글로–스칸디나비아 간 갈등을 열어젖히고, 그것을 통해 웨식스는 훗날 영국이 될 영토의 지배적 권력으로 등장하게 된다.

북해 전역에서, '푸른이빨 왕'이라 불린 하랄드 고름손은 덴마크의 통치자로서 자신의 권력을 어느 정도 확고히 굳히고 있었다. 옐링에 있는 기념비는 그가 덴마크를 통일하고 덴마크인을 기독교인으로 개종시켰다는 주장을 담고 있다. 그리고 비록 단기간이긴 했지만 그는 노르웨이의 왕도 겸임했다. 후계자들 역시 그만큼 야심이 넘쳤다. 스베인 튜구스케그와 크누트 1세는 결국 영국 왕좌를 차지하게 된다(3장을 볼 것).

(3장을 볼 것)

스칸디나비아 전역의 경제가 꽃을 피우고 있었는데, 이는 단순히 세기 말이 다가올 무렵 약탈자들이 영국 금고에서 빼앗을 수 있었던 대량의 '데인겔드' 은화 때문만은 아니었다. 그 지역의 많은 부분은 시골이었지만, 소수의 중요한 시장이 장거리 여행, 교역 그리고 소통에 중심 역할을 했다. 비록 리베는 9세기 중반 무렵 사라졌지만, 비르카, 헤데뷔와 카우팡 같은 초기 바이킹의 터전들은 계속해서 번영을 누렸다. 그리고 10세기에는 오르후스 같은 새로운 도시들이 건립되었다. 특히 주목할 것은 발트해의 섬인 고틀란드가 운 좋게도 발트해 중간에 자리한 입지 덕분에 부를 얻었다는

○ 바이킹의 은 경제는 멀리 아일랜드와 중동 같은 지역들에서 일어난 정치적, 경제적 활동들로부터 영향을 받았다. 이 페름기의 목띠는 서부 러시아산이지만, 이 양식의 팔찌와 목띠들은 스칸디나비아 전역과 그 바깥 지역들에서도 발견된 바 있다.

104

사실이다. 비르카와 고틀란드는 그 부의 많은 부분을 동양과의 교역을 통해 얻었다. 스칸디나비아인은 9세기 이래 서부 러시아의 큰 강에서 활발히 활동했고, 10세기 아랍 문헌들은 볼가강(아마도 스칸디나비아의)을 이용하는 모피 교역자들의 관습을 기록했다. 러시아와 우크라이나에서의 활동들은 확실히 교역과 공물(강탈) 양측을 아울렀고, 스칸디나비아풍으로 보이는 다수의 무덤을 보면 정착 공동체 내에서 스칸디나비아의 존재감을 확인할 수 있지만, 키예프 같은 도시들은 더 남쪽으로, 위대한 황제 도시인 비잔티움으로 가는 여행의 중간 기착지처럼 보이기도 한다.

10세기는 또한 서쪽으로의 팽창이 이루어졌다. 870년대에는 아이슬란드에 식민지가 설립되었고, 10세기 무렵 그것은 자체적인 정부 체제를 갖춘 확고한 공동체로 자리잡았다. 식민지 주민들은 스칸디나비아 본토에서 직접 이주해 왔다기보다는 다른 북대서양 정착지들로부터 흘러든 것처럼 보인다. 그리고 매장, 공예품과 유전학은 모두 아일랜드의 강력한 존재감을 보여준다.

아마도 980년대 무렵 아이슬란드를 떠나 그린란드로 출발한 일행이, 그곳에서 수세기 동안 지속될 식민지를 세웠다. 그들은 믿기 어려울 정도의 기후적 그리고 환경적 역경을 마주했고, 극복했다. 그 세기가 끝나갈 무렵, 스칸디나비아 탐험가들은 북아메리카에 막 발을 들이려는 참이었다.

뜨개질한 양말

직물 / 길이: 25㎝ / 출처: 영국 요크

영국 요크 요르빅바이킹센터 소장

이 양말은 바이킹 시대 요크의 모든 유물을 통틀어 가장 중
요한 것이 아닐까 싶은데, 스칸디나비아에서 제작되었다는
데 반론의 여지가 없는 아주 소수의 공예품 중 하나이기 때
문이다. 이것은 놀비닝이라는 뜨개질의 한 유형을 이용해
제조되었는데, 놀비닝은 선사시대와 초기 스칸디나비아 역
사에서 가장 잘 알려진 뜨개 방식이었다. 영국 내에서 이 작
업 양식과 비교할 만한 예시는 더비셔 잉글비 근처 히스 우
드의 바이킹 대군세 묘지에서 나온 것이 유일하다. 이 양말
은 교역 물품일 가능성은 낮고, 아마도 스칸디나비아 방문
자의 발에 신겨서 요크로 오게 되었을 것이다.

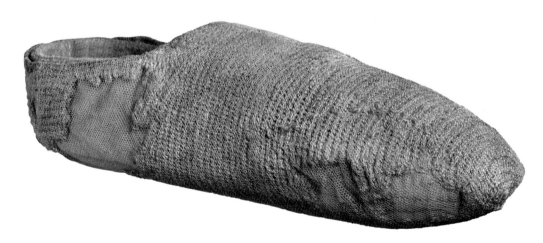

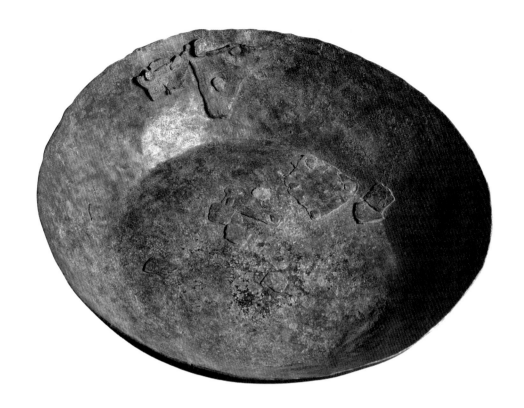

철 팬

10세기 중반

철 / 직경: 35cm / 출처: 영국 요크 코퍼게이트

영국 요크 요르빅바이킹센터 소장

이 팬은 요크 코퍼게이트에서 발견되었다. 비록 단순한 제작 방
식이지만 솜씨는 노련하다. 철판을 때려 그릇 모양을 잡기 위해
망치가 이용되었고, 떨어져나가고 없지만 원래는 현대의 프라이
팬이나 웍과 매우 유사한 손잡이가 달려 있었을 것이다. 이런 유
형의 팬들은 가마솥 및 다른 형태의 철 그릇에 비하면 상당히
덜 알려져 있는데, 이 예시는 그 주인이 몇 번에 걸쳐 금속 조각
과 대갈못으로 수리한 흔적이 남아 있는 것을 보면 그만큼 귀하
게 여겨진 것으로 보인다.

궤

| 10세기
목재(오크나무), 철 / 길이: 52㎝ / 출처: 독일 헤데뷔
독일 하이타부 바이킹박물관 소장

이것은 해수 상자의 앞면(위)과 뒷면(아래)을 보여준다. 안전금고 상
자와 바다에서 뱃사공이 앉아 노를 저을 수 있는 벤지를 결합한
물건이다. 이것은 헤데뷔 항의 항만에서 발견되었는데, 어떤 침몰
한 선박과의 관련성도 찾아볼 수 없고, 부두 가장자리에서 떨어
졌다고 짐작할 만큼 선창 쪽에 충분히 가까이 있지도 않았다. 진
흙 속에 열린 채로 뒤집혀서 놓여 있었고, 철 자물쇠는 뜯겨 나갔
으며, 안에는 무거운 바위 외에 아무것도 들어 있지 않았다. 이는
명확히 범죄 현장인듯 싶다. 그 궤에 든 뭔가를 원했던 누군가가
범행을 감추기 위해 갑판에서 밖으로 내던진 것이다. 아마도 해저
에 가라앉히기 위해 일부러 배의 바닥짐을 실었으리라.

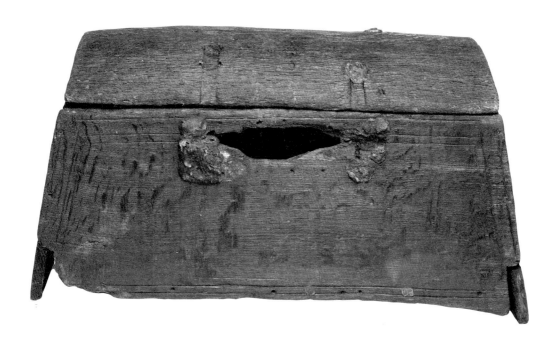

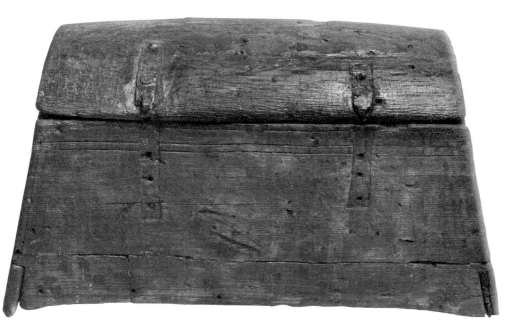

109

게임 판

9세기 후반~10세기

목재(주목나무) / 폭: 25㎝ /
출처: 아일랜드 발린데리 크래노그
아일랜드 더블린 아일랜드
국립박물관 소장

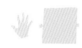

주목나무로 조각된 장식적 요소가 풍부한 이 게임판은 인간 머리 모양 두 개가 튀어나와 있는 것이 눈에 띄는 특색이다. 가장자리는 폭넓은 기하학적 디자인을 보여주는데, 그중에는 보레 스타일의 특징인 '반지 사슬' 모티프도 있다. 중앙의 게임 영역에는 구멍들이 모눈 형식으로 배치되어 있는데, 아마도 게임말을 꽂아 고정할 목적인 듯하다. 다만 게임판이 어떤 특정한 게임을 위해 만들어졌는지는 확실히 말하기 어렵다. 이 유물은 아마도 아일랜드해 영역 어딘가에 있던 스칸디나비아인의 작업장에서 제작되었을 것이다.

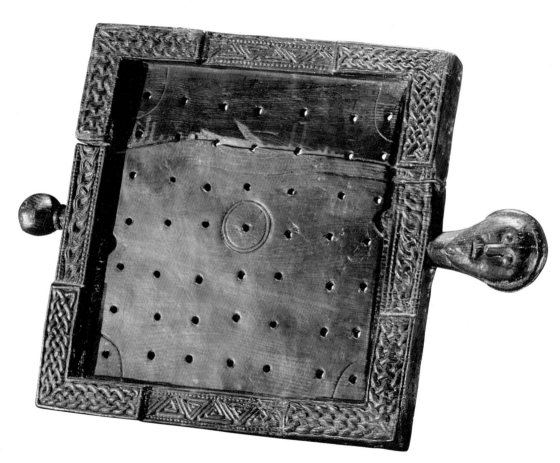

노르웨이 종

약 864년~940년

구리 합금 / 높이: 3㎝ /
출처: 영국 요크셔 코탐

영국 킹스턴어폰힐, 헐 앤 이스트
라이딩 박물관 소장

이 작은 종은 중요한 이야기를 들려준다. 그것은 요크셔 코탐에서 발견되었는데, 그곳에 새로운 앵글로–스칸디나비아 농장 건물들이 설립되기 전에 바이킹 대군세가 그곳에 있던 앵글로색슨 상류층의 땅을 방문한 듯하다. 비슷한 물품들이 북부 영국과 웨일스, 스코틀랜드, 아일랜드와 아이슬란드 전역의 10세기 유적지에서 발견된 바 있기 때문이다. 하지만 스칸디나비아에서는 그렇지 않았다. 그 물품들은 지체 높은 스칸디나비아 여성들이 부적으로 착용했을 가능성이 높아 보이긴 하지만, 한편으로는 토박이도 노르웨이도 아닌, 그보다는 새롭고 혼종인 식민지 정체성을 낳은 새로운 사회의 구축을 짐작케 한다.

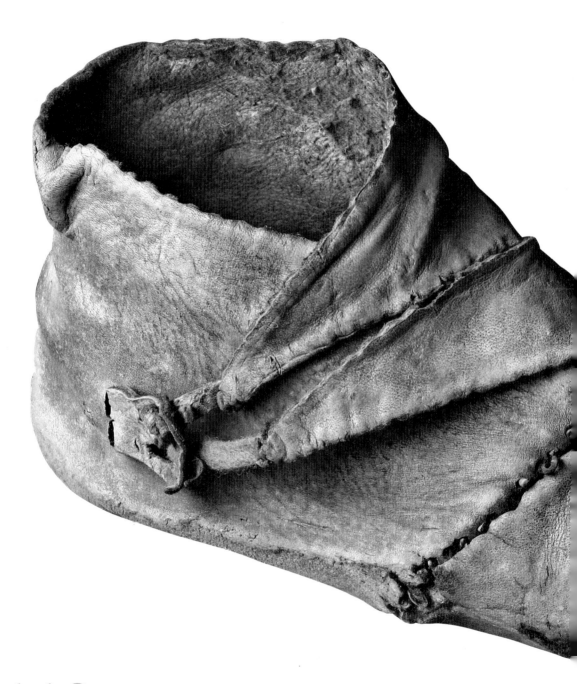

가죽 장화

9세기~12세기

가죽 / 길이: 23.5㎝ / 출처: 영국 요크

영국 요크 요르빅바이킹센터 소장

신발과 허리띠를 비롯한 가죽 물품들은 마른 토양에서는 그리
잘 보존되지 않았지만, 중앙 요크의 풍요로운 유기물 더미에서
는 상당히 많이 발견되었다. 이 탁월한 예시는 앵클부츠인데,
앞부분에서 토글로 잡아맸을 것이다. 오늘날의 기준으로는 비
교적 작은 오른발에 들어맞았을 것같다. 이 신발은 구두골(제
화공의 모형)에 씌운 뒤 한 장으로 꿰매어 주의깊게 만들어졌을
것이다. 아마도 가죽세공이 이루어졌다는 증거가 있는 요크에
서 만들어졌을지도 모른다.

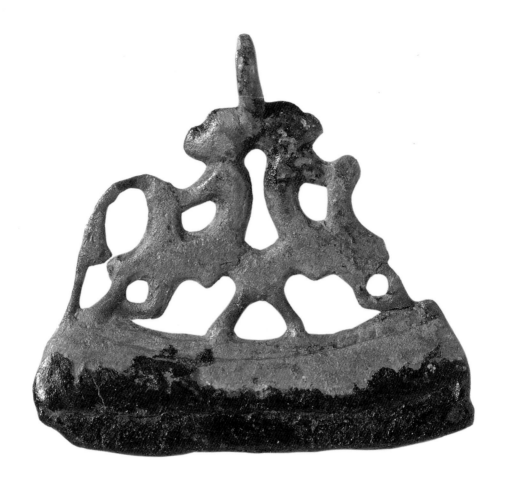

부시

9세기 말~10세기

철, 구리 합금 / 폭: 7㎝ /
출처: 노르웨이 아세

노르웨이 베르겐대학박물관 내
역사박물관 소장

이 유물은 마른 부싯깃과 불쏘시개 위에 놓고 부싯돌로 때리는 방식으로 점화에 필요한 불꽃을 일으키는 데 이용되었다. 따라서 그런 '부시'들은 바이킹 시대 매일의 삶에 근본적으로 중요했다. 스칸디나비아에서 비교적 흔히 볼 수 있는 이것은 그들의 정착 유적지에서 발견되기도 하고, 남성 부장품의 일부로 발견되기도 했다. 그러나 이저럼 고도로 장식된 예시는 드문 편이고, 핀란드나 서부 러시아 같은 동부 지역과의 관련성을 짐작케 한다.

맹꽁이자물쇠

| 10세기
| 철 / 길이: 8.6cm / 출처: 영국 요크 코퍼게이트
| 영국 요크 요르빅바이킹센터 소장

자물쇠와 열쇠가 여러 곳에서 발견되는 것(26쪽을 볼 것)은 바이킹 시대 사
회가 어떻게 짜여 있었는지, 그리고 사람들이 자신의 개인 소지품 및 개인
공간에 관해 어떤 관점을 가지고 있었는지에 관한 이야기를 들려준다. 개
인 재산을 보호하는 것은 도시에서 틀림없이 사람들의 주요한 관심사였을
것이다. 도시 공동체들이 성장하면서 다양한 배경에서 온 낯선 이들이 그
곳으로 모여들게 되었기 때문이다. 이런 도구들의 효과는 보장되지 않았지
만(108쪽을 볼 것), 그 바탕이 되는 기술은 상당히 진보했다. 한쪽 끝에 열쇠
구멍이 있는 이 술통 모양의 맹꽁이자물쇠는 아마도 특별한 가치가 있는
무언가를 안전하게 지키는 데 이용되었을 것이다.

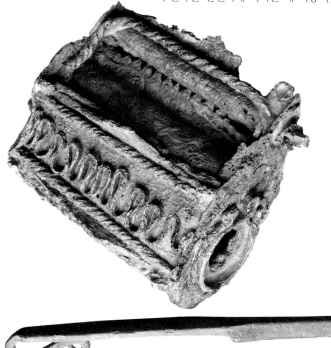

비단 머리 덮개

10세기와 11세기

직물 / 아래쪽 머리띠 길이: 35㎝ /

출처: 아일랜드 더블린

아일랜드 더블린 아일랜드국립박물관 소장

이런 머리 덮개를 만드는 데 이용된 비단은 아마도 남부 지중
해나 중동에서 왔겠지만 그 형태 자체는 영국과 아일랜드의
다른 지역에서도 매우 유사하게 나타난다. 따라서 이런 물품
들은 지역 시장들과 장거리 교역망이 긴밀하게 한데 엮인 방식
을 완벽하게 보여주는 예시이다. 링컨과 요크의 유적지들에서
도 비슷한 유형의 머리 덮개들이 발견된 바 있는데, 사용과 수
리의 흔적을 보여 준다. 모자와 두건이 다양한 형태로 다수 존
재했다는 증거가 남아 있으며, 이는 앵글로색슨과 스칸디나비
아의 세계에 다양한 패션이 등장했음을 짐작케 한다.

117

대형 물동이

10세기~11세기

도자기 / 높이: 44㎝ / 출처: 영국 요크 코퍼게이트

영국 요크 요르빅바이킹센터 소장

요크의 코퍼게이트 유적지에서 발견된 물동이는 보존 상태가 좋아 보이지만, 사실은 170개의 파편을 공들여 한데 꿰맞춘 복원가들의 노고 덕분이다. 도자기 물레와 고온 가마를 이용해 전문적으로 만들어진 이 도자기는 링컨셔 톡시에 위치한 대군세 주둔지의 그늘에서 발달한 앵글로-스칸디나비아 도시에서 제작되어 거기서 강 상류로 80킬로미터쯤 떨어진 요크로 운송되었다. 바이킹 시대 요크가 이와 비슷한 도자기를 자체적으로 생산하지 못한 정확한 이유는 다소 수수께끼로 남아 있다.

액체(아마도 알코올 음료)를 보관하는 데 이용된 이 거대한 물동이는 몸체 전반에 여러 줄로 찍혀 있는 엄지로 눌러 만든 장식에 더해, 어깨와 테두리에 다양한 모양의 손잡이 형태를 보여 준다. 그 손잡이들은 몸체를 안전하게 기울여 내용물을 따를 수 있도록 끈이나 밧줄을 꿰는 데 이용되었을 것이다. 어떤 경우에든, 이 물동이는 확실히 식탁으로 가져와 직접 서빙에 사용하도록 만들어진 것은 아니었던 것 같다.

⭘ 고고학자들은 요리 과정에서 도자기에 흡수된 지방과 밀랍의 '지문을 보여주는, 기체 크로마토그래피-질량분석법을 이용해 바이킹 시대 그릇들로부터 얻어낸 가루들의 표본을 연구하고 있다. 이런 거대한 물동이들에 가열이나 고기, 생선, 또는 유제품의 잔존 흔적이 전혀 없다는 증거는 맥주나 물 또는 비슷한 것의 저장에 이용되었다는 설을 뒷받침한다.

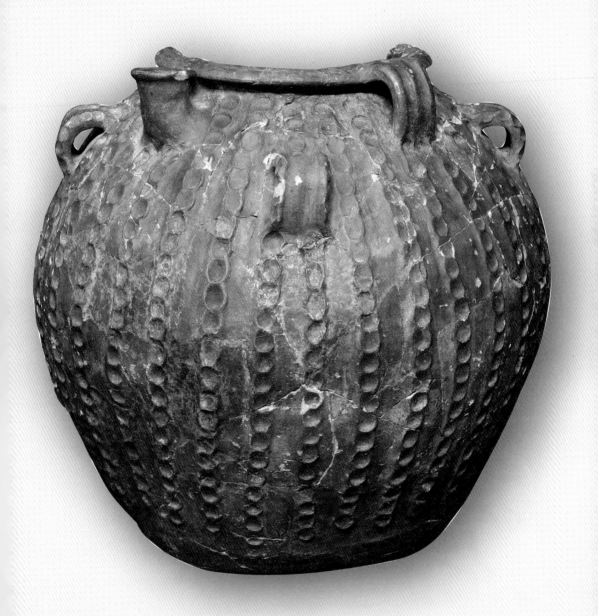

119

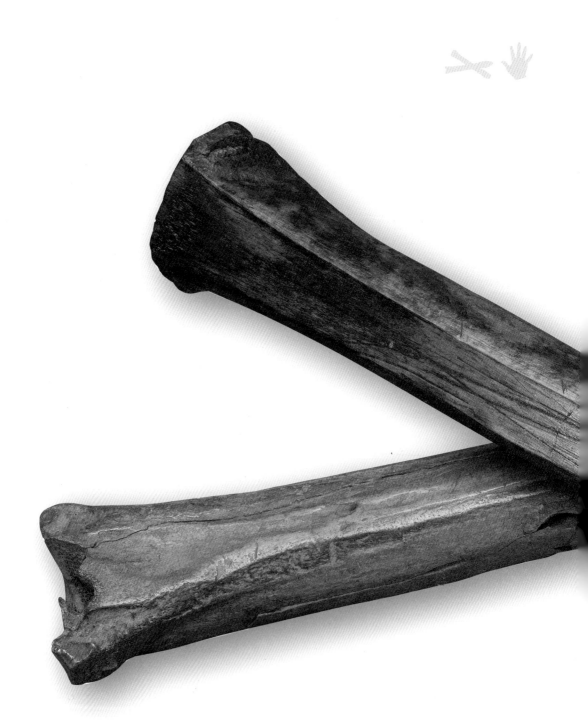

뼈 스케이트

9세기~11세기

뼈(동물 뼈) / 길이: 약 20~25㎝ / 출처: 영국 요크

영국 요크 요크셔박물관 소장

동물 뼈는 바이킹 시대에 중요한 원료였다. 종종 고대의 플라스틱으로 불리는
데, 쓰임새가 너무 다양했기 때문이다. 바이킹 도시에서 가장 자주 볼 수 있는
뼈로 만든 물체 유형 중에는 스케이트가 있는데, 가축, 특히 말의 발 뼈에서 잘
라낸 것이었다. 비록 그 뼈들은 많이 가공되지는 않았지만, 밑면에서 보이는 광
을 내고 긁은 자국들을 보면 스케이트로서의 용도가 명확히 드러난다. 일부 예
시에는 구멍이 뚫려 있는데, 아마도 활주목을 부착하기 위한 것인 듯하다.

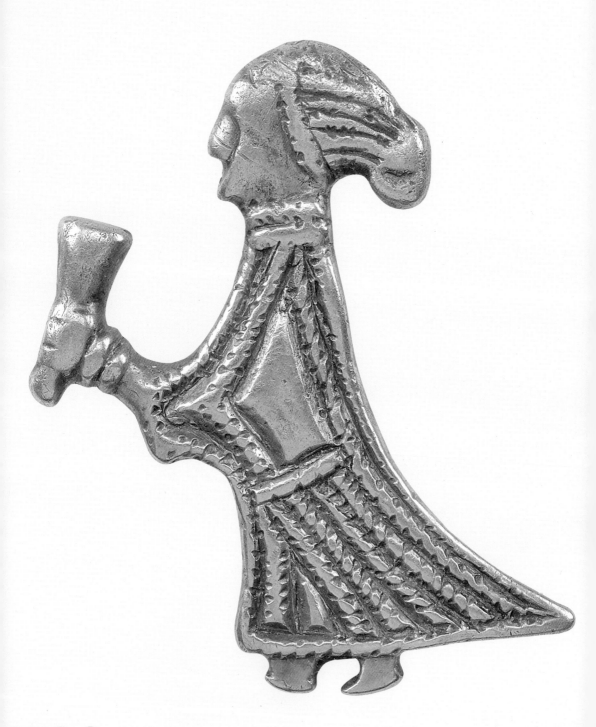

122

뿔잔을 든 여성

약 10세기

은 / 높이: 2.8㎝ / 출처: 스웨덴 욀란드 클린타

스웨덴 스톡홀름 스웨덴역사박물관 소장

이 은 펜던트는 팔을 앞으로 뻗어 뿔잔을 내민 여성을 묘사한다. 여성은 머리를 땋았거나 모자를 쓰고 있다. 머리 뒤에는 펜던트를 걸기 위한 고리가 있다. 이 유물이 발견된 무덤에서는 비슷한 물품 세 개도 함께 발견되었고, 축소판 무기 한 세트가 매달린 반지 하나도 같이 나왔다. 아마도 같은 목걸이에 함께 걸려 있었는지도 모른다. 고틀란드 돌 그림에 묘사된 이미지와 비슷한데 이와 같은 인물상은 전투에서 목숨을 잃은 전사들을 발할라로 맞아 환영하며 술잔을 제공하는 발키리로 해석되어 왔다. 또는 어쩌면 단순히 인사와 환대의 장면을 표현하는지도 모른다. 어느 경우에든, 그 뿔잔은 앞으로 시작될 연회를 상징한다.

초상화 스케치

9세기~10세기

돌 / 판 길이: 11.5cm / 출처: 영국 셰틀랜드 잘쇼프

영국 에든버러 스코틀랜드국립박물관 소장

셰틀랜드 잘쇼프 유적지는 여러 시대의 흔적을 담고 있
다. 사람과 동물을 주제로 한 다수의 손 그림이 거기서
발견되었다는 사실은 크게 주목받지 못했지만, 그 외에
주목할만한 몇 가지 이유가 있다. 이 특정한 판은 양면에
인간 머리가 그려져 있고, 여기 보이는 초상은 특히 잘
그린 것이다. 머리카락은 다소 양식화되어 있지만, 수염
은 자연스러워 보인다. 이것이 잘쇼프의 고대 스칸디나비
아 정착민에 대한 직접적 묘사일까? 아니면 우리는 셰틀
랜드의 토착 민족인 픽트족의 외양을 보고 있는 것일까?

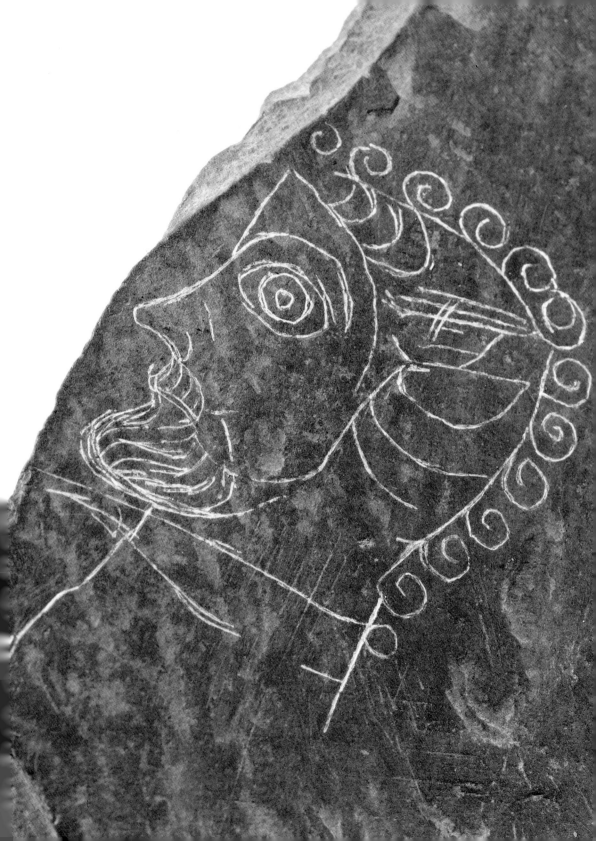

가죽가방

10세기 초

가죽 / 폭: 68cm / 출처: 아일랜드 더블린

아일랜드 더블린 아일랜드국립박물관 소장

더블린을 발굴한 결과 수십 점의 가죽가방을 비롯한 용기들이 발견되었다. 사진의 예시는 특히 주목할 만한데, 그 이유는 그것이 독특한 십자가 모티프로 장식되었다는 사실도 있지만, 그 안에서 독수리 발톱의 잔해들이 발견되었기 때문이다. 가방은 어떤 특정한 기독교적 목적을 수행하려는 의도가 있었던 듯 보인다. 아마도 유골함, 문헌이나 성유물을 담는 것이었으리라.

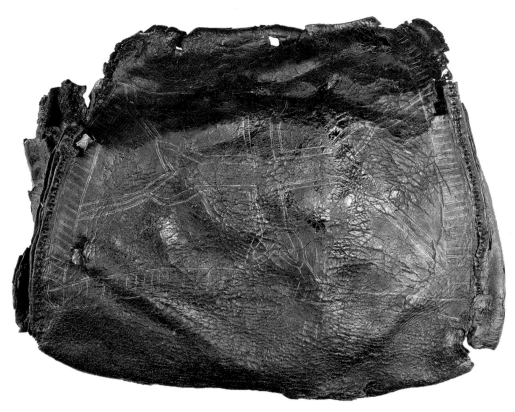

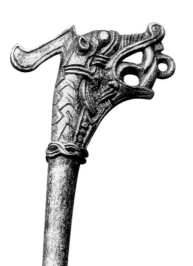

용 머리 핀

약 950년~1000년

구리 합금 / 길이: 16.2㎝ / 출처: 독일 헤데뷔

독일 하이타부 바이킹박물관 소장

이 잘 만들어진 드레스 핀은 헤데뷔의 중요한 바이킹 교역 정착지에서 발견되었다. 오늘날 북부 독일에 위치한 헤데뷔는 10세기 무렵 바이킹 세계에서 가장 큰 도시였다. 핀 꼭대기에 자리 잡은 놀라운 용 머리는 다소 상징적인 존재가 되었지만, 흥미롭게도 이 전형적인 '바이킹' 디자인은 어쩌면 스칸디나비아에서 처음 등장한 것이 아닐지도 모른다. 북부 스코틀랜드의 픽트족 유적지에서 비슷한 용 머리들이 발견된 바 있지만, 그 모티프는 노르웨이와 덴마크에서 채택되면서 새로운 추동력을 얻은 것으로 보인다.

128

배 그림

9세기~10세기

돌 / 길이: 18㎝ /
출처: 영국 셰틀랜드 잘쇼프

영국 에든버러 스코틀랜드
국립박물관 소장

이 석판은 셰틀랜드 잘쇼프의 한 가옥 바닥에서 발견되었다. 한쪽 면은 단순히 크로스해치로 그린 무늬로 되어 있지만 다른 면에는 매우 단순하면서도 어느 정도 상징적인, 배 그림이 새겨져 있다. 비록 그림은 인상주의적이지만 그럼에도 키, 돛대와 삭구를 명확히 알아볼 수 있고, 짧은 수직선은 아마도 노나 뱃사공을 나타낼 의도인 듯하다. 비록 기초적이지만, 이 그림은 그 주제와 매우 친숙했던 누군가가 그린 것으로 보인다.

끊어진 원형
브로치 끝부분

약 950년
은, 금, 흑금 / 높이: 5cm /
출처: 정확한 출처가 밝혀지지 않음
미국 뉴욕시 메트로폴리탄미술관 소장

이것은 아마도 아주 큰 은 브로치의 일부분인 듯한데, 매우 정교한 장식요소를 보여준다. 원래는 원형 브로치(영국과 아일랜드에서 인기를 누린 오래된 형태의 장신구로, 결국 스칸디나비아에서 채택되었다. 132쪽을 볼 것)였을 것이다. 끝부분의 크기와 무게, 그리고 그것을 뒤덮은 금과 흑금 장식을 감안하면 전체 브로치는 틀림없이 대단히 인상적이고 쉽게 구할 수 없는 물품이었을 것이다. 장식은 스칸디나비아 양식으로 이루어졌는데, 10세기 중반에 이 물품들은 분명 널리 지위와 특권의 상징으로 받아들여졌을 것이다. 아마도 나중에 교역에서 사용되기 위해 일부러 깨어진 듯하다(173쪽을 볼 것).

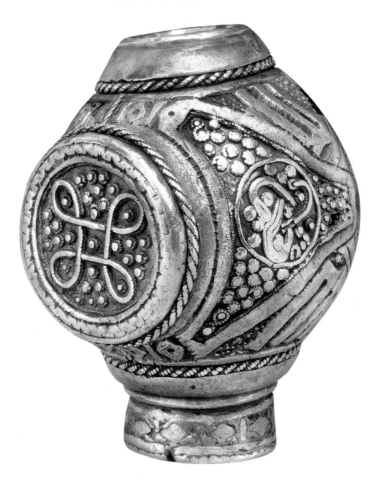

130

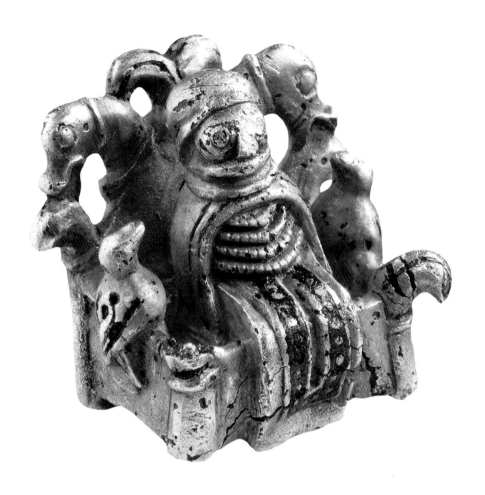

오딘의 왕좌의 상

약 900년

은, 흑금, 금박 / 높이: 2㎝ /
출처: 덴마크 레이레

덴마크 로스킬데박물관 소장

2009년 금속탐지기에 의해 발견된 이 조그마한 조상은 학자들 사이에서 중요한 논쟁에 불을 붙였다. 그것은 동물 머리들(종종 늑대로 여겨지는)로 장식된 왕좌에 앉아 한 쌍의 새들(아마도 까마귀)을 데리고 있는 한 인물을 묘사한다. 이 모두는 왕좌에 앉은 인물이 오딘임을 짐작케 한다. 오딘은 아스가르드의 왕이자 고대 스칸디나비아에서 높이 떠받들어진 신이다. 그러나 그 의상은 남성보다는 여성 의복에서 더 흔한 형태이다. 조상은 긴, 바닥까지 닿는 길이의 드레스로 보이는 것과 앞치마를 입었으며 구슬 달린 목걸이를 여러 개 걸치고 있다(157쪽을 볼 것).

131

헌터스턴 브로치

8세기 초

은, 금, 호박 / 직경: 12.2cm / 출처: 영국 에어셔 헌터스턴
영국 에든버러 스코틀랜드국립박물관 소장

중세 초기 끊어진 원형 브로치의 정교한 변종은 스코틀랜드 에어셔 헌터스턴에서 19세기 초에 발견되었다. 8세기 초 무렵 아일랜드나 스코틀랜드의 어딘가에서 제조된 이것은 섬세한 금줄세공을 이용했고 호박 세팅에 수형과 인물형 장식을 담고 있다. 또한 양 옆에 입을 쩍 벌린 동물들을 끼고 있는 기독교 십자가가 그 디자인 안에 숨겨져 있다. 브로치는 그 지방의 토박이로 상당한 부를 지녔으며 우두머리였던 어떤 중요 인물을 위해 만들어졌다. 이와 같은 물체는 상류층이나 왕족의 장원에서 종종 발주를 받아 만들어져 온 것으로 보인다. 이것은 또한 우두머리들끼리 동맹과 정치적 관계를 새로 맺거나 다지는 외교적 선물로 교환되었을 수도 있다.

이 브로치를 주목해야 하는 이유는 그 크기와 공예의 수준만이 아니다. 그것은 처음 만들어진 뒤 수세기 후에도 여전히 이용되었다. 비록 맥락은 매우 달랐지만. 우리가 그것을 알 수 있는 근거는 뒷면에 새겨져 있는 10세기의 룬 문자 명문 때문이다. 이 명문의 둘째 단락은 대체로 이해가 불가능하지만(아마도 의도적으로) 첫 단락은 '멜브리그다가 이 브로치의 주인이다.'로 번역할 수 있다. 아마도 그 브로치는 어떤 스칸디나비아인 침략자에 의해 약탈당해 아일랜드나 북부 영국 출신의 아내에게 주어졌을 것이다.

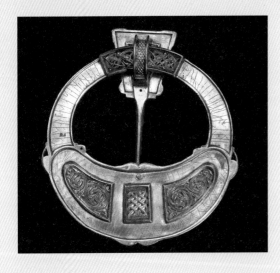

⊕ 브로치 앞면은 복잡하고 상징성을 잔뜩 지닌 장식으로 뒤덮여 있는 한편, 뒷면은 더 단순하지만 수수께끼를 숨기고 있다. 가장자리에 긁어서 쓴 것은 룬문자 명문이지만, 몇 글자는 진짜 룬문자가 아니다. 그것은 빈 공간을 메우기 위한 장식적 용도였을까 아니면 어떤 면에서 중요한 상징적 의미를 가진 것일까?

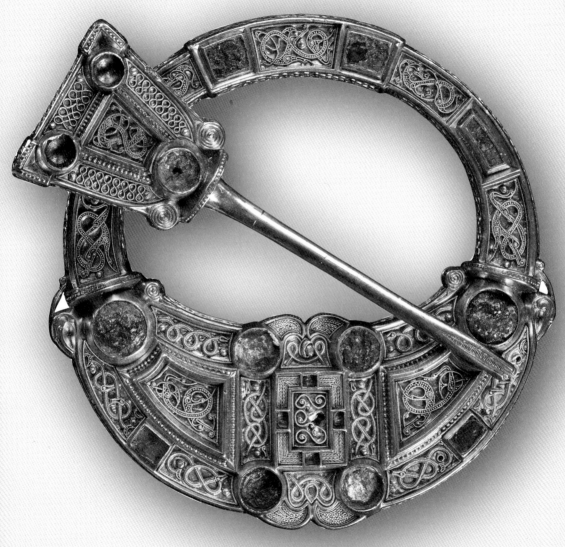

133

토르의 망치

10세기~11세기
은 / 길이: 6.5cm /
출처: 스웨덴 외데스회그 에릭스토르프
스웨덴 스톡홀름 스웨덴역사박물관 소장

토르의 망치 모양을 한 펜던트들은 드물지 않게 발견되어
왔지만, 이처럼 장식적인 예시들은 그보다는 덜 발견되어
왔다. 망치는 낱알세공과 섬세한 금줄세공을 이용해 다양
한 기하학적 형태로 장식되었고, 매다는 고리는 새 머리 모
양으로 만들어졌다. 비슷한 형태의 펜던트들이 남부와 동부
스웨덴에서 집중적으로 발견되었다. 이 예시는 초기 11세기
에 묻힌 한 유물 더미에서 나온 것이지만 펜던트가 사용된
것은 그보다 좀 더 앞선 시기였을 것이다. 어쩌면 부적으로
착용되었을 수도 있지만, 확실히 지위와 신분을 눈에 띄게
과시하는 역할도 했을 것이다.

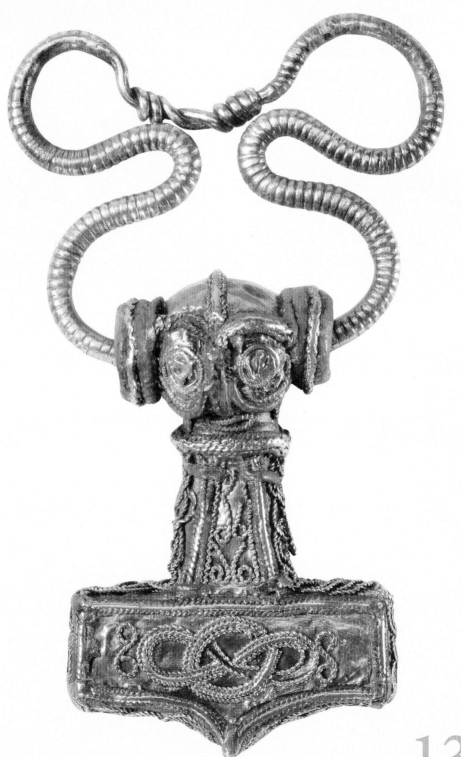

135

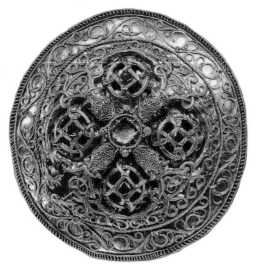

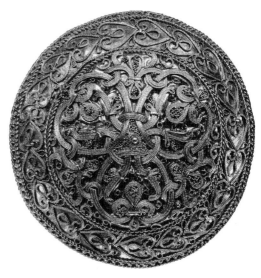

호르넬룬드 브로치

약 950년~1000년

금 / 직경: 8.5㎝ / 출처: 덴마크 호르넬룬드

덴마크 코펜하겐 덴마크국립박물관 소장

호르넬룬드 브로치는 후기 10세기의 아름다운 한 쌍의 금 브로
치이다. 덴마크 웨스트 유틀란트에서 발견되었다. 금세공인은 주
사위를 이용해 우선 금판에 도안을 찍은 후 낱알세공(작은 금구슬
들)과 철사 금줄세공을 이용해 장식적 세부사항을 만들어 나갔
다. 포도덩쿨과 나뭇잎 모티프의 형태는 기독교 예술에서 영향
을 받은 것이지만, 브로치와, 브로치 왼쪽 동물 머리들 양측을
장식하는 데 이용된 기법은 스칸디나비아의 독특한 특징이다. 그
런 섬세한 공예술과 금이 사용된 것으로 미루어 이런 물품들이
왕의 공방에서 제작되었을 가능성을 점쳐볼 수 있다. 그것을 발
주한 사람은 확실히 부유한 인물이었을 것이다.

동물 장식이 있는 브로치

┃ 9세기 후반~10세기
┃ 구리 합금 / 길이: 8㎝ / 출처: 스웨덴 비르카
┃ 스웨덴 스톡홀름 스웨덴역사박물관 소장

이것은 '양 팔 길이가 동일한 브로치'로 알려진 유형의 장신구로, 비슷한 브로치들 중 특별히 주목할 만하다. 다수의 분리된 요소들을 한데 고정하는 방식으로 만들어졌다. 끝부분에 작은 동물 머리들이 보이고, 높은 부조로 만들어진 한 쌍의 동물이 우뚝 서서 중앙의 양각(돋을새김) 장식을 마주 보고 있다. 비르카의 무덤들에서는 이와 비슷하게 장식된 브로치들 몇 점이 발견되었지만, 그 모티프는 스웨덴 외부에서 발견된 적이 없다. 동물들은 흔히 토르의 전차를 끄는 임무를 맡은 염소인 탕그리스니르와 탕그뇨스트로 해석된다.

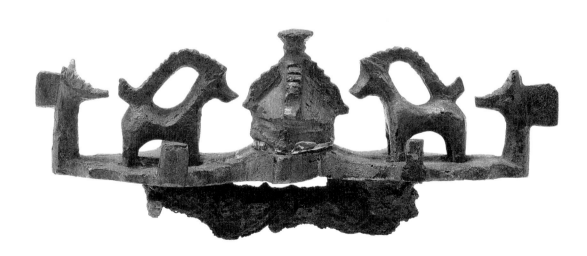

원통형 상자

10세기 후반

사슴뿔 / 높이: 4.5cm / 출처: 미상

스페인 레온 바실리카 데 산 이시도로 소장

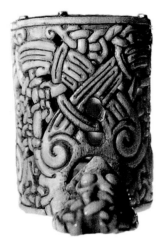

이 작은 상자는 스페인에서 알려진 바이킹 양식 예술의 유일한 예시이다. 사슴뿔로 제조되고 마멘 양식으로 꾸며진 이 물체는 원래 기독교 성유물함으로 쓸 목적으로 만들어졌거나 이후 그렇게 용도 변경되었다. 지금은 레온의 바실리카 데 산 이시도로의 금고에 있다. 이것은 외교적 선물이었을 수도 있는데, 그렇다면 현대의 우리가 스칸디나비아와 남부 유럽 사이의 정치적 교류를 이해하는 데 중요한 역할을 할 것이다. 당대의 문헌들은 10세기 후반 이베리아 해안 습격의 역사를 들려주지만, 이 유물은 스페인 내륙의 더 먼 곳과도 접촉이 이루어졌음을 짐작케 한다. 그것은 상류층, 어쩌면 왕가와의 접촉이었을 수도 있다.

은 두상

10세기 후반에 묻힘

은 / 높이: 3.5cm /

스웨덴 외스테르예틀란드

스웨덴 스톡홀름 스웨덴역사박물관 소장

이 주물 은 펜던트의 양식화된 인간 얼굴은 3차원으로 표현되어 있고 콧수염을 달고 있으며 얼굴 표정이 풍부하다. 새 모양으로 만들어진 일종의 머리 덮개를 쓰고 있는 것으로 보이는데, 바이킹 시대 이전으로 거슬러 올라가는 중세 초기의 다른 투구들을 떠올리게 한다. 바이킹 시대 화장 무덤에서 발견된 그것은 어쩌면 매장되었을 당시에도 이미 오래된 유물이었을 가능성이 있다. 일종의 거치대나 손잡이 부품으로 처음 만들어진 후 펜던트로 재가공되었을지도 모른다. 이 두상은 바이킹의 것이 아니지만, 그럼에도 최종적으로 무덤에 매장되기 전까지 오랜 기간에 걸쳐 유지 관리가 이루어진 것을 보면 그만큼 의미 있는 물품이었음이 분명하다.

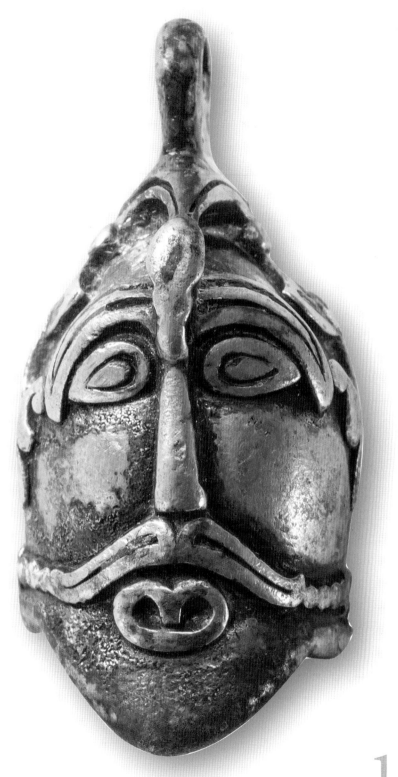

139

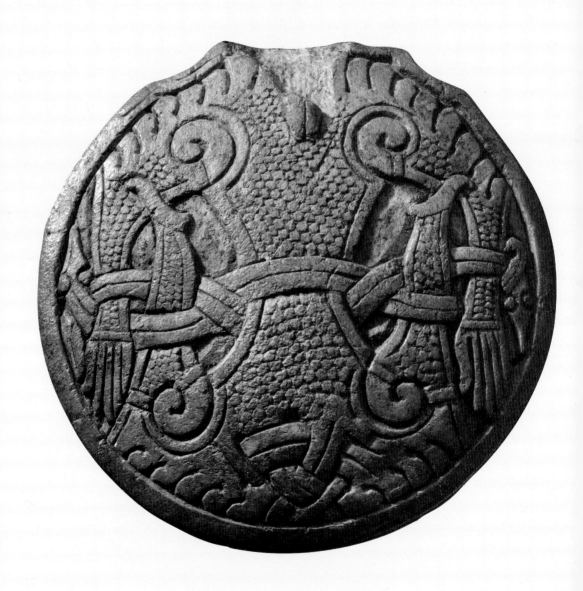

140

장식 단추

10세기 후반

뼈 / 직경: 6㎝ / 출처: 영국 런던 템스강

영국 런던 대영박물관 소장

이 버튼 같은 물체는 고대 스칸디나비아의 친숙한 모티프인, 뒤
엉킨 뱀들이나 식물 덩굴손과 얽혀 짜인 인간 형체를 담고 있
다. 사진의 예시에서는 그 형체가 다소 왜곡돼 있고, 다리가 어
색하게 위쪽으로 꺾여 있다. 형체의 머리는 사라졌지만, 긴 턱
수염을 길렀음은 명확하다. 버튼의 장식적 성격으로 미루어 그
것이 드레스에 쓰였을 경우 비교적 고급 의상의 일부였을 것을
짐작할 수 있다. 아니면, 장식적 거치대나 토글(외투 등에 다는 짤
막한 막대 모양의 단추)의 다른 형태였을 수도 있다.

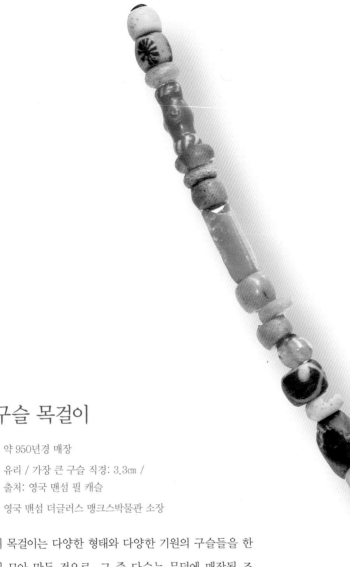

구슬 목걸이

약 950년경 매장

유리 / 가장 큰 구슬 직경: 3.3cm /

출처: 영국 맨섬 필 캐슬

영국 맨섬 더글러스 맹크스박물관 소장

이 목걸이는 다양한 형태와 다양한 기원의 구슬들을 한
데 모아 만든 것으로, 그 중 다수는 무덤에 매장될 즈
음 이미 수백 년은 된 것이었다. 그것은 기독교 묘지 안
에 만들어진 어느 부유한 여성의 무덤에서 발굴되었다.
이 여성이 어떻게 그런 흥미로운 구슬 모둠을 손에 넣게
되었는지 궁금할 수도 있을 것이다. 다른 부장품 중에는
절구와 막자, 그리고 마법 지팡이로 보이는 것도 있었다.
여성은 일종의 샤먼이거나 치료사였을 것이다.

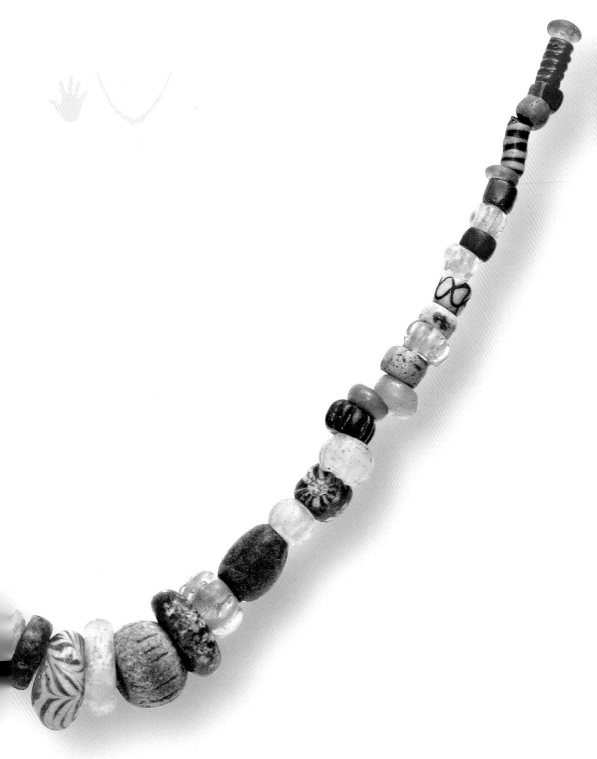

143

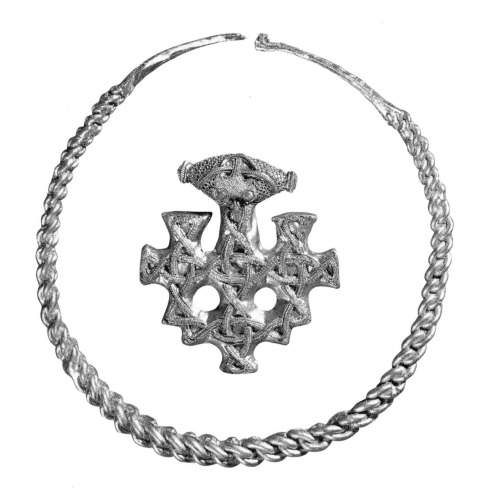

히덴제 보물 더미

약 970년
금 / 무게: 600g /
출처: 독일 히덴제

독일 슈트랄준트
문화사박물관 소장

눈이 번쩍 뜨이는 이 금 유물 더미(여기에 설명되어 있는 것은 전체 중 일부이다)는 19세기에 발트해의 작은 섬인 히덴제에서 발견되었다. 히덴제는 오늘날 독일에 속하는 지역으로, 남부 스웨덴 내륙 바로 서쪽에 있다. 그 보물 더미에 포함된 금 장식의 무게는 총 약 600그램이고 펜던트 10개, 스페이서 구슬 4개, 땋은 목걸이 줄 한 개 그리고 커다란 반구형 펜던트 하나로 이루어져 있다. 목걸이 줄을 제외한 장식들은 금줄세공으로 섬세하게 꾸며져 있다. 펜던트들은 비슷하게 생겼지만 서로 다른 세 가지 크기로 제작되었다. 펜던트들은 고리 역할을 하는 납작한 망치 같은 머리통에 작고 날카로운 부리 그리고 꼬여서 리본을 이루는 몸체를 가진 양식화된 새들을 묘사한다.

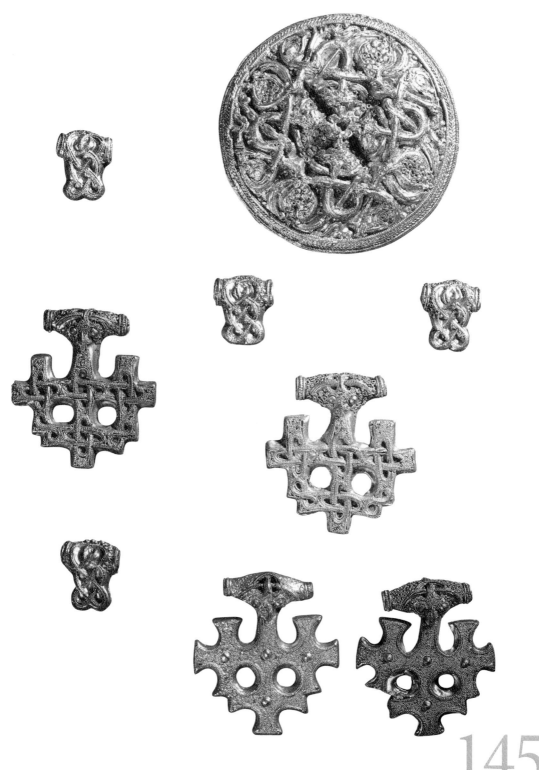

145

바이킹 투구

약 950년~975년

철 / 직경: 약 17㎝ / 출처: 노르웨이 예르문드부

노르웨이 오슬로 문화사박물관 소장

바이킹 연구에서 너무나 자주 나오는 뻔한 이야기는 바이킹이 뿔 달린 투구를 쓴 적 없다는 것이다. 그렇다면 바이킹은 뭘 썼을까? 비록 바이킹 시대 시작 직전에 제작된 것으로 추정되는 스칸디나비아산 철 투구가 몇 점 있긴 하지만(46쪽을 볼 것), 당대의 정확한 예시로 납득할 만큼 완벽한 것은 하나밖에 없다. 철로 된 여러 부분을 합성해 만들어진 그것은 칼날과 발사체로 인한 손상을 겪은 듯한데, 전투에서 겪었을 수도, 매장 의식에서 겪었을 수도 있을 것이다.

이 투구는 노르웨이 링에리케 지역의 예르문드부로 알려진 한 농장에서 발견되었다. 거기서 발굴된 커다란 봉분에서는 이 투구만이 아니라 무기, 미늘 갑옷, 마구, 그리고 게임 말들도 함께 발견되었다. 그 발굴에 관한 이야기는 아마도 매장품에 관한 이야기 못지않게 흥미로울 것이다. 때는 1940년대였고 노르웨이는 나치 점령 하에 있었다. 그것을 발견한 사람들은 감사하게도 당국에 그 사실을 알리지 않았고, 오늘날까지 발견된 바이킹 시대 투구 중 유일한, 완전하게 보존된 이 유물 덕분에 대중적인 전시와 학술 연구가 가능하게 되었다.

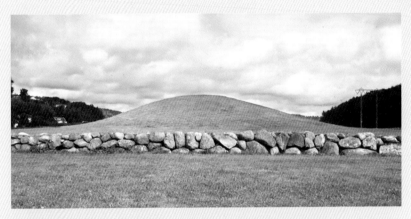

❂ 예르문드부 투구는 커다란 봉분으로부터 발굴되었는데, 거기서는 다른 매장품들과 두 인간의 화장된 잔해도 함께 발견되었다. 매장과 화장 모두 노르웨이 곡스타드의 그것 같은 호화로운 내부 장식을 갖춘 봉분들에서 발견되었다(70쪽을 볼 것).

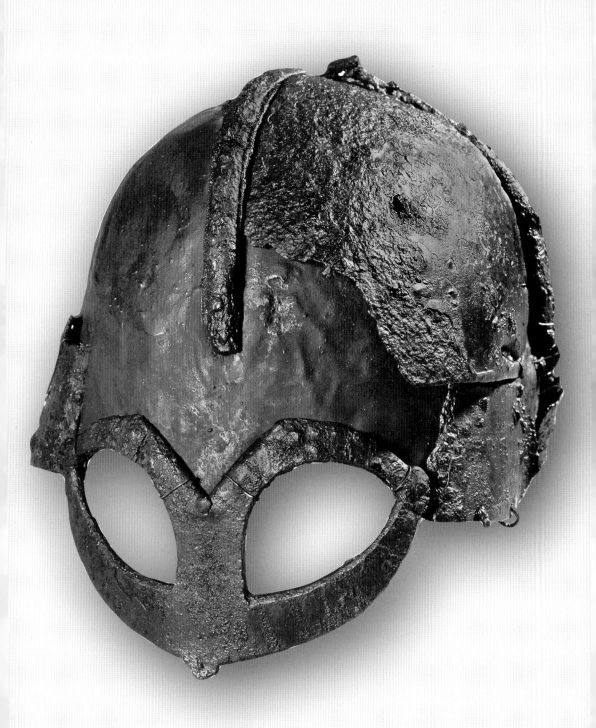

147

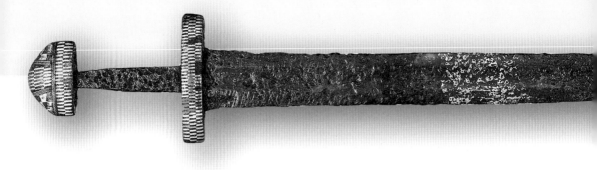

검

10세기

철(강철), 구리, 은, 흑금 / 길이: 96㎝ /
출처: 정확한 지역 미상

미국 뉴욕 메트로폴리탄미술관 소장

패턴 용접된 날과 공들여 장식된 검자루 그리고 검자루 끝으로
이루어져 있는 이 검은 다양한 채색 금속을 사용해 만들어졌
다. 중세 초기 시대 내내, 검은 지위를 나타내는 무기였다. 검을
제조하는 것은 기술, 노동 및 재료 면에서 자원 집약적이었다.
하지만 광석 제련에서 완성된 검의 제작까지 이르는 과정은 시
간만 잡아먹는 것이 이니리 원료도 많이 소비했디. 언철과 단접
무늬 강철을 생산하는 과정에서 원료의 많은 부분이 소실된 것
이다. 이런 이유로, 검은 전쟁 무기 못지않게 지배와 권력의 상
징으로 여거져 왔다.

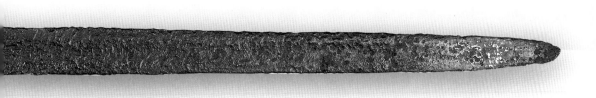

검집 끝 쇠붙이

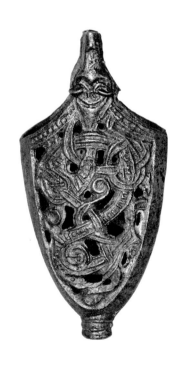

| 10세기
구리 합금 / 길이: 8.6㎝ / 출처: 영국 요크
영국 요크 요크서박물관 소장

검집이나 검싸개에서 온 이 쇠붙이는 주물 구리 합금
세공의 화려한 예시이다. 그런 유물들은 종종 상징적
디자인을 담았는데, 분명 공적 전시를 위한 중요한 장
이었을 것이다. 이 특정한 예시는 옐링에라는 이름으로
알려진 스칸디나비아 예술 양식을 보여주는데, 이는 길
고 양식화된 동물 모티프를 포함한다. 이것 같은 장식
적 쇠붙이들은 의심할 바 없이 검집에 부착된 상태로
전시될 것을 염두에 두고 디자인되었는데, 아마 검집
자체도 화려하게 장식되었을 것이다. 검집은 검, 색슨
단검(뒷장을 볼 것), 또는 칼의 시각적 전시의 한몫을 담당
했다. 그러나 고고학 기록상, 이런 부속물은 전체가 함
께 발견되는 일이 거의 없다.

색슨 단검 검집

10세기~11세기

가죽 / 길이: 33cm /
출처: 영국 요크

영국 요크 요르빅바이킹센터
소장

여기 보이는 두 개의 멋진 소가죽 검집은 원래 색슨 단검으로 알려진 큰 단검을 위해 만들어졌다. 그런 검들은 앵글로색슨과 스칸디나비아 관련 유적지에서 발견되는데, 중세 초기 예술에서는 그들의 묘사를 흔히 찾아볼 수 있지만 막상 요크의 발굴에서 발견된 실물은 얼마 되지 않는다. 따라서 이것 같은 검집은 그 도시에 무장한 남자들이 존재했다는 가장 설득력 높은 유형의 증거에 속하는 셈이다. 여기 보이는 예시들은 특히 탁월한데, 주의 깊게 꿰매지고 고정되었으며, 엮어 짠 무늬와 기하학적 무늬로 장식되어 있다. 그들은 휴대되었을 때 눈에 띄는 모습이고, 소유자의 지위를 알려 주며, 의심할 바 없이 어느 정도의 존경을 이끌어 낸다.

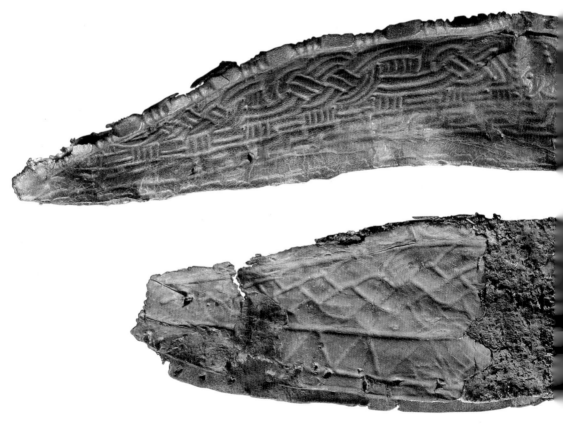

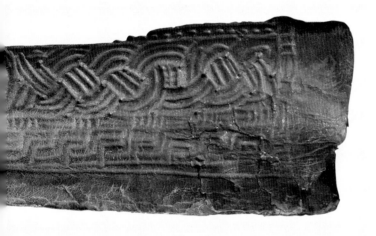

151

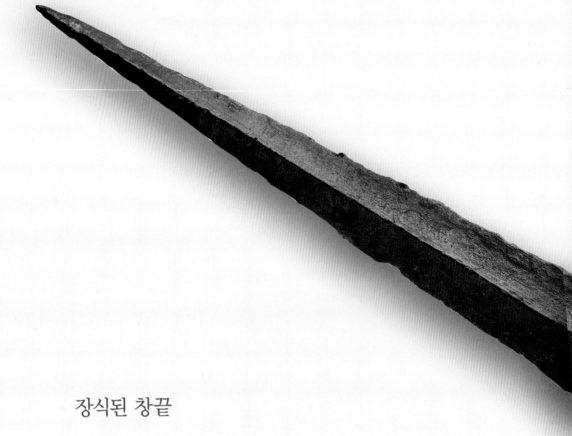

장식된 창끝

약 800년~1050년

철, 은박 / 길이: 35㎝ / 출처: 덴마크 티쇠호

덴마크 코펜하겐 덴마크국립박물관 소장

오늘날 바이킹 시대 하면 누구나 무기를 떠올릴 텐데, 무기는 실제로 중세 초기 당시에도 그렇게 중요한 존재였다. 그러나 검 생산에 들어간 노동과 원료(47, 53, 148쪽을 볼 것) 때문에 검은 많은 이들이 소유하는 것이 불가능했던 반면, 창은 흔했던 것으로 보인다. 보통 철 머리 부분만 남아 있는 형태지만, 내부 장식이 갖춰진 무덤에서는 드물지 않게 발견된다. 은으로 만들어진 장식의 자루가 딸린 이 예시는 티쇠호의 신전 유적지에서 발견되었는데, 무기 매장은 수세기 동안 이어진 의례적 관습이었다.

153

은컵

약 950년

은 / 높이: 4.2cm / 무게: 120g / 출처: 덴마크 옐링

덴마크 코펜하겐 덴마크국립박물관 소장

이 달걀 컵 크기의 은 그릇은 덴마크 유틀란트 옐링의 왕
릉 유적지에 있는 북쪽 봉분(North Mound)에서 발견되었
다. 옐링의 두 거대한 봉분은 고름 왕과 티라 여왕의 무
덤이다. 은컵은 고름의 것이었을 가능성이 있는데, 아마
도 도수 높은 포도주를 마시는 데 이용되었을 것이다. 고
름 왕과 티라 여왕의 아들인 '푸른이빨 왕' 하랄드 고름손
(약 958~986년 재위)은 기독교로 개종한 후 양친의 유해를 파
내 교회에 이장했다. 한편 이 컵을 비롯한 나머지 물체들
은 봉분에 그대로 남았다. 그릇에는 리본을 닮은 두 동물
의 모습이 새겨져 있는데, 이는 10세기 스칸디나비아에서
인기를 누린 옐링 양식이다.

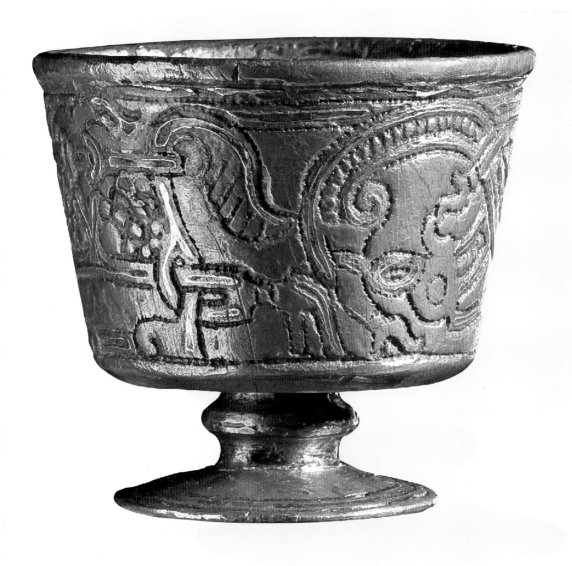

155

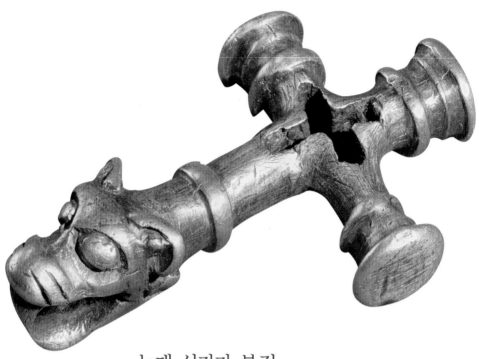

늑대 십자가 부적

| 10세기
은 / 길이: 5㎝ / 폭: 2.9㎝ / 출처: 아이슬란드 포스
아이슬란드 레이캬비크 국립아이슬란드박물관 소장

이 부적 펜던트는 10세기 아이슬란드에 미친 초기 기독교의 영
향력을 잘 보여준다. 전체적으로 십자가 모양에, 십자가 모양의
구멍이 중앙에 나 있다. 펜던트 손잡이는 십자가의 세 팔보다 더
길고 늑대 머리로 장식되어 있는데, 늑대의 벌린 주둥이는 매다
는 고리 역할을 한다. 비록 이 펜던트가 십자가 모양이긴 하지
만, 늑대 머리와 세 팔은 토르의 망치 부적들과 유사점이 있다.
이 부적은 아마도 아이슬란드에서 전통 신앙과 기독교 신앙의
혼재를 보여준다. 기독교는 아이슬란드에서 1000년에 공식 종교
가 되었다.

프레이야 미니어처

10세기 중반에 매장

은 / 높이: 5㎝ / 폭: 4㎝ /
출처: 스웨덴 외스테르예틀란드
아스카

스웨덴 스톡홀름 스웨덴역사
박물관 소장

10세기 중반의 무덤에서 발견된 이 펜던트는 훨씬 이전에 만들어졌을 게 분명한 다수의 펜던트들 중 하나다. 고대 스칸디나비아의 사랑과 아름다움의 신인 프레이야를 묘사하는 듯하다. 인물은 다소 구식으로 보이는 대형 브로치를 달고 있는데, 거기서 인물을 둘러싼 목걸이가 뻗어 나온다. 목걸이는 프레이야가 가장 좋아했다고 하는 브리싱가멘이라는 목걸이로 여겨진다. 임신한 배는 이 인물이 프레이야일 가능성을 더욱 뒷받침한다. 프레이야는 다산과 강력한 연관성을 지닌 여신이기 때문이다. 프레이야는 종종 무사 분만을 기원하는 대상이기도 했으며, 전반적인 건강과 안녕을 관할하는 신이기도 했다. 펜던트의 주인은 틀림없이 지역에서 상당한 지위를 소유했을 것이다.

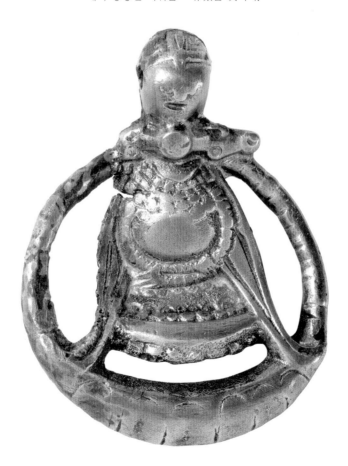

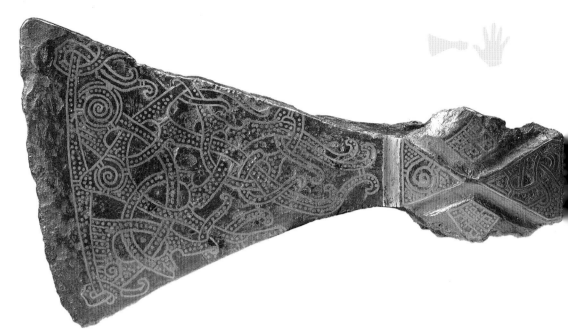

마멘 도끼

970년 겨울~971년 매장

철, 은 상감 / 길이: 17.5cm / 출처: 덴마크 마멘

덴마크 코펜하겐 덴마크국립박물관 소장

이 도끼는 19세기 중반에 덴마크 마멘에서 발굴된 한 고분
실에서 발견되었다. 무덤의 매장 시기는 970년~971년인데,
망자는 부유한 권력자였을 것이다. 시신은 고급 직물로 된
옷을 입고, 고급 물품들 및 다수의 무기와 함께 묻혔다. 이
작고 화려한 도끼는 아마도 의례용 무기 또는 전시용 무기
였을 테고, 이는 화려한 전쟁 물품의 전통에 잘 들어맞는
다. 마멘 양식은 10세기를 폭넓게 풍미했던 예술 양식으로,
그 이름은 이 작품의 장식에서 나왔다. 디자인은 서로 얽힌
동물과 식물 모티프를 사용하는데, 이는 기독교와 이교의
상징주의 양측으로 읽힐 수 있다.

양초

970년 겨울~971년 매장
밀랍 / 길이: 56.5㎝ / 출처: 덴마크 마멘 비에링회이
덴마크 코펜하겐 덴마크국립박물관 소장

아주 흔치 않은 이 유물은 북부 덴마크의 부유한 귀족 봉
분에서 발견된 것이다. 그 무덤은 그 화려한 도끼(158쪽을 볼
것)로 가장 유명하지만, 보존된 다른 발견물 중에는 직물,
정교한 양동이들과 이 양초도 있었으며, 이 양초는 관 뚜껑
에 놓였던 것으로 추정된다. 양초는 기독교 상징으로 해석
할 여지가 충분하고, 흥미롭게도 무덤의 매장 시기는 덴마
크의 '푸른이빨 왕' 하랄드 고름손(958~986년 재위, 104쪽을 볼
것)이 기독교로 개종한 직후로 거슬러 올라간다.

마구 활

약 900년~950년

목재(오크나무), 구리 합금, 금박 / 길이: 약 40㎝ / 출처: 덴마크 마멘 비에링회이

덴마크 코펜하겐 덴마크국립박물관 소장

이 마구 활(harness bow)은 덴마크 마멘의 한 왕 무덤 유적지에 가까운 곳을 파고 있던 자갈 채석공들에 의해 발견되었다. 한 금속공예가의 유물 더미에 속한 일련의 거치대들을 바탕으로 마구 활은 다시 만들어진 것이다(158쪽을 볼 것). 이 활은 말에 마구를 채우는 데 이용되었을 테지만, 일상에서 쓰는 농업 연장으로 한몫을 하기에는 장식적 요소가 너무 과했을 것이다. 다양한 자연주의적이고 양식화된 동물 장식을 담은 이것은 아마도 10세기 덴마크 관객에게 친숙했을 신화 속 이야기를 표현한 듯하다. 아마도 결혼이나 장례식에 관련된 일종의 의례적 전시 행렬에 호화로움을 더하는 데 이용되었을 것이다.

이 활은 덴마크에서 발견된 그런 물품들의 한 부류에 속하는데, 알려지지 않
은 지역에서 나온 용 머리 끝부분 한 쌍(164쪽을 볼 것)은 원래 이와
비슷한 마구 활의 일부였을 것이다. 귀족들이 발주하고
이용한 승마 장비의 품질은 바이킹 시대 덴마크
에서 말들에 부여된 특별한 지위를 짐작
케 한다.

여러 시대에 걸쳐, 마구는 말들에 주어진 특권적이고 특별한 지위를 반영하는, 장식과 전시의 장으로 이용되어 왔다. 마멘 활은 끌기에 이용된 동물들에게 마구를 채우는 데 이용된 장비의 장식적 변주를 보여 준다. 그것의 사용은 아마도 대중을 대상으로 하는 전시 상황에서 이루어졌을 가능성이 높다.

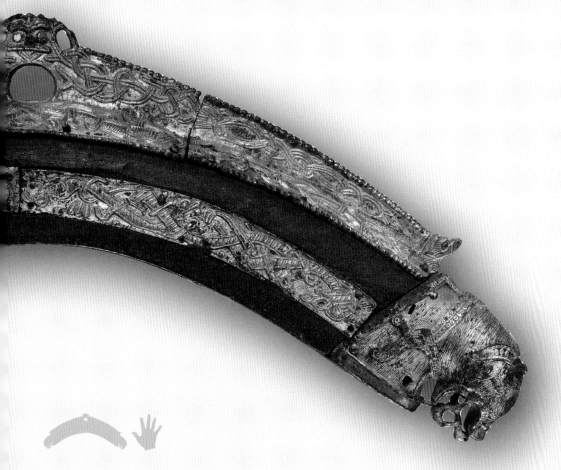

십자가상

10세기
은 / 길이: 3.4㎝ / 출처: 스웨덴 비르카
스웨덴 스톡홀름 스웨덴역사박물관 소장

정교한 금줄세공 방식으로 장식된 이 탁월한 은 십자가는
19세기에 비르카와 관련된 묘지를 발굴하는 과정에서 발
견되었다. 그것은 비슷한 방식으로 꾸며진 다수의 은 펜던
트들이 매장된 무덤에서 나왔는데, 흥미롭게도, 거기에는
이교도 마법과 관련이 있어 보이는 지팡이도 하나 있었다
(252쪽을 볼 것). 10세기의 것으로 추정되는 그 십자가는 스
웨덴의 가장 오래된 기독교 유물이다. 그것은 아마도 많은
종교적 사상들과 믿음들이 서로 자리를 바꾸던 불안정하
고 역동적인 시기와 관련이 있을 것이다. 그 이후로도 비
슷한 물품들이 덴마크의 금속 탐지기 소유자들에 의해 발
견되어 왔다.

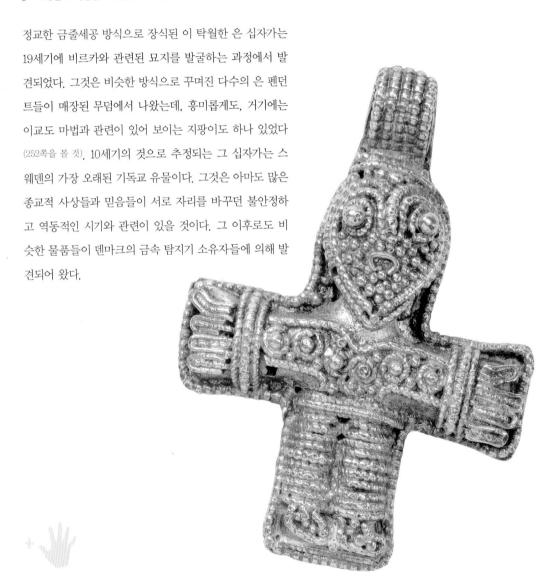

곰 이빨 펜던트

10세기~11세기

뼈(곰 송곳니) / 길이: 7㎝ / 출처: 영국 오크니 브러 오브 버세이

영국 에든버러 스코틀랜드국립박물관 소장

이 펜던트는 브러 오브 버세이라고 알려진, 썰물 때면 육지와 연결되는 불안정한 환경의 섬에서 발견되었는데, 그곳은 오크니의 지위가 높은 이들이 모여 사는 정착지였다. 스코틀랜드 북쪽 해안 외곽에 자리잡은 오크니 제도에는 바이킹 시대와 중세 시대의 부유하고 오래된 스칸디나비아 식민지 유적지가 있다. 얼마 동안 이 펜던트는 바다표범의 이빨로 여겨졌으나, 지금은 다소 더 이국적인 곰의 송곳니로 밝혀졌고, 스칸디나비아에서도 그와 유사한 것이 발견되었다. 부적으로 매달기 위해 구멍이 뚫려 있고 룬문자가 새겨져 있다. 명문은 'fupark'(룬 알파벳의 첫 여섯 글자)라고 쓰여 있는데, 먼 거리에서는 전혀 보이지 않았을 것이다. 이 흔치 않은 유물은 어느 정도 힘이 있는 보호 부적으로 여겨진 듯하다.

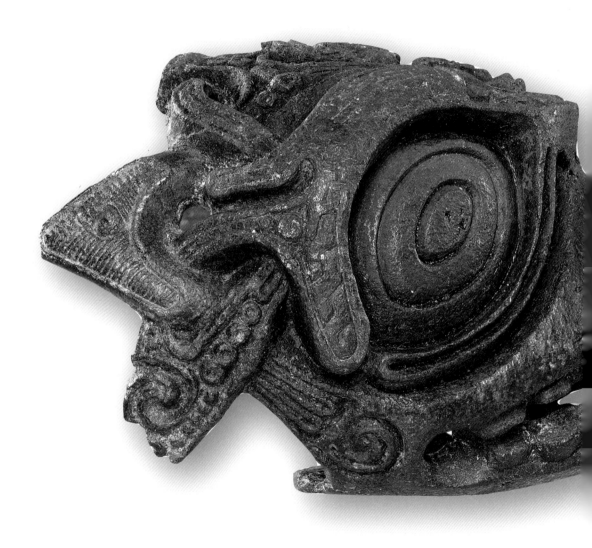

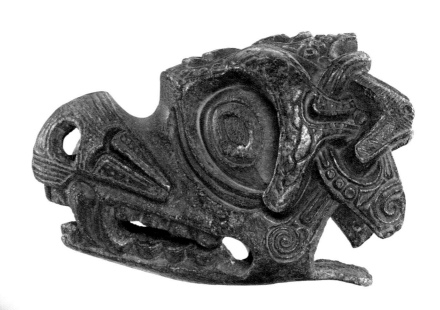

용 머리

10세기

구리 합금 / 9cm / 출처: 미상

덴마크 코펜하겐 덴마크국립박물관 소장

이 놀라운 형체들은 커다란 눈, 드러낸 이빨, 그리고 뒤로
젖혀진 뿔을 가진 일종의 신화 속 동물을 묘사한 듯 보인
다. 아마도 처음 만들어졌을 때는 지금은 사라진 마구 활
의 끝부분이었던 듯하다(160쪽을 볼 것). 가장 흥미로운 점
은 이 둘이 서로 전반적으로 닮았으면서도 세세한 부분
에 차이가 난다는 것이다. 어쩌면 동일한 장인의 작품일
수도 있다. 주물을 만드는 사이사이에 거푸집을 미세하게
바꾸는 기법은 바이킹 시대 금속공예의 특징이었다.

165

펜던트와 주괴 거푸집

10세기
돌(동석) / 거푸집 길이 10㎝ /
출처: 덴마크 트렌드가르덴
덴마크 코펜하겐 덴마크국립박물관 소장

이 10세기 주형은, 덴마크에서 발견되었지만 노르웨이에서 주로 쓰는 원료(동석)로 조각되었는데, 기독교 십자가와 토르의 망치라는 두 가지 형태를 모두 가진 주괴와 펜던트를 동시에 제조하려는 의도가 있었던 듯하다. 그것은 바이킹 시대의 종교적인 싱크리티즘(여러 다른 종교, 철학, 사상 등의 혼합)과 실용주의를 보여주는 상징으로 가장 널리 알려졌는데, 그럴 만도 하다. 당시는 엄청난 변화의 시대로, 덴마크는 기독교로의 개종 과정을 겪고 있었다. 이 거푸집을 이용한 장인은 확실히 자신이 판매하는 것과 판매하는 대상에 관해 어느 정도의 자유를 누렸음이 분명하다.

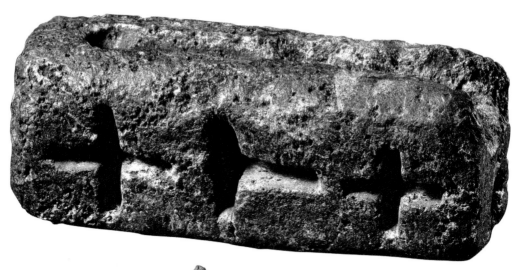

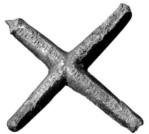

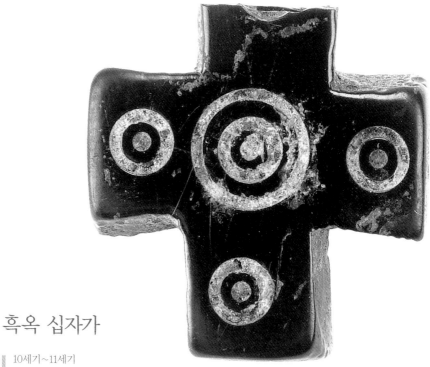

흑옥 십자가

10세기~11세기

흑옥 / 길이: 1㎝ / 폭: 1㎝ / 출처: 아일랜드 더블린

아일랜드 더블린 아일랜드국립박물관 소장

이 흑옥 십자가는 더블린에서 발견되었다. 비록 바이킹 시대 더블린에 흑옥과 호박 공예가 존재한 것은 사실이지만 그 펜던트는 완제품 상태로 북 요크셔에서 수입되었을 가능성이 높은데, 바이킹 시대의 모든 흑옥은 거기서 수입되었기 때문이다. 반지와 점 모티프를 가진 이와 비슷한 흑옥 십자가들이 요크, 휘트비, 윈체스터(영국 전역), 그린란드와 노르웨이에서 발견된 바 있다. 흑옥(압력을 가한 목재에서 만들어지는 준광물)은 전세계적으로 매우 소수의 장소에서 발견되는 갈탄의 한 유형이다. 북 요크셔의 휘트비는 영국 제도와 아일랜드 전역에서 유일한 흑옥 생산지이고, 그곳에 있는 앵글로색슨 수도원의 유적지에는 흑옥 원석을 가지고 장신구를 만들었다는 기록상의 증거가 남아 있다.

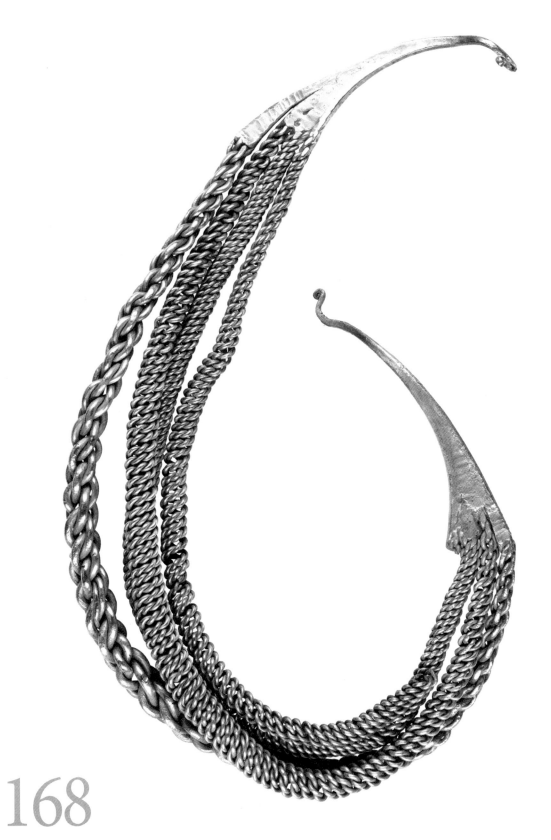

168

은 목걸이

9세기 말~10세기 초
은 / 길이: 26㎝ / 무게: 546g / 출처: 영국 요크셔 베데일
영국 요크 요크셔박물관 소장

이 흔치 않은 목걸이는 2012년 금속 탐지기 소지자들이 발견한 은 유물 더미에서 나온 것으로, 그 발굴지는 독특한 바이킹 시대 조각이 발굴되어 유명해진 유적지에서 멀지 않다. 그 유물 더미 중에는 다수의 은 주괴와 화려한 검끝 하나도 포함되며, 그 외에 바이킹 세계 전역에서 온 브로치, 팔찌와 목찌들도 있다. 그러나 이 목걸이는 그 중에서도 유독 두드러진다. 상당한 양의 은으로 만들어져서, 평소 두르고 다니기에는 너무 무거웠을 것이다. 이것은 부와 지위를 눈에 띄게 과시하는 역할을 했을 것이고, 아마도 특정한 시간과 장소에서 한정적으로 이용되었을 것이다. 당대 영국 시골 북부에 어느 정도 지위가 있는 바이킹이 활동했음을 명백히 보여 주는 증거이다.

갤러웨이 유물 더미

약 900년~920년
구리 합금, 은, 금 / 핀 길이: 약 76㎝ /
출처: 영국 덤프리스 갤러웨이
영국 에든버러 스코틀랜드국립박물관 소장

흔히 보기 힘든 이 유물 더미(여기 실린 것은 그 일부이다)는 남서부
스코틀랜드에서 발견되었다. 고고학적 증거 면에서 그곳은 바
이킹 활동으로 알려진 지역이었지만, 최근 들어서야 많은 산물
이 나오기 시작했다. 유물 더미의 구성은 매우 다양한데, 유럽
대륙에서 온 뚜껑 달린 화려한 그릇들, 다양한 브로치, 구슬,
주괴 및 팔찌 몇 개, 수정으로 만든 작은 항아리, 펜던트 십자
가 하나, 새로 장식된 흔치 않은 금 핀 하나와 서진(41쪽을 볼 것)
몇 개 등으로 이루어져 있다. 원료들 또한 폭넓은 지역에서 생
산된 것들이 혼용되고 있는데, 앵글로색슨 영국, 아일랜드, 그
리고 카롤링거 왕족의 프랑크왕국 등이 그 출처이다.

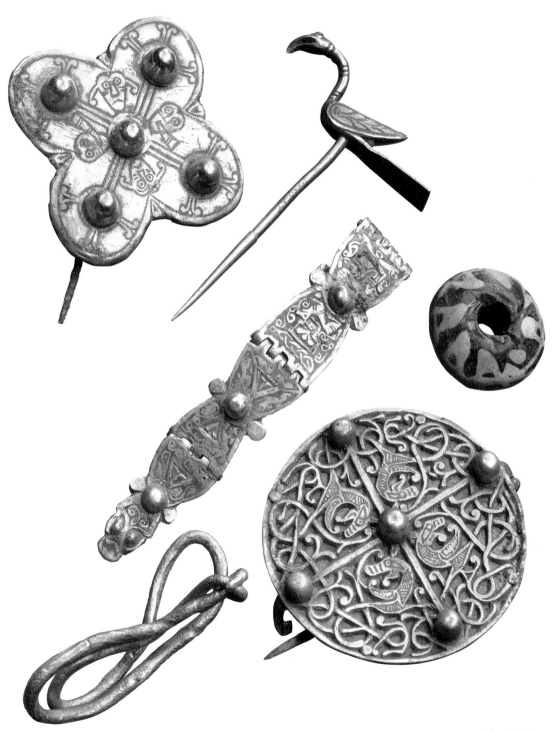

171

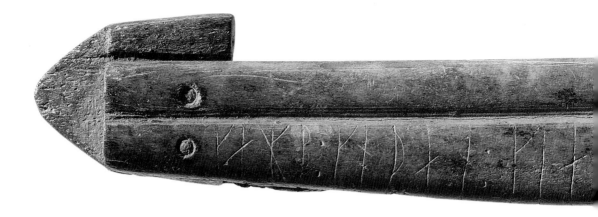

룬문자가 새겨진 빗 보관함

10세기나 11세기

뼈(사슴뿔), 구리 합금 / 길이: 13cm / 출처: 영국 링컨

영국 런던 대영박물관 소장

빗과 빗 보관함은 바이킹 시대 도시들에서 가장 눈에 띄고 흔히 접할 수 있는 유물에 속한다(93쪽을 볼 것). 우리는 그것들이 어디서 그리고 어떻게 만들어졌는가에 대해 관련해서는 어느 정도 정보를 얻을 수 있지만, 그것을 제작한 이들에 관해서는 거의 아는 것이 없으므로, 이 케이스는 예외적인 정보를 제공하는 셈이다. '소르파스트르(Þorfastr)가 좋은 빗을 만들었다'라는 글이 새겨져 있는데 우리는 그 이름이 누구를 가리키는지, 그리고 그 글이 제작자 자신이 새긴 것인지 아니면 만족한 소비자가 새긴 칭찬 문구인지 궁금해할 수밖에 없다. 어느 쪽이든, 그 명문은 바이킹 시대 링컨의 언어와 문해 수준을 얼핏 엿보게 해준다.

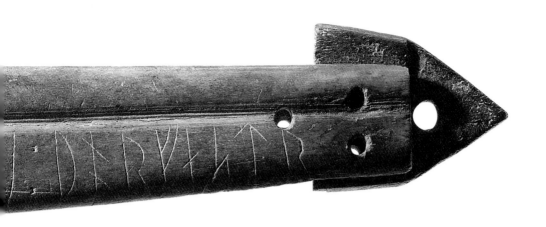

핵실버

927년~928년

은 / 길이: 2.8㎝ / 무게: 8.9g / 출처: 영국 북부 요크셔

영국 런던 대영박물관 소장

핵실버는 바이킹이 경제 거래에 사용하기 위해 작게 자른 은 조각들을 가리킨다. 은은 바이킹 시대에 주요 통화를 구성했다. 약탈로 더 많은 은을 손에 넣는 것이 부를 얻는 효율적 방법이었다. 핵실버는 무게로 거래되거나, 용해되어 은 주괴 같은 대략적으로 표준화된 단위들로 변환되었다(179쪽을 볼 것).

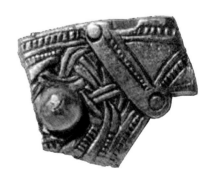

매듭지어진 띠들, 거칠게 잘린 가장자리와 하나만 남은 징을 보면 이 핵실버 조각이 한때 징 박힌 아일랜드산 끊어진 원형 브로치의 일부였음을 짐작할 수 있다. 칼로 그은 자국들(은의 순도를 시험하기 위한)은 그것이 북부 요크셔에 매장되기 전 한 번 이상 누군가의 손을 거쳐 갔음을 짐작케 한다.

요크 계곡 유물 더미

927년~928년

은, 금박, 금 / 컵 직경: 12㎝ / 출처: 영국 요크셔 베일 오브 요크

영국 런던 대영박물관, 요크셔박물관 소장

2007년, 금속탐지기를 쓰는 사람들이 프랑크왕국의 아름다운 그릇을 하나 발견했는데 그 안에는 은화, 장신구, 그리고 주괴뿐만 아니라 금 팔찌도 하나 들어 있었다. 이 그릇은 유럽 대륙의 한 교회에서 약탈당했을 가능성이 높다. 주화 중에는 프랑크왕국의 것도 있고 중동의 것도 있었지만, 가장 많은 것은 앵글로색슨과 바이킹이 발행한 것이었다. 그 유물 더미는 920년대 후반에 매장된 것으로 보이는데, 당시는 앵글로색슨 왕인 애설스탠이 이전에는 바이킹의 북부 영국이었던 곳에 통치권을 행사한 시대였다. 그러나 그 주화들의 유래는 그보다 훨씬 전인 9세기 후반에서 10세기 초로 거슬러 올라간다. 다양한 유형의 교류에서 사용하기 위한 여러 형태의 통화를 포함한 그 유물 더미는 틀림없이 어떤 바이킹 족장이 모아 놓은 재산이었을 것이다.

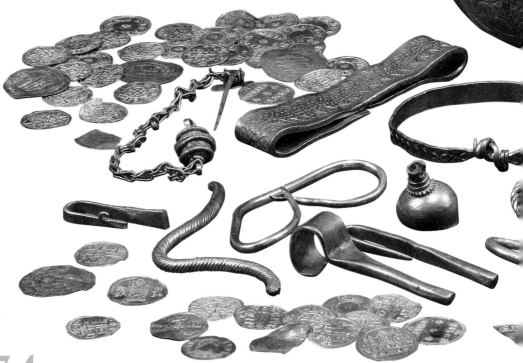

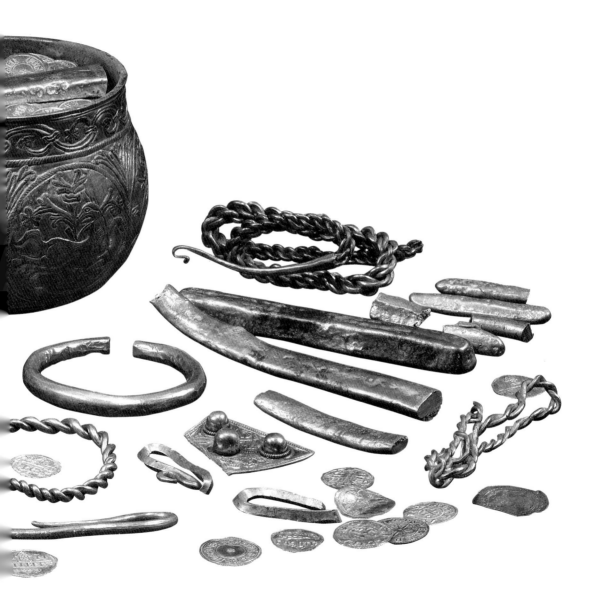

동양풍 휴대용 물병

9세기 말~10세기 초

구리 / 높이: 32㎝ / 출처: 스웨덴 외스테르예틀란드 아스카

스웨덴 스톡홀름 스웨덴역사박물관 소장

이 흔치 않은 물병은 아마도 처음 발견된 스웨덴 매장지에서 동쪽으로 훨씬 더 먼 어딘가에서 제조되었을 것이다. 이라크, 이란과 중앙아시아에서 다수의 예시를 찾아볼 수 있지만, 동부 스칸디나비아의 무덤과 유물 더미에서 발견된 경우는 많지 않았다. 이 특정한 플라스크에는 읽어내기 쉽지 않은 쿠프(고대 아라비아 문자)의 종교적 명문이 새겨져 있다. 확실히, 스칸디나비아인들은 이 물품을 이국적이고 탐낼 만한 물건으로 보았고, 여행길에서 본토로 가져오거나, 발트해의 여행 상인들에게서 사들였다.

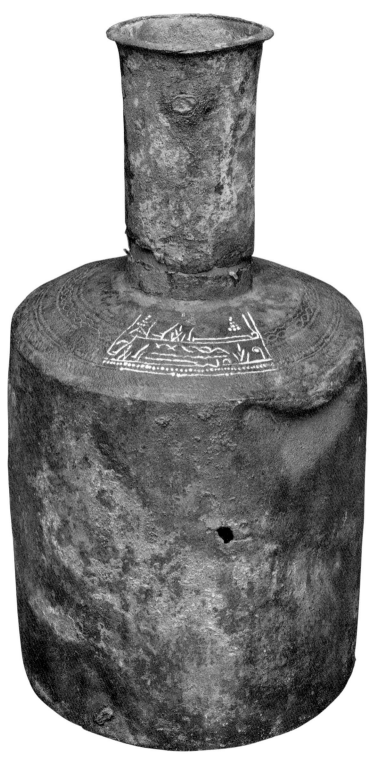

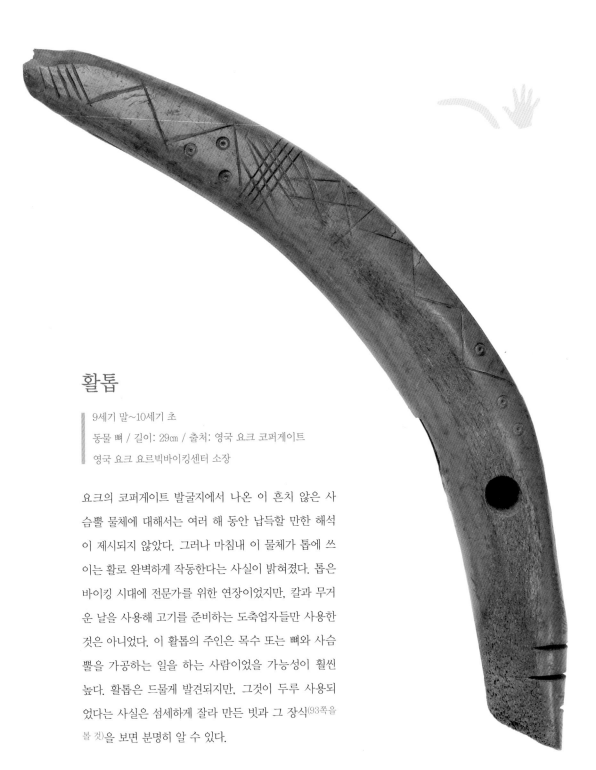

활톱

9세기 말~10세기 초
동물 뼈 / 길이: 29㎝ / 출처: 영국 요크 코퍼게이트
영국 요크 요르빅바이킹센터 소장

요크의 코퍼게이트 발굴지에서 나온 이 흔치 않은 사
슴뿔 물체에 대해서는 여러 해 동안 납득할 만한 해석
이 제시되지 않았다. 그러나 마침내 이 물체가 톱에 쓰
이는 활로 완벽하게 작동한다는 사실이 밝혀졌다. 톱은
바이킹 시대에 전문가를 위한 연장이었지만, 칼과 무거
운 날을 사용해 고기를 준비하는 도축업자들만 사용한
것은 아니었다. 이 활톱의 주인은 목수 또는 뼈와 사슴
뿔을 가공하는 일을 하는 사람이었을 가능성이 훨씬
높다. 활톱은 드물게 발견되지만, 그것이 두루 사용되
었다는 사실은 섬세하게 잘라 만든 빗과 그 장식(93쪽을
볼 것)을 보면 분명히 알 수 있다.

주괴 거푸집

927년~928년

돌 / 길이: 7.5㎝ / 출처: 영국 요크

영국 요크 요크셔박물관 소장

바이킹 세계에서는 귀금속 및 일반 금속으로 만든 물체들을 모두 녹여서 어느 정도 표준화된 휴대용 주괴로 만드는 일이 흔했다. 은 유물 더미에서 다양한 형태의 주괴들이 발견되었는데, 둥근 것이나 거푸집으로 만든 것, 꼬집히거나 끝이 잘린 것들도 있고, 단순한 것도, 구멍 뚫린 디자인으로 장식된 것도 있었다. 일반 금속으로 만든 주괴는 상대적으로 덜 알려져 있지만 이 거푸집을 과학적으로 분석한 결과 그것이 구리 합금을 주조하기 위해 이용되었음을 짐작할 수 있다. 따라서 이것은 바이킹 경제의 간과하기 쉽지만 지극히 중요한 요소에 들어간 노동을 들여다보게 해 준다.

주화 제조용 주사위

약 920년

철 / 직경: 2.8cm / 출처: 영국 요크 코퍼게이트

영국 요크 요르빅바이킹센터 소장

이것은 주화 제조에 사용되는 철 주사위이다. 동전 하나를 만드는 데는 주사위 두 개가 필요했다. 하나는 앞면용, 하나는 뒷면용이었다. 한쪽 주사위를 작업대나 그와 비슷한 표면에 고정시키고, 그 위에 은판을 놓고, 그 위에 다시 다른 주사위를 올린 후 망치로 치는 방식으로 만들었다. 그런 주사위 두 개가 코퍼게이트에서 발견되었는데, 그 주사위의 디자인이 찍힌 납 판들과 함께 발견되었다. 아마도 그 주사위를 만든 주화제조자나 대장장이가 자신들의 작품을 시험하고 있었던 듯하다.

비록 조폐국이 실제로 코퍼게이트에 위치했는지는 명확하지 않지만, 10세기 무렵 요크가 다수의 은화를 생산하고 있었다는 사실은 알려져 있다. 이 주화들은 요크의 정치적 역사를 들려주는데, 도시의 다양한 지배자들(스칸디나비아인이든 아니면 앵글로색슨이든)의 이름과 라틴어 또는 고대 스칸디나비아어로 쓰인 전설이 새겨져 있으며 정치적이고 종교적인 의미를 지닌 상징 또한 담고 있기 때문이다. 이 주사위는 920년대의 유명한 성 베드로 주화와 관련되며, 디자인은 그 기독교 성인에 대한 존경과 토르의 망치 묘사를 동시에 담고 있다(166쪽을 볼 것).

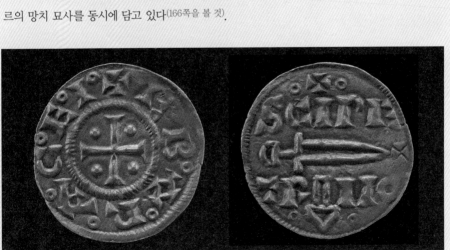

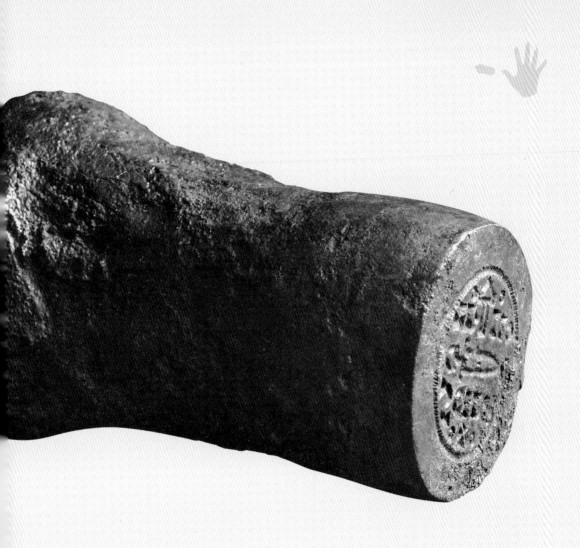

○ 요크에서 발견된 성 베드로의 페니는 아마
도 바이킹 시대의 가장 유명한 동전일 것이다.
뒷면(왼쪽)에는 간단하게 'eboracei'(요크의 라
틴어 표기)라고만 써 있는 반면, 앞면(오른쪽)
에는 전설적인 문구인 'sci petri mo'(성 베드
로의 돈)가 십자가, 칼, 그리고 토르의 망치 묘
사와 함께 적혀 있다. 이것은 종교적 통합 또
는 토르와 성 베드로의 융합을 의도한 듯한
데, 이는 대중적 개종을 용이하게 만들려는
의도된 전략이었다.

181

천칭

9세기~11세기

구리 합금 / 팬 직경: 약 7㎝ / 출처: 스웨덴 비르카

스웨덴 스톡홀름 스웨덴역사박물관 소장

이 천칭은 비르카에서 발견되었는데, 비르카는 중요한 교역 중심지로, 스칸디나비아와 그보다 먼 동쪽의 땅 전역에서 상인들과 여행자들이 찾아오는 곳이었다. 물체의 무게를 정확히 다는 능력은 바이킹 시대 경제에 필수적이었다. 물품들은 주괴, 팔찌 또는 장신구 등에서 잘라낸 은(핵실버)과 측정된 양만큼 교환될 수 있었다. 이런 이유로, 상인들은 믿음직한 추와 천칭이 필요했다. 이것은 종종 휴대가 가능하도록 접을 수 있었고, 이는 여행하는 상인에게 중요한 조건이었다.

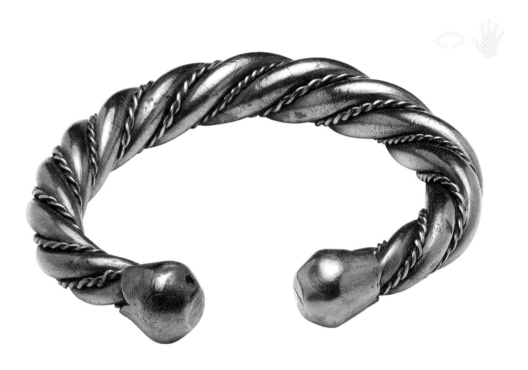

땋은 팔찌

▌10세기
▌은 / 직경: 7.6cm / 무게: 85.2g / 출처: 영국 맨섬, 발라카마이시
▌영국 런던 대영박물관 소장

바이킹 '반지 화폐'의 탁월한 예시인 이 물체는 은 막대를 꼬
아서 만들어졌고, 아마도 팔에 착용되었을 것이다. 이것은 맨
섬에 있는 발라카마이시 안드레아스에서 발견되었다. 아일랜
드와 북서 영국 사이의 아일랜드해에 위치한 맨섬은 실질적인
바이킹 정착지였고, 수많은 은 유물 더미와 개별적으로 발굴
된 유물들이 그 사실을 증언한다. 무덤 및 조상들과 함께, 은
경제의 잔해들은 바이킹 시대 동안 여기서 일어난 사회적 변
화를 강력하게 시사한다.

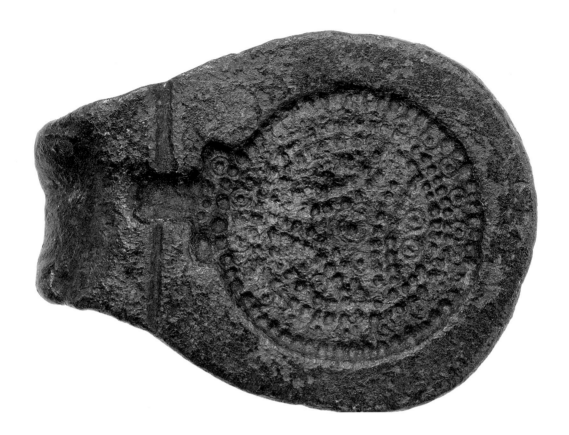

펜던트 거푸집

9세기~11세기

구리 합금 / 길이: 8.5cm /
출처: 스웨덴 비르카

스웨덴 스톡홀름 스웨덴
역사박물관 소장

대다수 바이킹 시대 장신구는 독특한 과정을 통해 생산되었다. 우선, 의도된 물체의 납 모형을 점토/모래 혼합물에 찍는다. 그 후 그 과정을 반복해, 모형의 뒷면을 다른 점토 조각에 찍는다. 그 후 그 두 반쪽은 한데 합쳐 도자기 거푸집을 만들기 위해 불에 굽는다. 종종 재활용된 쇳물을 그 안에 붓고, 열이 식은 후 거푸집을 깨뜨려 완성된 장신구를 꺼낸다. 이 방법이 밝혀진 것은 다수의 바이킹 도시들을 발굴한 결과 제조와 관련된 파편들이 나온 덕분이었다. 그러나 이따금씩 멀쩡히 보존된 거푸집의 반쪽이 나오기도 했는데, 구리 합금으로 만들어진 사진의 예시도 그 중 하나다. 이것은 구슬 장식이 있는 둥근 펜던트를 만드는 데 이용되었다.

집게

10세기~11세기

뼈(고래뼈) / 길이: 약 10㎝ / 출처: 아일랜드 더블린

아일랜드 더블린 아일랜드국립박물관 소장

집게들은 공예가들이 작은 물체들을 만드는 데 이용했다. 뼈(사슴뿔이나 고래뼈) 두 조각을 철 대갈못으로 박아 한쪽 면의 '턱'으로 물체를 조일 수 있게 하고, 다른 면은 손으로 쥐거나, 모종의 방법을 통해 작업대에 고정시켰다. 그런 집게들이 뼈 빗이나 핀 같은 물품의 마감에 쓰였을 것을 쉽게 상상할 수 있다. 예시의 집게는 헤데뷔를 비롯 바이킹 세계 전역의 도시들에서 발견되어 왔는데, 가끔 더 전원적인, 스코틀랜드 오크니의 브러 오브 버세이 같은 곳에서 발견되기도 했다. 오늘날에도 비슷한 도구들이 장신구 제작에 이용된다.

끊어진 원형 팔찌

10세기
은 / 직경: 5.8cm / 출처: 스웨덴 고틀란드
영국 런던 대영박물관 소장

이 팔찌는 완전한 원형이 아닌데, 이런 형태를 '끊어진 원형(penannular)'이라고 한다. 이것은 독특하고 비교적 복잡한 인장 장식을 담고 있다. 이와 같은 물체는 통화 겸 개인적 장신구라는 이중 역할을 충족시켰다. 사실, 부를 노골적으로 전시한다는 것 역시 그들의 중요한 용도였을 것이다. 그 형태는 고틀란드에서는 흔하지만, 러시아 동부나 영국 서부 및 아일랜드에서 보이는 팔찌의 디자인과는 매우 다르다.

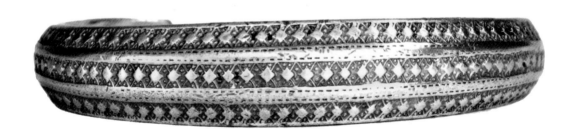

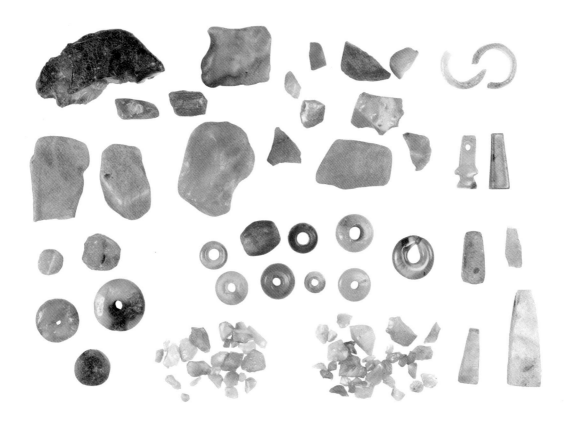

호박 찌꺼기

호박 / 평균 파편 크기: 약 5㎝ /
출처: 아일랜드 더블린 피섬블 스트리트
아일랜드 더블린 아일랜드
국립박물관 소장

바이킹 시대에 호박은 발트해 해안에서 쉽게 구할 수 있었다. 그 결과, 이 화석화된 호박은 구슬, 장식 그리고 부적으로 스칸디나비아 전역은 물론 영국과 아일랜드에서도 두루 이용되었다. 그뿐만 아니라, 심지어 더블린과 요크 같은 도시들에서도 호박 원석이 발견되는데, 그것은 제조에 쓰이기 위해 원료가 직접 수입되었음을 증명한다. 더블린 피섬블 스트리트에서 발견된 이 호박 파편들은 바이킹 시대 도시들이 수입된 원료를 구할 수 있는 곳이자 잠재적 구매자들로 붐비는 시장 역할을 한 그곳에서 특정 무역이 어떻게 번창하게 되었는지를 잘 보여준다.

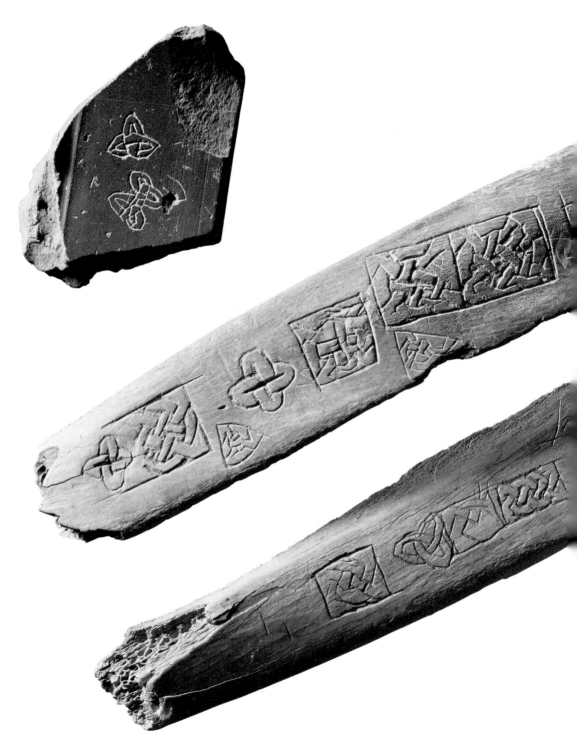

188

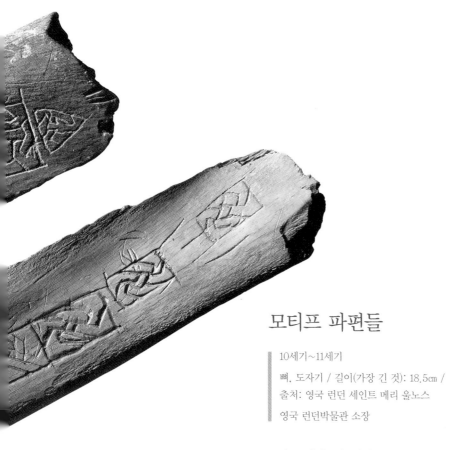

모티프 파편들

10세기~11세기

뼈, 도자기 / 길이(가장 긴 것): 18.5㎝ /

출처: 영국 런던 세인트 메리 울노스

영국 런던박물관 소장

모티프 파편들은 더러 시험용 파편들로 불리는데, 더블린,
런던, 그리고 요크 같은 도시들에서 흔히 발견된다. 이들은
연습용 디자인이나 시험용 디자인으로 보이는 것들로 꾸며
져 있는, 아마도 금속공예 제작에 이용된 듯한 뼈, 점판암,
도자기나 나무 조각들이다. 흔히 스칸디나비아와 영국이나
아일랜드의 전통에서 가져온 예술적 요소들을 담고 있다는
점이 흥미로운데, 이는 도시 예술과 산업에 종사한 사람들의
배경에 관해 뭔가를 말해주는지도 모른다.

189

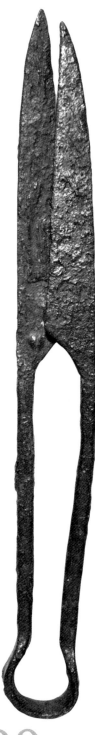

가위

9세기~11세기

철 / 길이: 약 15㎝ / 출처: 영국 요크

영국 요크 요크셔박물관 소장

바이킹 시대에 큰 가위들이 사업에서 한몫을 담당했다면,
작은 철제 가위들은 가정에서 쓰이는 표준 도구들에 속했
다. 많은 여성들이 낮 동안 쉽게 사용할 수 있도록 허리띠
에 가위를 매달아 다녔다. 그런 가위들은 바이킹 시대 주
택의 발굴터에서뿐만 아니라 여성 무덤 모임에서도 발견되
어 왔다. 철 가위들은 휴대용 숫돌을 이용해 갈 수 있었
는데, 숫돌 또한 더러 허리띠에 달아 늘어뜨리기도 했다.

가죽세공 도구

▌9세기~10세기

철 / 폭: 30cm / 출처: 영국 요크

영국 요크 요크서박물관 소장

이 초승달 모양의 쇠로 된 날은 초승달 칼로 불리는
데, 아마도 동물 가죽 표면을 무두질하는 데 쓰였을
것이다. 역사적 자료에 등장하는 증거들을 바탕으로
이런 도구들이 재료를 다듬는 칼 역할도 했으리라고
짐작할 수 있다. 수도원 환경에서는 필사본에 이용
되는 피막을 준비하는 데 이용된 것으로 여겨진다.
하지만 요크와 헤데뷔 같은 도시에서는 가죽과 모피
생산에 관련된 도구였을 가능성이 더 높다.

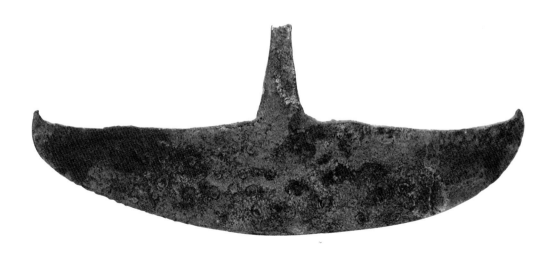

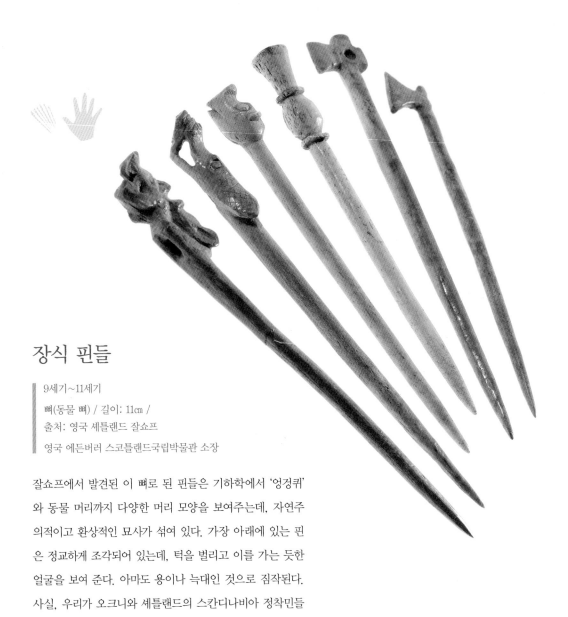

장식 핀들

9세기~11세기
뼈(동물 뼈) / 길이: 11㎝ /
출처: 영국 셰틀랜드 잘쇼프
영국 에든버러 스코틀랜드국립박물관 소장

잘쇼프에서 발견된 이 뼈로 된 핀들은 기하학에서 '엉겅퀴'
와 동물 머리까지 다양한 머리 모양을 보여주는데, 자연주
의적이고 환상적인 묘사가 섞여 있다. 가장 아래에 있는 핀
은 정교하게 조각되어 있는데, 턱을 벌리고 이를 가는 듯한
얼굴을 보여 준다. 아마도 용이나 늑대인 것으로 짐작된다.
사실, 우리가 오크니와 셰틀랜드의 스칸디나비아 정착민들
의 외양을 가장 쉽게 추론할 수 있는 것은 누가 뭐래도 이
런 핀 같은 단순한 물체들의 도안을 통해서이다. 개인적 드
레스와 장식품의 작은 꾸밈들은 신분과 지위에 관한 메시
지를 꽤 명확히 전달할 수 있었고, 어쩌면 고대 스칸디나비
아 정착민과 픽트족 원주민 사이의 관계를 이해하기 위한
열쇠를 쥐고 있는지도 모른다.

술통

9세기~11세기

목재(전나무), 철 / 높이: 210㎝ / 출처: 독일 헤데뷔

독일 하이타부 바이킹박물관 소장

이 대형 통에는 아마도 포도주를 담았을 것이
고, 헤데뷔의 최종 안식처에 도달하기 전까지
먼 거리를 여행했을 것이다. 그곳에서 이 통은
결국 한 우물의 내부로 새로운 쓰임새를 찾았
다. 따라서 이 통은 바이킹 시대 장거리 교역
의 규모를 짐작케 하며, 이런 발견물들이 비교
적 드물다는 사실은 고고학적 기록에 보존 조
건이 미치는 중요성을 보여 준다. 고고학자들
은 이것처럼 우연히 발견된 유물들에 의존하기
보다는 가장 사소한 인공물의 잔해에 초점을
맞춤으로써 접촉과 교역의 연결망을 한데 잇기
위해 열심히 노력하고 있다.

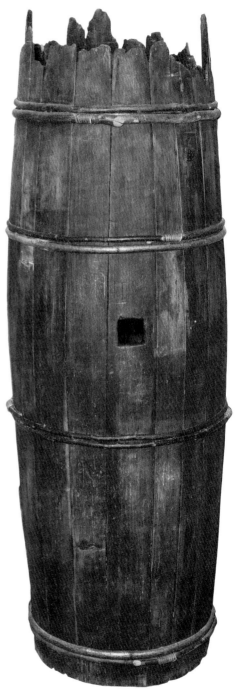

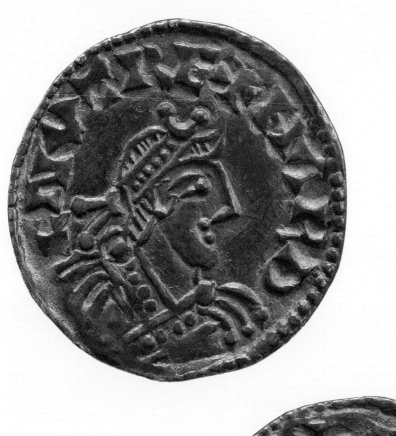
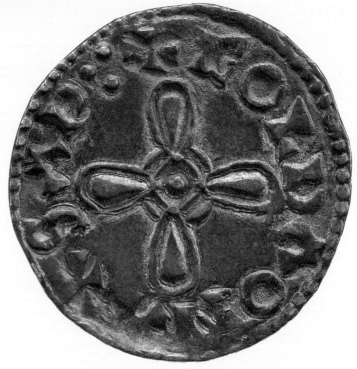

정복과 개종

11세기는 이전 세기의 강력한 성취를 등에 업고 시작되었다. 그 성취란 경제적 팽창, 아이슬란드와 그린란드의 새로운 식민지, 스칸디나비아에서 새로 등장한 도시 중심지 및 중앙집권화를 포함했다. 비록 바이킹 시대의 마지막 세기는 고착화의 시기이자 독립적이고 기독교화된 스칸디나비아 왕조가 중세 유럽 무대에 등장하는 시기였지만, 후기 바이킹 시대의 특징은 안정성이 아니었다. 그 시대는 성공의 시대였지만 또한 변화와 패배의 시대이기도 했다.

약 1000년의 아이슬란드 사가(Saga, 중세 때 북유럽에서 발달한 산문문학)에 따르면 레이프 에이릭손은 형제들과 함께 대서양을 가로질러 '빈란드'로 성공적 원정을 이끌었다. 랑스 오 메도즈라는 목적지를 빈란드로 받아들이든 그렇지 않든, 뉴펀들랜드 북쪽 맨 끝의 이 유적지는 현재 그 영웅전설을 확증할 유일한 고고학적 증거를 제공한다. 신세계는 풍부한 자원의 원천이었고 랑스 오 메도즈는 그 지역을 탐험하기 위한 기반을 제공했다. 그러나 그 유적지는 겨우 몇 년 만에 버려졌다. 스칸디나비아 탐험가들은 북아메리카에 도달했지만(탐험의 측면에서는 성공이었다) 새로운 대륙에서 영구적 발판을 얻지는 못했다.

후기 바이킹 시대는 '바이킹' 활동의 종식을 목격했다. 그러나 11세기 초 스베인 튜구스케그가 이끄는 덴마크 군대는 여전히 완전한 바이킹으로 활약하

고 있었다. 약탈하고 불지르고 앵글로색슨족에게서 공물을 요구했다. 스베인은 986년 아버지인 '푸른이빨 왕' 하랄드 고름손으로부터 왕위를 찬탈하여 덴마크의 새로운 독불장군 왕이 되었다.

바이킹들이 세기 초에 불러온 골칫거리들은 영국의 왕인 애설레드 2세가 극단적인 방법을 취하게 만들었다. 1002년, '성 브라이스의 날 대학살'로 알려진 날, 왕은 영국 내의 모든 덴마크인에게 사형 선고를 내렸다. 그럼에도 스베인은 더욱 공세를 가했고, 1013년에 이르러 영국 왕위를 차지했다. 스베인의 아들인 크누트와 손자인 하랄드와 하레크누드 또한 나중에 영국의 왕위에 오르게 된다.

크누트의 권력 승계는 북해의 더 넓은 지역에 중앙집권화의 시대를 알렸다. 크누트는 1035년에 사망할 때까지 영국과 덴마크 양국의 왕위를 차지했다. 그리고 심지어 1028년부터는 노르웨이와 스웨덴의 일부도 그의 통제하에 들어갔다. 영국 왕위는 결국 앵글로색슨족에게 돌아갔지만, 1066년 노르만 정복으로 바이킹 롤로, 노르망디 공의 증증증손자인 정복왕 윌리엄이 왕좌를 차지했다. 브로치와 승마 연장 같은 영국의 고고학적 발굴물은 이 시기 동안 패션에 푹 빠진 스칸디나비아의 강력한 영향력을 보여준다.

스칸디나비아 양식에 더해, 오스만과 다른 유럽 내륙의 문화 역시 국제 연결성의 결과로 북해 세계를 통해 모방되었다. 그러나, 바이킹 시대 최후의 주요 교역항들은 쇠락하고 있었다. 이런 변화에는 환경 변화가 한몫을 했다. 비록 핵심 촉매는 증가하는 중앙집권화와 새로운 '도시' 종교였지만, 그것은 기독교였다. 1000년 무렵, 덴마크, 스웨덴, 그리고 노르웨이 왕들은 모두 자신들을 기독교인으로 선포했다. 기독교, 도시화 그리고 중앙집권화는 손에 손을 맞잡고 스칸디나비아 전역에서 발달했다. 11세기 중반 무렵 비르카와 헤데뷔의 교역 유적지들은 새로운 중심지들에 의해 밀려났다. 비르카에 가까운 시그투나는 1060년 무렵 주교

○ 10세기 후기에서 11세기 초로 거슬러 올라가는 이 브로치는 오랫동안 오스만 왕조의 수입품으로 여겨져 왔다. 칠보 에나멜로 묘사된 성자의 흉상은 금줄세공과 낱알세공의 액자로 둘러싸여 있고, 진주 네 개가 박혀 있다. 이것은 이제 오스만왕국의 영감을 받은 앵글로색슨 물건으로 믿어진다.

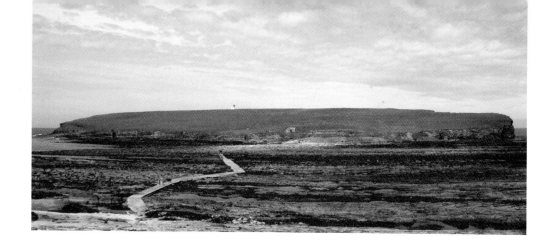

◆ 브러 오브 버세이는 오
크니 내륙 북서 해안의 섬
인데, 썰물 때면 육지와 연
결되는 이 섬은 바이킹 정
착민에게 매력적인 곳이었
다. 바이킹은 이전 픽트족
정착지를 점령해서 전통가
옥과 헛간을 지었는데, 심
지어 사우나 장소까지 지은
듯했다. 12세기에, 교회 하
나와 수도원이 그 섬에 지
어졌다.

구가 있는 왕정 중심지였고, 헤데뷔 부근 슐레스비히 항은 유틀란트 반도의 새
로 선택된 도시 중심지가 되었다. 노르웨이에서, 오슬로, 트론다임과 베르겐은
기독교와 손을 잡고 등장했다.

바이킹 시대 시작 이후로, 스코틀랜드 북부의 섬들은 바이킹의 발길을 끌었
다. 후기 바이킹 시대 무렵, 오크니의 스칸디나비아 공작령이 세워졌는데, 오크
니, 셰틀랜드, 그리고 케이스네스로 이루어졌다. 스칸디나비아인의 통제는 그
공작령 전역에서 스칸디나비아의 유산을 보장했고, 사실 오크니는 1472년 스
코틀랜드에 의해 병합될 때까지 노르웨이의 일부로 남았다. 그러는 사이, 그린
란드의 정착민들은 도전적인 환경에 적응하고 있었다. 사냥은 그들이 근근이
살아가는 데 필수적이었고, 어쩌면 그들을 북부 캐나다 툴레의 주민들과 접촉
하게 해주었는지도 모른다. 그 사실은 북극에서 발견된, 아마도 고대 스칸디나
비아에서 온 듯한 유물들이 증언한다. 그린란드의 정착지는 만만찮은 곳임이
입증되었다. 14세기 무렵, 정착지는 쇠퇴하고 있었다. 그린란드에서 마지막으로
기록된 스칸디나비아인의 행사는 1408년 치러진 결혼식이었다.

바이킹 시대의 첫 특징이었던 공격과 군사 위협은 마침내 노르만 정복 직후
더는 위협이 아니게 되었다. 이제는 기독교와 화폐 기반 경제가 중세 유럽 대
부분을 규정하는 것을 넘어 스칸디나비아 국가들까지 규정했다. 그러나 바이
킹 시대의 유산은 살아남았으니, 롤로의 노르만 후세들, 그린란드와 아이슬란
드의 정착시, 그리고 오크니의 공작령이 그것을 보여준다.

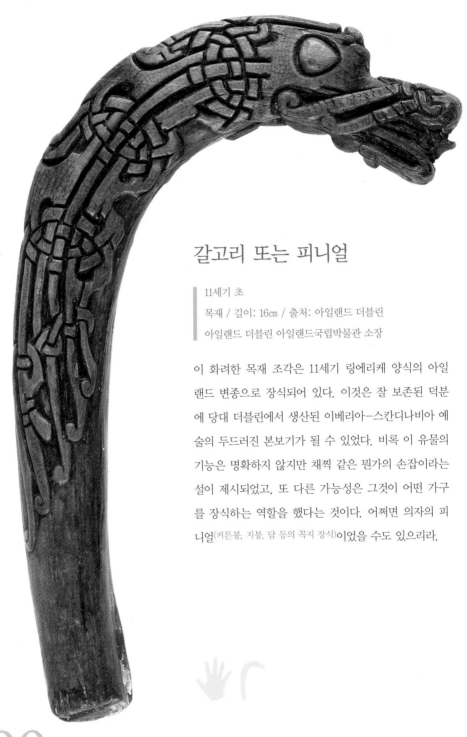

갈고리 또는 피니얼

| 11세기 초
목재 / 길이: 16㎝ / 출처: 아일랜드 더블린
| 아일랜드 더블린 아일랜드국립박물관 소장

이 화려한 목재 조각은 11세기 링에리케 양식의 아일
랜드 변종으로 장식되어 있다. 이것은 잘 보존된 덕분
에 당대 더블린에서 생산된 이베리아-스칸디나비아 예
술의 두드러진 본보기가 될 수 있었다. 비록 이 유물의
기능은 명확하지 않지만 채찍 같은 뭔가의 손잡이라는
설이 제시되었고, 또 다른 가능성은 그것이 어떤 가구
를 장식하는 역할을 했다는 것이다. 어쩌면 의자의 피
니얼(커튼봉, 지붕, 담 등의 꼭지 장식)이었을 수도 있으리라.

개인용 칼

10세기~11세기

뼈, 철 / 길이: 약 15㎝ / 출처: 영국 요크

영국 요크 요크셔박물관 소장

이것은 매우 전형적인 다용도 외날 칼이다. 날은 좀
더 전문적인 색슨 단검(242쪽을 볼 것)에 비하면 꽤나
짧은 편이지만, 형태에는 어느 정도 유사점이 있다.
그런 칼들은 정착지 발굴 과정에서 꽤나 정기적으로
출토되며, 심지어 내부 장식이 덜 갖춰진 무덤에서도
드물지 않게 발견된다. 이는 칼이 흔한 개인 장비의
하나였음을 짐작케 하는데, 아마도 그들은 대장장이
들과 뼈 세공인들에 의해 대량으로 생산되었을 것이
다.

유제품 따르개

10세기 후반~12세기
목재(오크나무) / 길이: 49cm / 출처: 스웨덴 룬드
스웨덴 룬드 쿨투렌박물관 소장

테두리가 높고 따르는 용도의 주둥이가 달린 이 오크나무 쟁반을 보면 틀림없이 음식 준비에서 어떤 역할을 했으리라고 추측할 수 있을 것이다. 사실, 매우 비슷한 물체들을 바탕으로 유추하면 이것은 치즈 만드는 데 이용된 '따르개'로 해석할 수 있다. 발효 과정을 거쳐 응유와 유장을 분리한 후, 유장을 따라내고 남은 응유를 압착해 숙성시키면 치즈가 된다. 이 쟁반은 아마도 따라버리는 유장을 모으는 데 이용되었을 것이다.

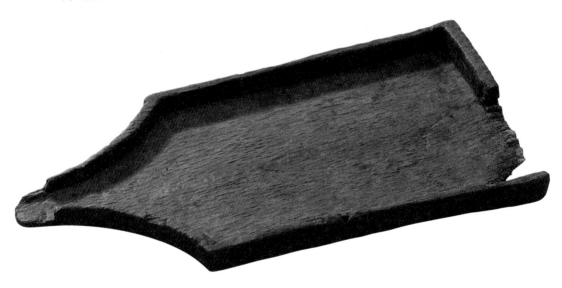

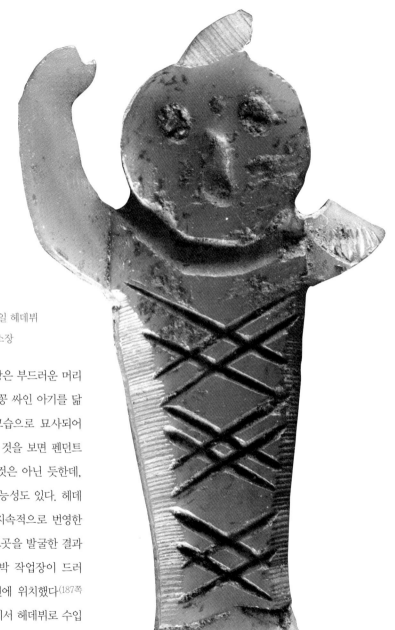

호박 '아기' 조상

9세기~11세기
호박 / 길이: 2.4㎝ / 출처: 독일 헤데뷔
독일 하이타부 바이킹박물관 소장

호박으로 조각된 이 작은 조상은 부드러운 머리
카락이 한 줌 나고 담요에 꽁꽁 싸인 아기를 닮
았다. 아기는 팔을 흔드는 모습으로 묘사되어
있다. 구멍이 뚫려 있지 않은 것을 보면 펜던트
로 착용하기 위해 만들어진 것은 아닌 듯한데,
어쩌면 일종의 부적이었을 가능성도 있다. 헤데
뷔는 후기 바이킹 시대까지 지속적으로 번영한
공예와 교역의 중심지였고, 그곳을 발굴한 결과
바이킹 세계에서 가장 큰 호박 작업장이 드러
났다. 둘째로 큰 것은 더블린에 위치했다(187쪽
을 볼 것). 호박 원석은 발트해에서 헤데뷔로 수입
되어, 그곳에서 다양한 구슬들, 펜던트들과 조
상들로 만들어졌다.

팬파이프

10세기
목재(회양목) / 길이: 9.7㎝ /
출처: 영국 요크 코퍼게이트
영국 요크 요르빅바이킹센터 소장

요크의 코퍼게이트는 침수 지형 덕분에 뼈와 가죽이 흔치 않
게 잘 보존되었을 뿐만 아니라 다수의 목재 유물들이 발굴
되기도 했다. 아마도 그 중 가장 특별한 유물은 이 피리 또는
팬파이프(길고 짧은 파이프를 길이 순으로 늘어놓은 악기)일 것이다. 코
퍼게이트의 한 구덩이에서 발견된 이것은 회양목 한 토막으로
만들어진 몸체에 제각각 길이가 다른 파이프가 뚫려 있으며
매달기 위한 구멍도 나 있는데, 아마 목이나 허리띠에 걸고
다녔을 듯하다. 파이프 주인의 삶에 음악이 어떤 역할을 했을
지 우리로서는 알 수 없지만, 그런 물품들이 당시 흔한 소유
물은 아니었다.

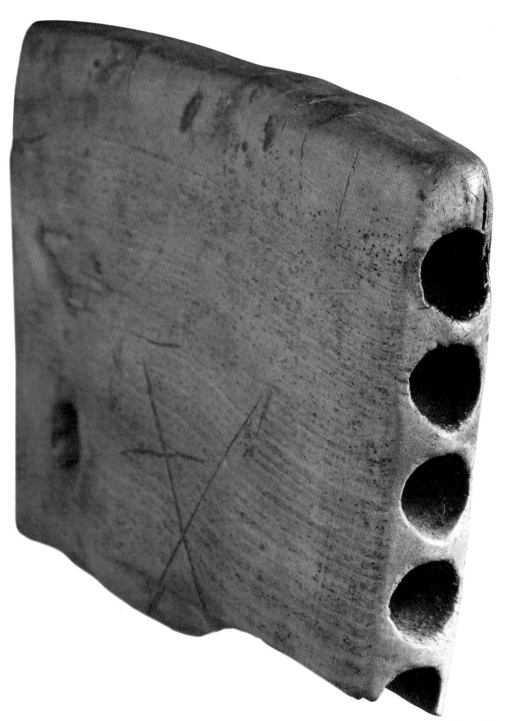

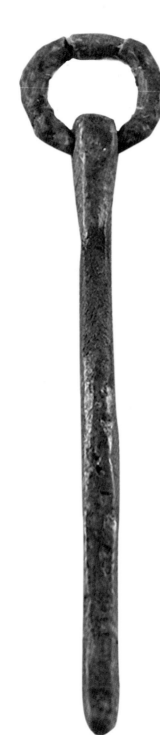

반지 달린 핀

약 1000년
구리 합금 / 길이: 10㎝ / 출처: 캐나다 랑스 오 메도즈
캐나다 뉴펀들랜드 파크스 캐나다 랑스 오 메도즈 소장

남녀 모두가 망토를 잡아매는 데 이용했던 고리 달린 핀들은
이베리아–스칸디나비아 특유의 옷 장식품이었다. 이 핀은 캐
나다 뉴펀들랜드 북쪽 끝의 랑스 오 메도즈에서 발견되었는
데, 이는 11세기 유적지를 스칸디나비아 출신 유럽인들이 점령
했음을 입증하는 가장 강력한 증거다. 이것은 아일랜드나 서
부 영국에서 제조되었을 가능성이 가장 높다.
랑스 오 메도즈는 현재 북아메리카에서 유일하게 스칸디나비
아인들이 점유했던 유적지로 알려져 있다. 그 원정대는 그 유
적지를 버리고 갈 때 뒤에 거의 아무것도 남기지 않았다. 고고
학자들이 발견한 소수의 개인적 물품들은 의도치 않은 분실
물들이었다. 예컨대 이 핀은 대장간 구덩이에서 발견되었는데,
아마도 대장장이가 작업 중에 잃어버렸을 것이다.

가락고동

약 1000년

동석 / 직경: 3.3cm / 무게: 16.9g /
출처: 캐나다 랑스 오 메도즈
캐나다 뉴펀들랜드 파크스 캐나다
랑스 오 메도즈 소장

스칸디나비아 여행자들이 랑스 오 메도즈 유적지를 점유했었다는 또
다른 증거는 이 가락고동인데, 이것은 11세기 초 그린란드에서 사용된
납작한 구형 고동과 매우 비슷하다. 바이킹 시대 당시, 손으로 드는 소
형 가락은 실을 잣는 데 이용되었고, 가락고동은 플라이휠 역할을 했
다. 이 가락고동은 동석으로 만든 오래된 요리용 솥을 재활용해 급조
한 것이었다. 밑부분의 검댕은 바다표범 기름의 잔여물일 수도 있다.
그 유적지에서 함께 발견된 뼈 바늘과 더불어, 이 물품은 종종 여성들
의 북아메리카 원정에 동반했다는 증거로 거론된다.

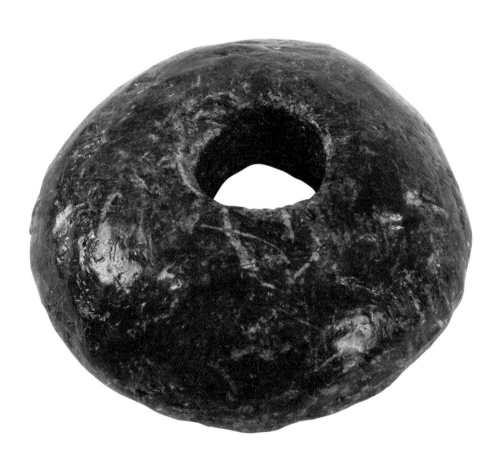

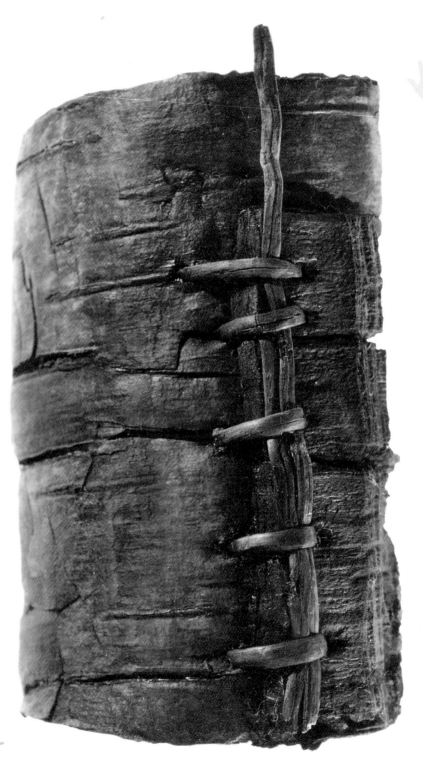

206

자작나무 껍질 용기

약 1000년
흰자작나무. 가문비나무 /
높이: 8.5㎝ / 직경: 5㎝ /
출처: 캐나다 랑스 오 메도즈
캐나다 뉴펀들랜드 파크스 캐나다
랑스 오 메도즈 소장

이 잘 보존된 컵은 자작나무와 질긴 가문비나무 뿌리를 원통형으로 한데 꿰매서 만들어졌다. 그것은 랑스 오 메도즈의 저택들과 관련된 목공예 유적지에 버려진 다른 물품과 함께 토탄 늪에서 발견되었다. 자작나무 껍질로 만들어 물이 새지 않는 그릇은 스칸디나비아 세계의 다른 지역에서도 만들어졌지만, 자작나무는 뉴펀들랜드에서 쉽게 구할 수 있는 나무이므로 이 유물은 아마도 현지에서 만들어졌을 것이다. 그러나 그 늪에 보존된 다른 물품들은 스코틀랜드 소나무로 만들어졌는데, 아마도 유럽에서 탐험가들이 가져온 듯하다. 컵은 바닥이 없는데, 어쩌면 그 때문에 버려졌는지도 모른다.

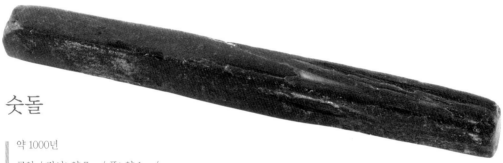

숫돌

약 1000년
규암 / 길이: 약 7㎝ / 폭: 약 1㎝ /
출처: 캐나다 랑스 오 메도즈
캐나다 뉴펀들랜드 파크스 캐나다
랑스 오 메도즈 소장

이 숫돌은 크기가 작은 것으로 미루어 바늘과 주머니에 들어갈 만한 가위 같은 물건들을 날카롭게 만드는 용도였으리라고 짐작해 볼 수 있다. 그것은 랑스 오 메도즈의 대저택인 '하우스 F'의 남향실 바닥에 매장된 채로 발견되었고, 가락고동(205쪽을 볼 것)은 그 바로 바깥에서 발견되었다. 이 숫돌과 가락고동 및 뼈 바늘은 그 유적지에 여성이 존재했음을 알려주는 증거다. 숫돌은 크기가 작고 매달기 위한 구멍이 없으니, 아마도 어두운 방에서 잃어버리기 십상이었을 것이다.

게임용 주사위

11세기
동물 뼈(고래뼈) / 가장 큰 주사위 폭: 3㎝ / 출처: 영국 요크
영국 요크 요르빅바이킹센터 소장

비록 게임 말들(19쪽을 볼 것)과 게임판(110쪽과 214쪽을 볼 것)이 바이킹 시대 내내 발견되긴 하지만 게임 주사위는 실제로 10세기 말 이전에는 쉽게 볼 수 없었다. 이는 흐네파타플(전략 보드게임) 같은 게임들이 주사위 없이 진행되었기 때문이다. 새로운 보드게임이 지중해와 그 너머에서 도래하면서 모든 것이 바뀌었다. 이런 예시들은 뼈(사진의 더 작은 주사위)와 바다코끼리 상아(커다랗고 불에 탄 주사위)로 만들어졌다. 이 주사위들이 약간 직사각형인 것은 당시에는 전형적이었다. 로마 주사위의 좀 더 일반적인 정육면체 모양은 그로부터 한참 후인 중세에 가서야 등장하게 된다.

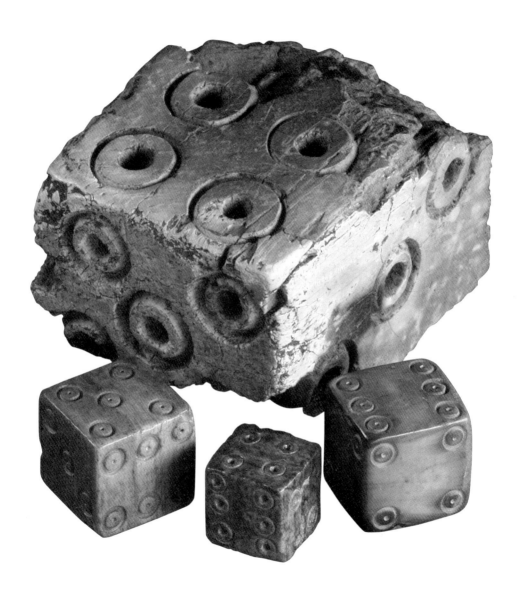

209

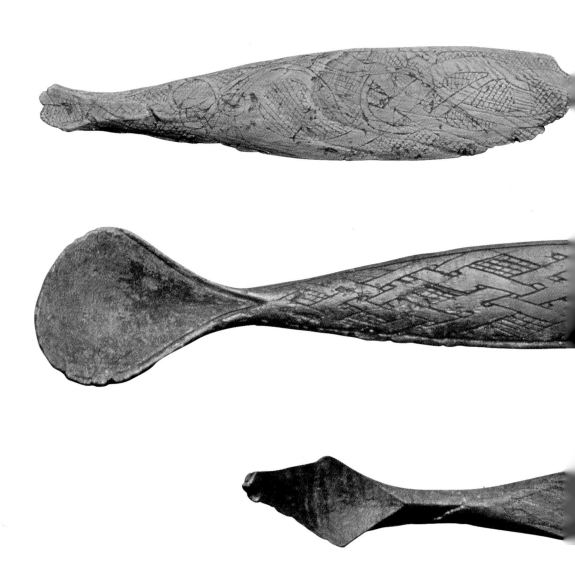

210

숟가락

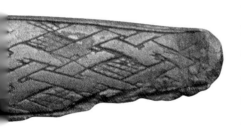

10세기~11세기

목재 / 맨 아래 숟가락 길이: 18.6㎝ / 출처: 노르웨이 트론다임

노르웨이 트론다임 노르웨이과학기술대학박물관 소장

이 목재 숟가락은 노르웨이의 도시인 트론다임에서 발견되었다. 뿔이나 목재로 된 숟가락은 바이킹 시대 내내 흔한 도구였고, 식사뿐만이 아니라 음식을 떠 담는 데도 이용되었을 것이다. 바이킹 시대에 조각으로 장식된 손잡이를 가진 숟가락 역시 흔했고, 사진의 예시에서 볼 수 있는 장식은 다양한 감상을 불러일으킨다. 중앙에 있는 숟가락의 엮어 짜인 기하학적 무늬는 9세기와 10세기 빗(93쪽을 볼 것)에서 본 디자인을 떠올리게 하며, 또한 더 나중의 사미인의 숟가락들에서도 반복되는데, 아마도 고대 스칸디나비아와 사미인 사이의 접촉 및 사상 교류를 보여주는 듯하다. 사진에 보이는 다른 예시들은 더 많은 물결 무늬 디자인을 가지고 있는데, 이 양식은 바이킹 시대 말기의 것일 가능성이 높다. 맨 아래의 숟가락은 확실히 11세기 중반의 것으로 여겨지는 유적지에서 발견되었다.

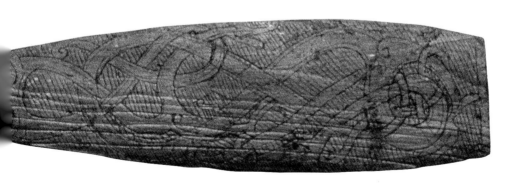

그릇

9세기~11세기

동석, 철 / 직경: 26cm /
출처: 노르웨이 흐옐멜란드 쉬르크후스
노르웨이 스타방에르, 고고학박물관 소장

오늘날 도자기는 음식 준비 및 대접의 근본 요소로 여겨진다. 하지만 바이킹 시대 노르웨이에는 도자기 산업이 존재하지 않았다. 그 대신, 그릇들과 요리 장비는 동석으로 알려진 부드러운, 활석이 풍부한 바위를 조각해 만들었다. 동석은 도자기보다 열등한 대안이 전혀 아니었다. 동석은 고온 전도성 같은 아주 중요한 자질을 가지고 있어 북대서양의 새로운 식민지로 옮겨진 원료 문화에서 중요한 부분을 담당했던 듯하다. 심지어 잘 발달된 도자기 산업이 존재했던 영국 북부의 정착지에서도 (소량으로) 발견된 바 있다.

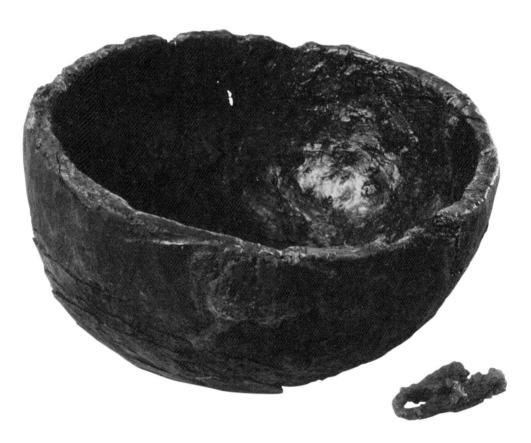

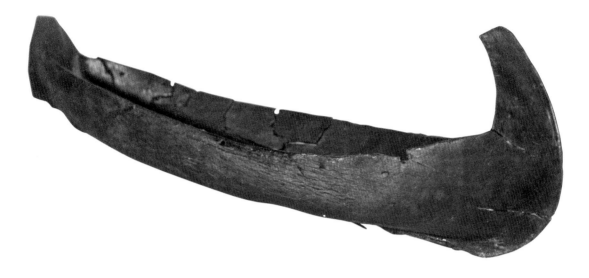

장난감 배

12세기

목재 / 길이: 37㎝ / 출처: 아일랜드 더블린

아일랜드 더블린 아일랜드국립박물관 소장

검 그리고 동물들과 마찬가지로, 나무로 만든 작은 모형 배들은 보존만 잘 되면 어렵잖게 발견된다. 그들의 정착 유적지에서, 심지어 구덩이나 우물에 빠뜨린 유실물로도 자주 발견되므로, 제의적이거나 부적 같은 물품은 아니었던 것 같다. 그보다는 장난감으로 이용된 듯 보인다. 그렇다 보니, 이들은 바이킹과 중세 아동의 세계를 들여다보게 해 준다. 우리는 중세 어린이들이 때 이르게 어른이 되어 밭으로, 작업장으로, 심지어 바이킹선으로 보내졌다고 생각하기 십상이다. 그러나 이 작은 장난감은 놀이 시간도 있었음을 명확히 알려준다.

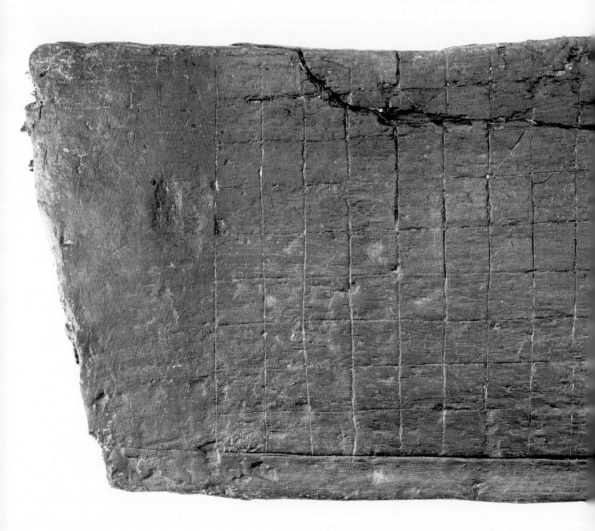

214

게임판

10세기~11세기

목재 / 길이: 45㎝ / 폭: 21.2㎝
깊이: 1.8㎝ / 출처: 아일랜드 더블린
아일랜드 더블린 아일랜드국립박물관
소장

바이킹 시대 도시에서는 사람들이 보드게임을 하는 광경을 매우 흔히 볼 수 있었지만, 보존상의 문제로 게임말에 비해 게임판은 드물게 발견되고 있다. 그럼에도 더블린에서는 발린데리의 유물(110쪽을 볼 것)을 포함해 꽤 많은 게임판들이 발견되었는데, 아마 제작 역시 그곳에서 이루어졌을 것이다. 게임판은 고도의 예술적 성취를 보여주지는 않는데, 사진의 예시처럼 배의 목재에 대충 금을 그어 만든, 임시방편적인 제작 방식을 보여 준다.

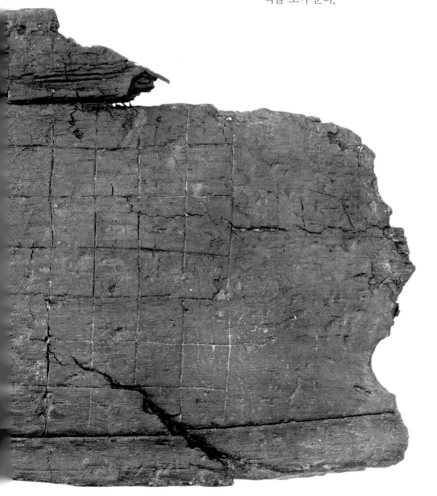

215

가내 도구들

11세기~14세기

목재, 뿔, 철 / 숟가락 상자 길이: 31cm / 출처: 그린란드 서부 정착지의 다양한 유적지

덴마크 코펜하겐 덴마크국립박물관 소장

그린란드 서부 정착지의 스칸디나비아인 농장 건물들을 발굴하는 과정에서 발견된 이 물품들은 북대서양 식민지에서 이루어진 매일의 일상적 활동들을 짐작하게 해준다. 양동이, 그릇, 그리고 숟가락들은 당연히 바이킹 시대와 중세 시대에 두루 이용되었지만, 흔히 목재, 뼈, 그리고 뿔 같은 유기적 원료들로 만들어진 탓에 늘 잘 보존되지는 않았다. 그린란드의 스칸디나비아인 정착지의 공예품, 음식 잔해 및 환경을 폭넓게 연구한 결과 그곳에 이 신세계의 환경요소들에 맞서 생존하려고 분투하던 복잡하고 세련된 사회가 존재했음이 밝혀졌다. 15세기 중반 무렵 정착지는 버려졌지만, 이 종말이 불가피한 것은 아니었다. 예전에는 기후 변화, 지속 불가능한 농경 또는 신세계의 삶에 적응하지 못한 결과로 설명되었지만, 변화하는 사회적, 정치적, 경제적 그리고 환경적 요인의 조합이 비교적 작고 고립된 식민지에서의 생활에는 의심할 바 없이 너무 큰 부담이었으리라.

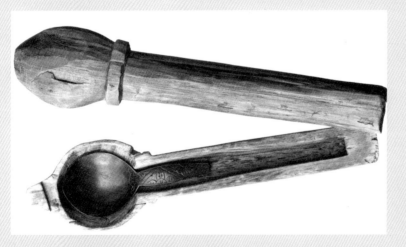

⊙ 여기서 특히 흥미로운 점은 화려한 뿔 숟가락인데, 그것을 보관하는 용도였음이 분명한 목재 케이스와 함께 발견되었다(중앙 오른쪽). 소농의 매일 일상에서 쓰이는 식기가 아니었을 이것은 중세 그린란드의 노골적인 사회적 전시에 관해 말해준다.

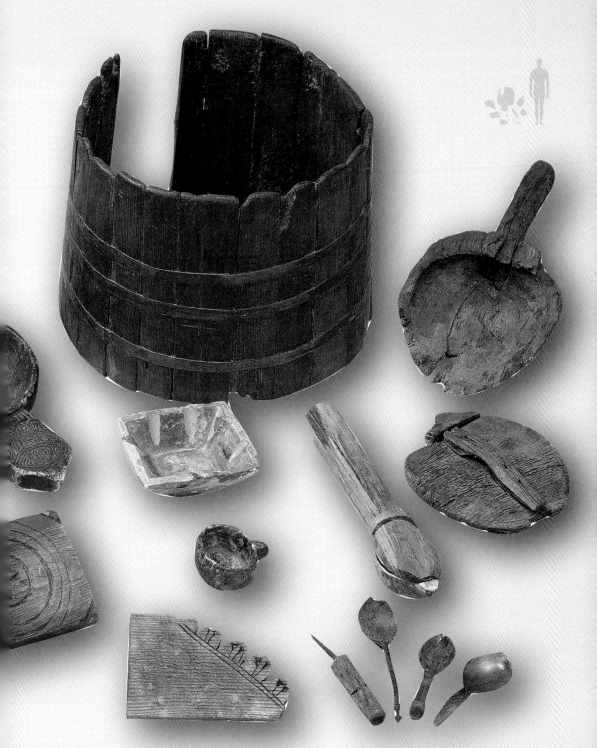

룬문자가 새겨진 돌

약 1000년

돌(화강암) / 높이: 160㎝ / 출처: 덴마크 오르후스

덴마크 오르후스 모에스가르드박물관 소장

이것은 덴마크 오르후스의 주변지역에서 발견된 룬문자가 새겨진 다수의 돌들 중 하나이다. 이 예시에 새겨진 정교한 가면은 독특하지는 않지만, 확실히 다른 더 단순한 돌들과는 구분이 된다. 흔히, 룬문자가 새겨진 돌의 명문들은 친구, 가족, 또는 (이 경우처럼) 재정적 파트너의 죽음을 기린다. '군눌프르와 아우드가우트르와 아슬라크르와 롤프르가 풀을 기리고자 이 돌을 세웠다. 풀은 그들의 아군으로 왕들의 싸움에서 죽었다.' 이 글은 어떤 특정한 전투와 관련이 있는 것이 분명하다. 아마도 그 글이 쓰인 당시에는 더 아무런 설명이 필요하지 않을 만큼 명확한 내용이었을 것이다.

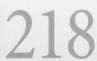

219

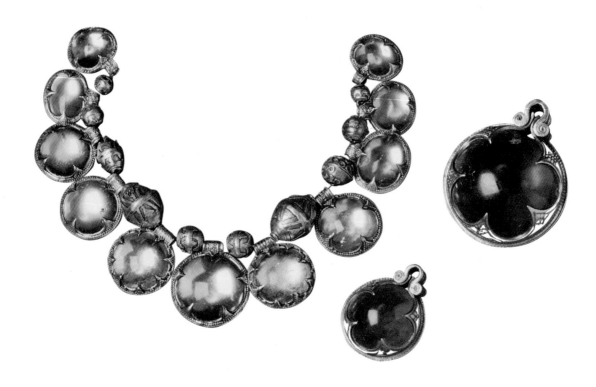

목걸이

11세기
은, 수정 / 수정구슬 평균 직경: 3㎝ /
출처: 스웨덴 고틀란드 릴라 로네
스웨덴 스톡홀름 스웨덴역사박물관 소장

스웨덴 고틀란드 섬의 릴라 로네 유물 더미에서, 고고학자들은 은에 세팅된 수정과 은구슬들로 만들어진 인상적인 슬라브 양식 목걸이를 발견했다. 이 둥근 수정구슬은 앞쪽이 낱알세공으로 장식되고, 매달기 위한 은 고리에는 인장 도안이 있다. 이와 같은 형태의 세팅은 슬라브(서부 러시아)에서 온 방식이 고틀란드 인장 사용 방식과 결합한 결과이다. 따라서 수정구슬들이 러시아에서 만들어져 고틀란드로 수입되었는지, 아니면 슬라브의 낱알세공 방식으로부터 영향을 받아 지역에서 자체적으로 생산되었는지는 판단하기 어렵다. 은구슬의 생산은 서부 러시아나 폴란드에서 더 명확히 이루어졌으므로, 그 유물 더미는 문화적 접촉을 짐작케 한다.

토르 조상

약 1000년
구리 합금 / 높이: 7㎝ / 출처: 아이슬란드 아이알란드
아이슬란드 레이캬비크 아이슬란드국립박물관 소장

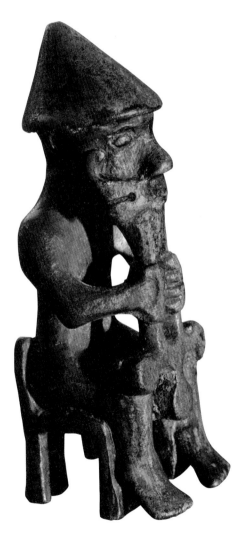

구리 합금으로 주조된 이 인물은 눈에 띄는 뾰족한 모자 또는 투구를 쓴 채 의자에 똑바로 앉아 있으며 정교한 수염을 기르고 있다. 뾰족한 수염을 움켜쥐고 있는데, 수염은 남자의 손 아래에서 세 갈래로 나뉜 물체로 변한다. 이것은 흔히 망치로 해석되고, 남자는 토르로 여겨진다. 토르는 폭풍과 연관되는 고대 스칸디나비아의 신으로, 거대한 망치 묠니르를 휘두르는 것이 특징이다(73쪽과 134쪽을 볼 것). 그러나 한편으로는 영광 속에 앉아서 십자가를 들고 있는 그리스도로 볼 수도 있는데, 그 양식은 제작 시기가 기독교로의 개종 이후임을 짐작케 한다. 인물상의 기능 또한 불분명하다. 종교적 아이콘인가, 아니면 게임말인가? 이런 모든 이유들 때문에, 이 유물은 스칸디나비아 예술의 적잖은 모호성을 보여 주는 예시이다.

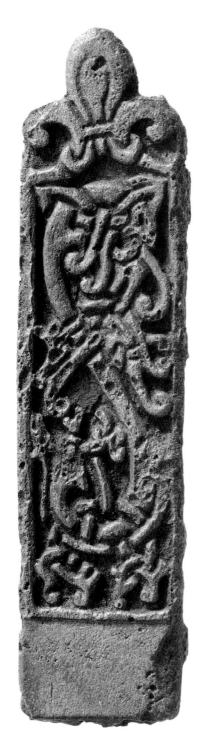

명판

11세기

구리 합금 / 길이: 10.6㎝ /
출처: 영국 런던 해머스미스

영국 런던 대영박물관 소장

런던 템스강에서 발견된 이 구리 합금 명판의 기능은
아직 밝혀지지 않았지만, 그 장식은 뚜렷하게 11세기
스칸디나비아의 것이다. 그 명판의 형태와 양식은 신발
끈 같은 것의 끝부분에 다는 쇠붙이를 떠올리게 하지
만, 뭔가가 부착되었던 흔적은 전혀 남아 있지 않다. 다
른 물체에 도장을 찍는 주사위로 이용되었으리라는 설
이 제시된 바 있다. 특히 흥미로운 점은 부조로 새겨진
잎사귀와 동물 디자인인데, 그것은 링에리케와 우르네
스라는, 후기 바이킹 시대 양식 두 가지를 하나로 조합
한 것이다. 명판 뒷면에는 아무런 장식도 없다.

내비침세공 브로치

11세기~12세기

은 / 높이: 4㎝ /

출처: 아이슬란드 트뢰들라스코귀르

아이슬란드 레이캬비크 아이슬란드

국립박물관 소장

내비침세공 방식으로 만들어진 이 작은 은 브로치는 망토를 여미는 데 쓰였으며, 아이슬란드의 한 버려진 농장에서 발견되었다. 입을 벌리고 고개를 숙인 채 몸을 구불구불하게 꼰, 양식화된 야수의 모습을 하고 있다. 두 뱀이 그 동물을 감싸고 뒤엉켜 있지만, 동물들은 다른 우르네스 양식 작품들에서 흔히 표현되는 바와는 달리 서로를 물지 않는다. 주요한 동물은 단순히 펀치 마크들로만 장식되어 있다. 비록 핀은 이제 없어졌지만, 뒷면에는 여전히 부착용 판과 매달기 위한 고리가 남아 있다. 12세기까지 이와 비슷한 브로치들이 스웨덴 룬드에서 제작되고 있었다.

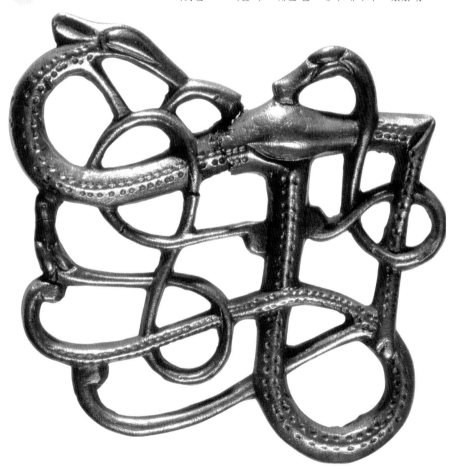

캄민 장식함

약 1000년

목재, 뼈(엘크 뿔), 구리 합금 /
길이: 63cm / 폭: 33cm / 높이: 26cm /
출처: 폴란드 캄민

파괴되어 덴마크 코펜하겐 덴마크
국립박물관에서 다시 제작됨

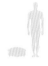

남부 스칸디나비아에서 제작된 캄민 장식함은 코르둘라 성인의 유해를 담은 정교한 성물함이었다. 그것은 목재 바탕에 엘크 뿔 패널을 씌우고 금박을 입혀 만들어졌다. 패널들은 정교한 마멘 양식 모티프로 장식되었는데, 그것은 서로의 넝쿨 같은 꼬리와 털을 엉키고 있는 동물들을 묘사했고, 금박 죔쇠와 틀은 동물 머리들로 장식되었다. 함의 전체 형태는 종종 바이킹의 전통가옥 구조에 비교되었는데, 아마도 성스러운 유물을 담는 '집'이라는 상징적 의미를 내포한 듯하다. 이 섬세한 덴마크 작품은 아마도 선물용으로 발주되었을 테고, 비록 제2차 세계 대전 당시 이것을 소장하고 있던 캄민의 성요한 성당 화재로 소실되었지만 다수의 고품질 재제작본들이 그 모습을 상세히 보존하고 있다.

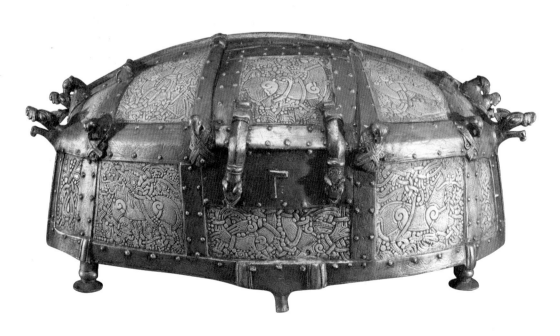

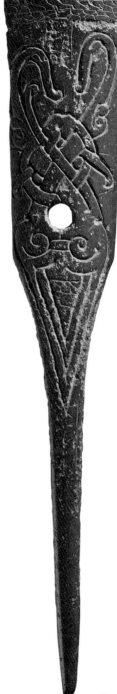

링에리케 뼈 핀

■ 11세기
■ 뼈(동물 뼈) / 길이: 16.9㎝ / 출처: 영국 런던 템스강
■ 영국 런던 대영박물관 소장

이 긴 핀은 1837년에 런던 템스강에서 발견되었다. 이런 핀들은 옷을 잡아매는 데 이용되었으며, 중앙의 구멍에 실을 집어넣은 후 핀의 다른 쪽 끝으로 감아서 풀어지지 않게 했다. 뼈는 시대를 막론하고 드레스 핀을 만드는 재료로 쓰였기 때문에 이것이 발견된 지점은 그 제작 시대를 정확히 추정하는 데 도움이 되지 않았다. 그러나 이 유물은 표준적 드레스 핀보다 좀 더 정교하게 만들어졌는데, 바이킹 시대 공예물임을 확신할 수 있는 것은 그 링에리케 양식 덕분이다.

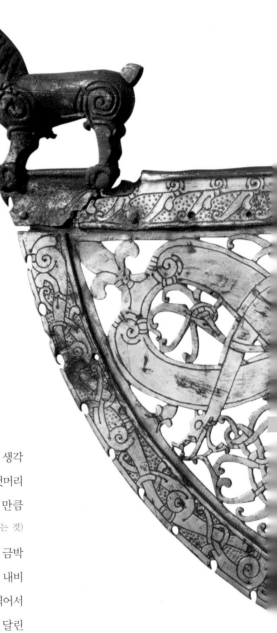

풍향계

11세기

구리 / 구리 합금, 금박, 길이: 38cm

출처: 스웨덴 쇠데랄라

스웨덴 스톡홀름 스웨덴역사박물관 소장

오늘날의 우리는 풍향계를 교회 첨탑의 장식물로 생각
하지만 바이킹 시대에 그들은 아마도 바이킹선 뱃머리
에 고정하는 용도였을 것이다. 비록 믿을 수 없을 만큼
장식적이지만, 그들의 목적(바람의 힘과 방향을 표시하는 것)
은 해양에서 어마어마한 실용적 중요성을 지녔다. 금박
구리 또는 청동으로 만들어진 쇠데랄라 풍향계는 내비
침세공 방식으로 이루어진 복잡한 수형 장식과 엮어서
짠 모습을 보여주며, 머리에는 뭔지 모를 네 다리 달린
동물이 서 있다. 노르웨이 헤겐에서 이전에 발견된 다
른 예시들과 더불어, 이 풍향계는 장식적인 동시에 기
능적인 소수의 물품들 중 하나다.

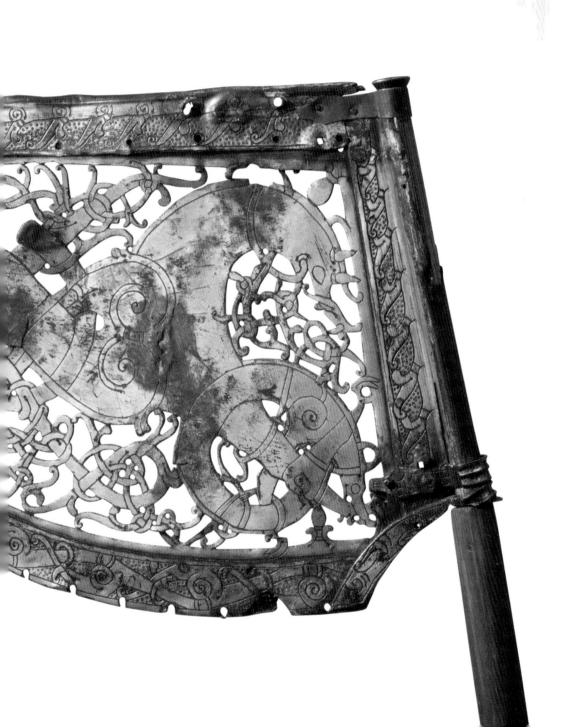

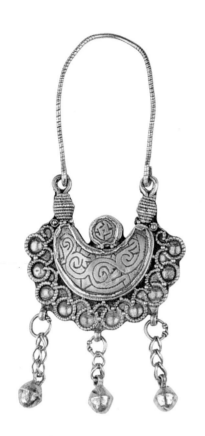
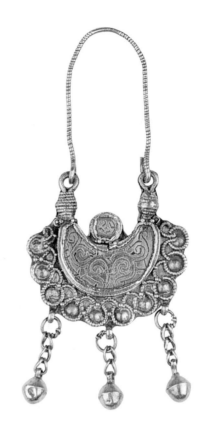

귀고리

12세기

은 / 길이: 9cm / 출처: 스웨덴 윌란드

스웨덴 스톡홀름 스웨덴역사박물관 소장

적어도 스칸디나비아의 무덤들과 정착지의 출토물들이 말해주는 바에 따르면, 귀고리는 바이킹 의상에서 중요한 부분이 아니었던 듯하다. 그러나 스칸디나비아인들은 여행 도중에 확실히 그런 보석 물품을 착용하는 사람들과 접촉했을 것이다. 귀고리는 예컨대 남부 유럽과 러시아에서 더 흔히 발견되었다. 이 귀고리는 바이킹 시대 말 직후로 거슬러 올라가 주화들을 포함한 은 유물 더미에서 발견되었다. 여기서 이것들이 스칸디나비아인들의 손으로 넘어갔음을 짐작케 한다. 그러나, 스칸디나비아 여성들이 귀고리를 일반적으로 받아들였는지, 아니면 귀고리가 어떤 다른 목적으로 쓰이게 되었는지는 명확지 않다.

동물 머리 브로치

11세기

구리 합금 / 길이: 5.7㎝ / 출처: 스웨덴 고틀란드

미국 뉴욕 메트로폴리탄미술관 소장

이 브로치는 더 초기의 고틀란드 브로치(32쪽을 볼 것)가
자연주의적인 동물 양식으로 발달된 결과물이다. 수십
년에 걸친 예술적 진보에 따라 표면 장식의 밀도가 증
가했다. 이 예시의 특징은 단순한 크로스해치 장식인
데, 아마도 9세기 말엽 크게 유명해진 '움켜쥔 야수' 양
식(43쪽을 볼 것)을 낮은 수준으로 모방한 듯하다.

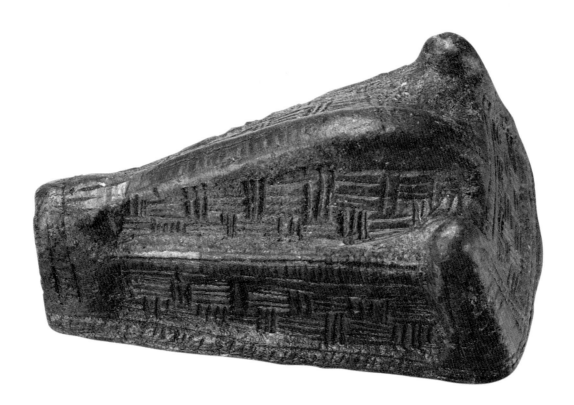

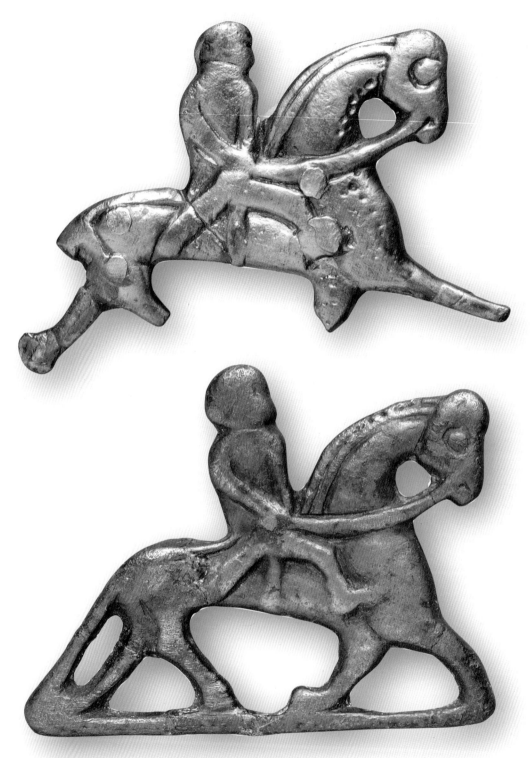

230

말과 기수 부적

10세기~11세기
은 / 길이: (위) 3.1㎝, (아래) 3.3㎝ /
출처: 스웨덴 비르카
스웨덴 스톡홀름 스웨덴역사박물관 소장

거의 동일한 이 두 개의 은 부적은 말 등에 탄 남자를 묘사한
다. 이 모티프가 스칸디나비아 신화에서 빛과 기쁨의 신인 발두
르를 상징한다는 설이 제시된 바 있다. 발두르의 비극적 죽음의
이야기(로키에게 속아 넘어간 남동생의 손에 죽었다는)는 고대 스칸디나비
아 신화에서 가장 인기 있는 이야기다. 발두르의 장례식에서 그
의 말은 주인과 함께 장작더미에 올라 화장되었다. 이 부적들이
그 신을 묘사할 의도로 만들어졌든 그렇지 않든, 승마 장비의
묘사는 고고학적 정보를 제공한다. 마구와 안장 끈을 명확히
알아볼 수 있다. 말은 상류층 전사들과 관련되어 있으며, 전장
에서 전사와 말은 모두 군장을 갖추었다. 이는 드물지 않게 부
와 귀족성을 전시하는 역할을 했다.

232

등자 끈 고정쇠

▌11세기

구리 합금 / 길이: 5.2cm /
출처: 영국 피터버러

영국 런던 대영박물관 소장

등자 끈에 달기 위한 주물 구리 합금 고정쇠는 스칸디나비아인이 점령한 11세기 영국 전역에서 흔히 볼 수 있었다. 그들은 기능적인 동시에 장식적이었고, 승마용 등자를 매다는 가죽 끈을 강화하고 보호하고 장식할 목적으로 디자인되었다. 고정쇠에 뚫린 세 구멍(꼭대기에 하나, 바닥에 두 개)은 그것을 제 자리에 잡아맬 수 있게 해 주었다. 그 장식은 우르네스 양식의 특징이다. 스칸디나비아에서 기원한 이것은 영국에서 유행했고 두루 사용되었으며, '앵글로–스칸디나비아' 양식으로 변형되었다. 이런 고정쇠들은 스칸디나비아 양식과 관련된 특정한 귀족 승마 집단의 존재를 말해주는 듯하다.

바이킹 군주의 조각

▌10세기 말~11세기

뼈(엘크 뿔) / 길이: 22cm / 머리 높이: 4cm / 출처: 스웨덴 시그투나

스웨덴 시그투나박물관 소장

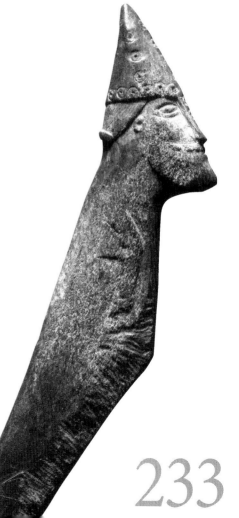

엘크 사슴뿔을 깎아 만든 이 길쭉한 조각품의 기능은 밝혀지지 않았다. 어쩌면 가구와 관련되거나 아니면 어떤 건축 요소일 수도 있다. 조각 작업은 섬세하게 이루어졌다. 11세기 시그투나의 누군가가 장식적 엘크 뿔 머리빗을 대량으로 생산하고 있었다고 생각해도 아마 그리 놀라운 일은 아닐 것이다. 이것이 동일한 작업장의 산물일 가능성도 존재한다. 어떤 경우든, 그 조각의 독특한 끝부분은 투구 쓴 머리를 3차원으로 관찰하고 묘사했다는 점 때문에 유명한데, 응당 그럴 만하다. 세심하게 조각된 조상의 머리와 턱수염은 어쩌면 당시 진짜 유행했던 외양을 반영하는지도 모른다. 그 결과, 이 조상은 바이킹 시대 말 귀족 남성의 외양에 대한, 또는 적어도 그들이 남들에게 보이고 싶어 하는 방식에 대한 통찰을 약간이나마 제공한다.

233

은 그릇

약 1050년

은 / 높이: 6.1cm / 직경: 16.5cm /
출처: 스웨덴 고틀란드 릴라 발라

스웨덴 스톡홀름 스웨덴역사박물관
소장

망치로 두들겨 만든 이 탁월한 은 그릇은 고틀란드 섬에 있는 릴라
발라에서 발견된 유물 더미의 일부였다. 그것의 장식은 스칸디나비
아 우르네스 양식 예술 모티프의 초기 형태를 보여준다. 디자인은 외
향적인 링에리케 양식과 내향적인 우르네스 양식 사이에 자리잡고
있는데, 후자는 11세기까지 인기를 누렸다. 서로서로 연결된 여덟 마
리 동물이 금박 입힌 테두리를 둘러싸고 정교한 사슬을 형성한다.
그릇 몸체는 32개의 통일된 골로 장식되어 있다. 이 골들은 작은 금
속세공용 망치를 이용해 주의 깊게 두들겨서 만들었을 텐데, 스칸디
나비아에서 그런 작품의 예시가 발견된 바 있다.

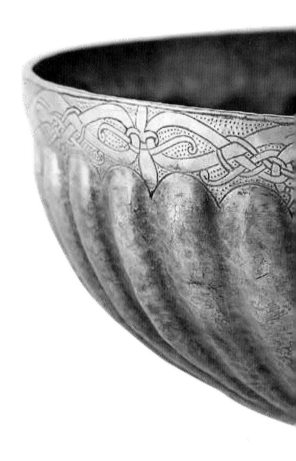

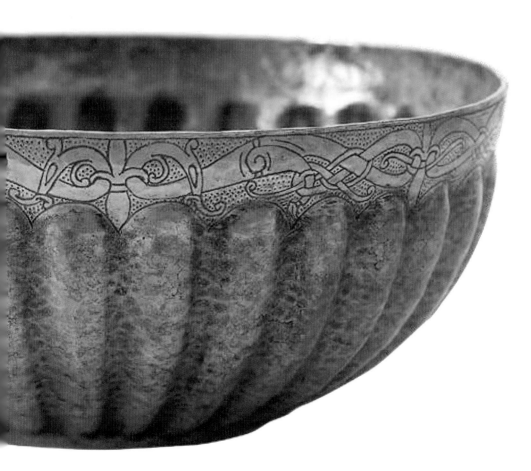

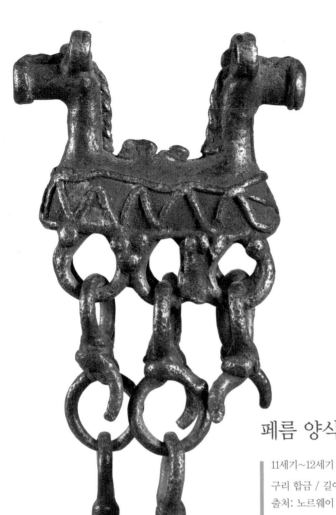

페름 양식 허리띠 피팅

▌11세기~12세기

구리 합금 / 길이: 4㎝ /
출처: 노르웨이 오플란드 쇼크
영국 런던 대영박물관 소장

바이킹 시대 말쯤으로 거슬러 올라가는 이 합성 펜던트
장식은 허리띠에 매달아 늘어뜨린 장식품이었을 것이
다. 말로 보이는 두 동물의 머리로 꾸며진 그 디자인은
페름 양식으로 여겨지는데, 그것은 동부 스칸디나비아
에서 멀리는 서부 러시아까지 살고 있던 민족집단과 관
련된 예술 양식이다. 그런 물체가 노르웨이에서 발견되
었다는 것은 바이킹 시대 내내 그리고 중세까지 이어진
여행과 교역의 연결망의 존재를 짐작케 한다.

가면 장식들

약 1000년
은 / 제일 긴 펜던트 길이: 4.5cm /
출처: 스웨덴 비오르케 폴하겐
스웨덴 스톡홀름 스웨덴역사박물관 소장

스웨덴 고틀란드에서 가면 모양의 작은 은 펜던트 열두 개와 형태 및 장식이 약간 다른 더 큰 펜던트 하나가 포함된 흔치 않은 유물 더미가 발견되었다. 옆에서 보면 볼록해 보이도록 은 판을 자르고 조작해 만든 그 얼굴들에는 르푸세, 낱알세공, 그리고 구슬 장식들을 포함하는 장식 기법들이 이용되었다. 은구슬을 비롯, 다른 유형의 펜던트들도 함께 발견되었는데, 의자 형태의 펜던트도 두 개 있다. 이런 물품들 중 다수는 그 기원이 동양인 것으로 짐작되는데, 이는 멀리까지 뻗은 교역망에서 고틀란드 섬이 중심적 역할을 담당했음을 증언한다.

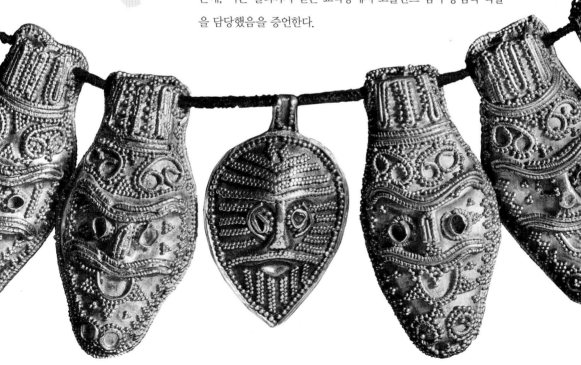

왕가의 배: 로스킬데 6

1025년 이후

오크나무 / 길이: 36m / 출처: 덴마크 로스킬데

덴마크 로스킬데 바이킹선박물관 소장

길이가 대략 36m에 이르는 로스킬데 6은 지금껏 알려진 가장 긴 바이킹선이다. 1997년 덴마크 바이킹선박물관을 위한 로스킬데 항만 근처의 운하 공사 도중 발견되었다. 그 거대한 선박은 90명에서 100명 사이의 선원이 필요했을 테고, 틀림없이 막대한 부와 권력을 지닌, 예컨대 왕 같은 누군가에게 속했을 것이다. 건축 일시(1025년 이후)는 공교롭게도 크누트(1016년~1035년 재위)의 재위기간과 맞아떨어지는데, 덴마크와 영국 양국의 왕이었던 크누트는 당시 노르웨이와 스웨덴도 손에 넣고자 했다.

로스킬데 6의 건조자들은 그 길이 때문에 표준적 대형 선박의 경우와는 다른 접근 방식을 사용했다. 용골은 세 부분으로 나뉘어 건조되었지만, 단일한 목재 역할을 했다. 최고 길이 8미터에 이르는 오크나무 판자가 선체의 목재로 이용되었다. 추정컨대 그 배의 건조에는 3만 시간의 노동이 투입되었다.

후에 선박은 어느 정도 손상을 입고 로스킬데 항만의 얕은 물에 끌어올려져 버려졌다. 1990년대에 근처 운하 공사 과정에서 다른 배 여덟 척이 드러났다. 이들은 1950년대에 더 큰 로스킬데 항만에서 발견된 스쿨델레브 배들(245쪽과 264쪽을 볼 것)과 함께 그 도시에 바이킹선박물관의 건립을 촉진했다.

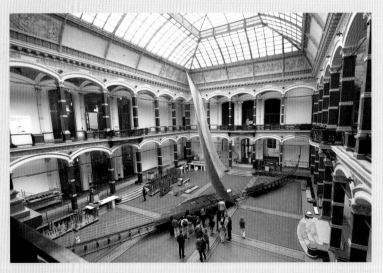

❍ 가장 좋은 원료와 선박 건조 기술을 사용한 덕분에 이 전함은 그 길이에도 불구하고 얕은 해변 물에서 어려움 없이 활동할 수 있었다. 난파선은 적어도 발트해 부근을 폭넓게 여행한 증거를 보여주는데, 1020년대에 스칸디나비아의 지배계급 간 분쟁에서 무기로 이용되었을 가능성도 있다.

울프의 뿔피리

약 1010년

상아 / 길이: 74㎝ / 직경: 12㎝ / 출처: 영국 요크

영국 요크 요크대성당 보고 소장

이 인상적인 뿔피리는 코끼리 엄니로 만들어지고 이탈리아 살레
르노에서 조각되었다. 공예가들은 상아를 전문적으로 다루는 이
슬람 조각가들이었던 것으로 추측된다. 이것은 지위가 높은 바이
킹이었던 울프나 울푸스와 함께 요크로 오게 되었다. 이것은 못
믿을 만큼 값나가는 물품이었고, 울프는 이것을 요크의 사제단에
게 토지 증서로 주었다. 그에 따라, 요크 대성당은 울프의 땅과 그
정교한 뿔피리를 획득했다. 원래 금 거치대는 16세기에 벗겨졌고,
은으로 대체되었다. 이 엄니는 요크 대성당 보고의 핵심 물품으로
남아 있다. 그것은 11세기 바이킹 시대 요크를 떠올리게 하는 독
특한 유물이다.

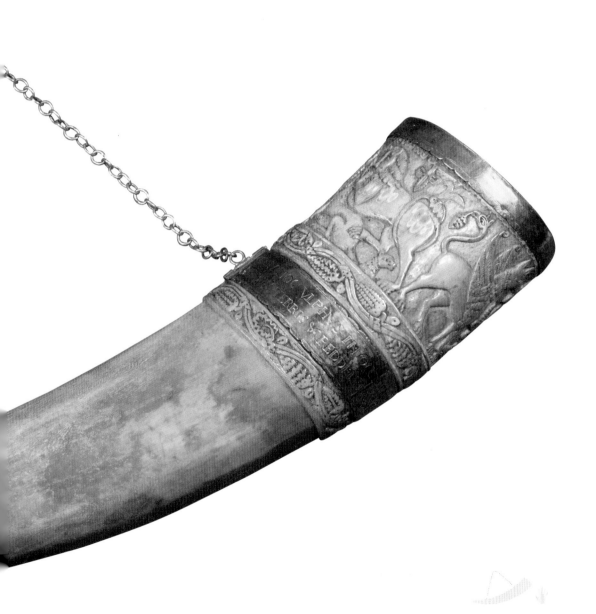

241

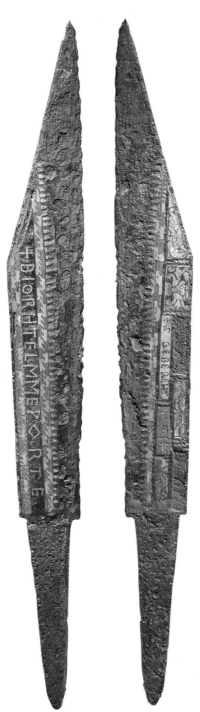

색슨 단검

| 10세기 초
철, 은, 구리, 구리 합금, 흑금 / 길이: 32㎝ /
출처: 영국 시팅본
영국 런던 대영박물관 소장

원래 전투에서 쓰이기 위해 만들어진 이것은 색슨 단검으로 알려진 날 하나짜리 긴 칼의 화려한 예시이다. 디자인은 중기 바이킹 시대의 전형인데, 이 형태의 칼들은 '시팅본 유형'으로 알려지게 되었다. 날은 화려한 은, 흑금, 그리고 구리 합금의 패널로 꾸며져 있다. 장식적 모티프들은 동물과 식물 디자인을 포함하는데, 프랑크족과 앵글로색슨 예술의 혼합을 보여 준다. 또한 명문도 두 개 있다. '비요르텔름이 나를 만들었다'와 '시게베레트가 내 주인이다'이다. 확실히, 이것은 그 주인과 제조자 양측에게 어느 정도 자부심을 주는 물건이었다.

노예 목걸이

10세기~12세기

철 / 폭: 15㎝ / 출처: 아일랜드 더블린

아일랜드 더블린 아일랜드국립박물관 소장

노예는 바이킹 경제의 주요한 원동력이었지만, 노예제의 고고학적 증거는 믿기 어려울 정도로 찾기 힘들다. 더블린 세인트 존스 레인에서 발굴된 이 노예 목걸이는 바이킹 시장의 어두운 면과 관련된 드문 유물이다. 노예들은 더블린을 포함한 모든 번잡한 무역항들에서 매매되었다. 흔히 여성들이 그 대상이 되었지만 바이킹은 가족에게 몸값을 요구하거나 노예로 삼으려고 지역 부자들을 잡아가기도 했다. 이 무거운 철 목걸이는 목에 여유 없이 딱 맞게 끼워졌을 것이다. 철 고리에 사슬이나 밧줄을 꿰어 묶을 수 있었다.

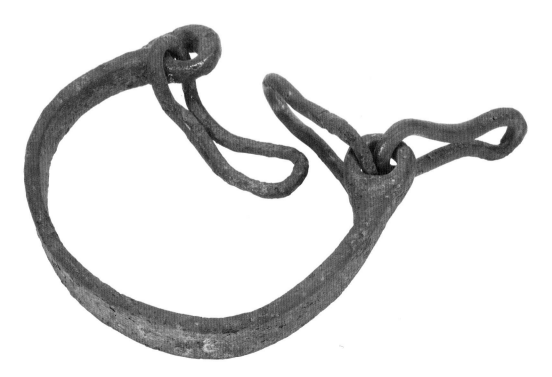

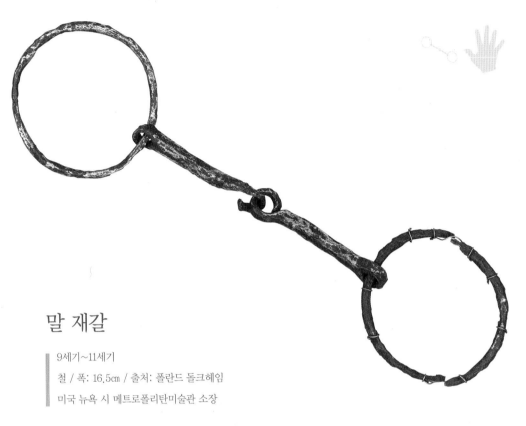

말 재갈

9세기~11세기

철 / 폭: 16.5㎝ / 출처: 폴란드 돌크헤임

미국 뉴욕 시 메트로폴리탄미술관 소장

이 다소 평범한 재갈은 원래 오늘날의 폴란드에 해당하는
돌크헤임에서 발견되었는데, 바이킹 시대에 말들이 얼마나
중요했는지 알려준다. 말은 전사의 상징인 동시에 군대 및
약탈자들의 이송에 핵심적이었다. 「앵글로색슨 연대기」의 많
은 항목이 지역민들에게 말을 요구하는 바이킹을 다루고 있
다. 일부 말들은 정교한 금박 브론즈 마구를 갖췄지만, 대
부분의 말에는 단순한 철로 된 마구면 충분했다. 이 재갈은
말 입에 물렸고, 양 끝의 고리는 마구와 고삐에 부착되었다.

전함: '스쿨델레브 2'

약 1042년

오크나무 / 길이: 30m / 출처: 덴마크 로스킬데

덴마크 로스킬데 바이킹선박물관 소장

스쿨델레브 2로 불리는 이 전함은 1950년대에 로스킬데 항구에서 다른 배 네 척과 함께 발견되었다. 다섯 척 모두 1060년에서 1080년 사이에 로스킬데 피오르를 따라 방어벽을 만들기위해 의도적으로 가라앉힌 낡은 선박들이었다. 방어벽은 화물선 두 척, 낚싯배 두 척, 그리고 전함 두 척으로 구성되었는데, 그 중 하나가 스쿨델레브 2였다. 목적은 로스킬데의 기독교 항구를 해상 약탈로부터 보호하는 것이었다. 스쿨델레브 2는 노가 여섯 개 있었고 65명에서 70명의 선원을 요구했다. 해상에서 전사들을 고속으로 운송하기 위해 설계된 이 전함은 1042년 더블린에서 건조되었다.

십자가로 장식된 도끼

10세기 말~11세기

철 / 길이: 17.5㎝ / 출처: 스웨덴 나르케

스웨덴 스톡홀름 스웨덴역사박물관 소장

내비침세공 양식으로 머리를 장식하고 중앙에는 십자가를 박은 도끼는 후기 바이킹 시대 고유의 특징이다. 이 무렵에 이르면 스칸디나비아 전역에서 기독교의 영향을 본격적으로 느낄 수 있는데, 실제로 기독교 전사들이 이 무기들을 휘둘렀을 가능성도 없지 않다. 어쩌면 이 무기들은 전투에서 사용되었는지도 모른다. 그리고 만약 그랬다면 이들의 가벼운 구조는 전투에 꽤 유리했을 것이다. 하지만 그렇다고 상징적이거나 제의적 역할을 아예 배제해서는 안 될 것이다. 기독교와 군사 도상학의 조합은 흔치 않아 보일지도 모르지만, 개종이 늘 평화로운 방식으로만 이루어지지 않았음을 잊지 말아야 한다. 그리고 도끼와 십자가 모두 결국은 권력과 영향력의 원천 역할을 했다.

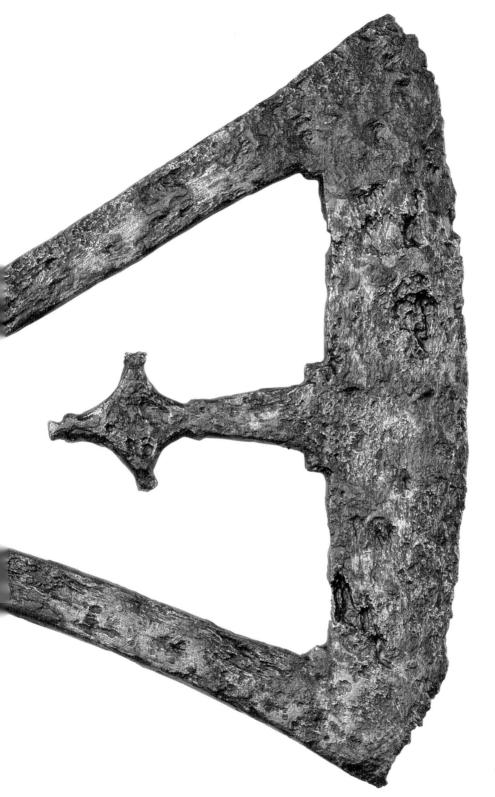

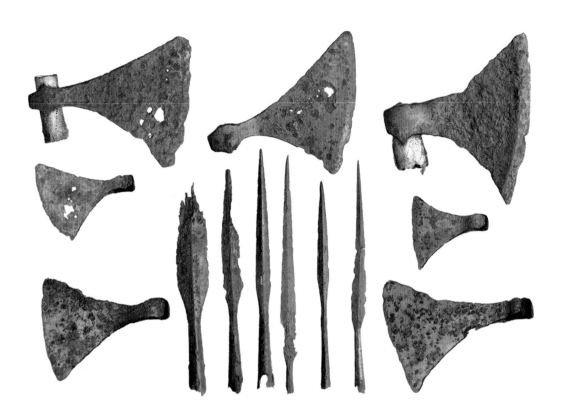

매장된 무기

10세기 말~11세기 초
철 / 크기: 다양 / 출처: 영국 런던교
영국 런던박물관 소장

창과 도끼를 포함한 이 무기들은 1920년대에 템스강 런던교 부근에서
발견되었다. 스칸디나비아의 것임이 분명한 전투용 도끼는 바이킹 활
동에 쓰였으리라고 짐작할 수 있다. 어쩌면 런던이 994년에서 1016년
사이에 겪어야 했던 많은 공격 중에 쓰였을지도 모른다. 그 무기들이
어쩌다 수장되었는지는 명확지 않지만, 의도적으로 그렇게 되었을 가
능성도 있다. 그처럼 무기를 바치는 것은 스칸디나비아에서 흔한 관습
이었고, 다리 근처나 물가에서 여러 차례 수장이 이루어진 듯하다.

등자

약 1009년

철, 놋쇠 / 높이: 23.8㎝, 19.4㎝ /

출처: 영국 옥스퍼드

영국 옥스퍼드 애시몰리언박물관 소장

등자 중에 이 예시처럼 잘 보존되거나 화려하게 장식된 것은 드물다. 비록 서로 짝이 맞는 한 쌍은 아니지만, 이 둘은 옥스퍼드 매그달렌 다리 근처에서 함께 발견되었다. 양식은 명백히 스칸디나비아의 것이고, 상감된 놋쇠 와이어로 섬세하게 장식되어 있다. 등자는 매장과 관련되었을 수도 있고, 아니면 약탈 행위 도중(덴마크인 약탈자 무리가 1009년 옥스퍼드의 일부를 불태워 버렸다는 설이 있다) 강 근처에서 유실되었을 수도 있다. 등자는 대군세 시대에서 크누트(1016년~1035년까지 재위)의 원정에 이르기까지 스칸디나비아 교전에서 말이 차지한 중요성을 일깨워 준다는 점에서 주목할 만하다.

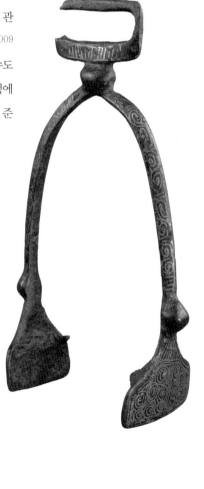

부활절 달걀

10세기 말~11세기

도자기 / 높이: 4.4cm / 출처: 스웨덴 시그투나

스웨덴 스톡홀름 스웨덴역사박물관 소장

이 도자기 달걀은 스칸디나비아 본토에서 나온 유형이 아니다. 이와 비슷한 유물들이 가장 흔히 발견되는 곳은 그보다 더 동쪽 지역, 특히 키예프의 루스 지역이다. 그리스도의 부활을 상징하는 이들은 기독교 정교 교회에 그 유래를 두고 있다. 비록 스칸디나비아 내의 부활절 달걀 배포가 동쪽 지역(고틀란드 포함)을 중심으로 이루어지긴 했지만, 그 풍습은 유럽 내륙 더 먼 곳까지 퍼졌던 듯 보인다. 스웨덴 시그투나에 이런 물품이 존재했다는 사실은 그 지역과 유럽 동부 사이에 이루어진 교류의 존재와, 새로운 도시가 담당한 종교적 기능을 동시에 말해준다.

251

252

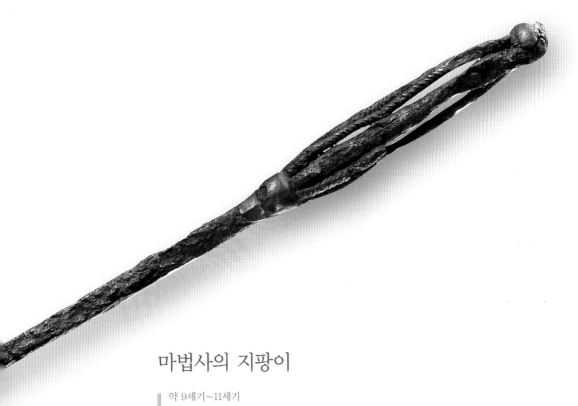

마법사의 지팡이

약 9세기~11세기

철 / 길이: 44㎝ / 출처: 스웨덴 예블레

덴마크 코펜하겐 덴마크국립박물관 소장

이 수수께끼 같은 물체는 한 남성의 무덤에서 다양한 무기와
함께 발견되었다. 끝부분은 독특한 양동이 모양으로 되어 있고
다수의 주철 동물 머리들이 달려 있다. 비록 반드시 이처럼 정
교한 장식을 갖춘 것은 아니지만 이와 비슷한 철 막대들이 발
견되어 제의나 마법의 도구, 요리용 부지깽이, 또는 실패로 해
석된 바 있다. 그들은 스웨덴 비르카와 덴마크 퓌르카트 같은
유적지들에 있는 지위가 높은 인물의 무덤들에서 자주 발견되
는데, 부적 및 다른 강력한 '마법' 관련 물품들과 연관된다. 이
런 물품들은 고대 스칸디나비아 세계에서 이루어진 듯한 주술
의 한 형태인 세이드르에서 어떤 역할을 담당했음을 보여주는
듯 하다.

명문이 새겨진 십자가

13세기~14세기

목재 / 높이: 약 18cm /
출처: 그린란드 동쪽 정착지 헤리올프스네스
덴마크 코펜하겐 덴마크국립박물관 소장

망자를 나무 십자가와 함께 매장하는 것은 그린란드
의 정착지인 헤리올프스네스에서 흔한 관습이었다.
그런 십자가는 어쩌면 기도의 대용품으로 이용되었을
수도 있다. 발굴된 다수의 예시들 중 가장 보존 상태
가 좋은 이 특정한 십자가는 다른 것들과 마찬가지로
작은 룬문자가 새겨져 있다. 그러나 여기 새겨진 룬문
자 명문은 두 종류로, 서로 새겨진 시기도 글씨체도
다르다. 나중의 명문은 13세기 말 이후에 새겨졌을
가능성이 있는데, 주술적 힘을 가진 듯한 복잡한 라
틴어 주문을 담고 있기 때문이다. 그것을 새긴 이는
아마도 사제였을 것이다. 그러나 이전 명문은 더 단순
하다. '마리아: 미카이가 나 브리짓을 소유한다.'

기독교의 지팡이 머리

약 1075년
구리 합금, 목재 / 높이: 5.5㎝ /
출처: 아이슬란드 팅크베틀리르
아이슬란드 레이캬비크
국립아이슬란드박물관 소장

아이슬란드의 팅크베틀리르 근처에서 1957년 발견된 이 지팡이 머리에는 지팡이 부분에서 온 목재 일부가 여전히 꽂혀 있다. 브론즈로 된 지팡이 머리는 그리스 문자 '타우'와 비슷한 T자 모양 십자가 꼴을 하고 있고, 'T'의 막대들은 말린 대칭 형태로 되어 있는데, 각각은 우르네스 양식의 동물 머리 모양으로 끝난다. 동물은 아몬드 모양 눈을 휘둥그레 뜨고 입을 쩍 벌리고 있다. 이 물품은 금박의 흔적을 전혀 담고 있지 않다. 아마도 어떤 주교가 소유했던 주교장의 머리 부분이었으리라고 짐작된다. 아이슬란드의 첫 주교는 1056년에 임명되었다.

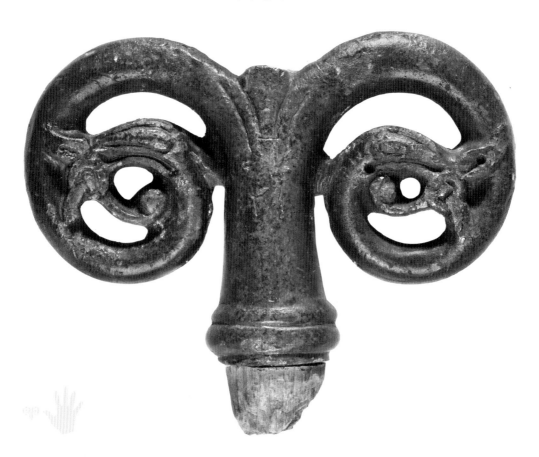

255

다산의 신상

10세기 말~11세기

구리 합금 / 높이: 7㎝ /
출처: 스웨덴 쇠데르만란드, 렐링에

스웨덴 스톡홀름 스웨덴역사박물관 소장

이 쭈그려 앉은 조상은 한 손으로 턱수염을 쓰다듬고 있는데, 남
성의 의복을 보여준다. 턱수염, 팔찌와 뾰족한 투구는 모두 잘 표
현되어 있지만, 이 작품을 가장 유명하게 만든 것은 남근이다. 이
와 같은 형상은 고대 스칸디나비아의 신인 프레이르를 나타내는
것으로 짐작되는데, 프레이르는 다산 및 평화와 관련된 신이었다.
이 물체는 다산을 기원하는 부적의 일종으로 여겨진다.

비슷한 모티프들이 초기 중세 세계 전역에 알려져 있었지만, 금속
이 아닌 유기물로 만들어져서 오래전에 사라졌을 것들을 감안하
면 그것이 실제로 얼마나 흔했을지를 추정하기란 쉽지 않다. 다네
비르케(오늘날의 북부 독일에 해당하지만 예전에는 덴마크의 큰 방어벽이었던)에
서 나온 대형 목재 남근은 어쩌면 당시 인기였던 다산의 상징으로
부터 파생된 것인지도 모른다.

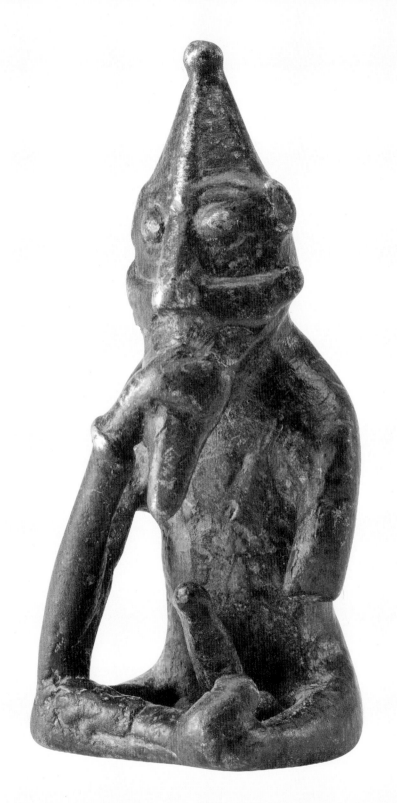

257

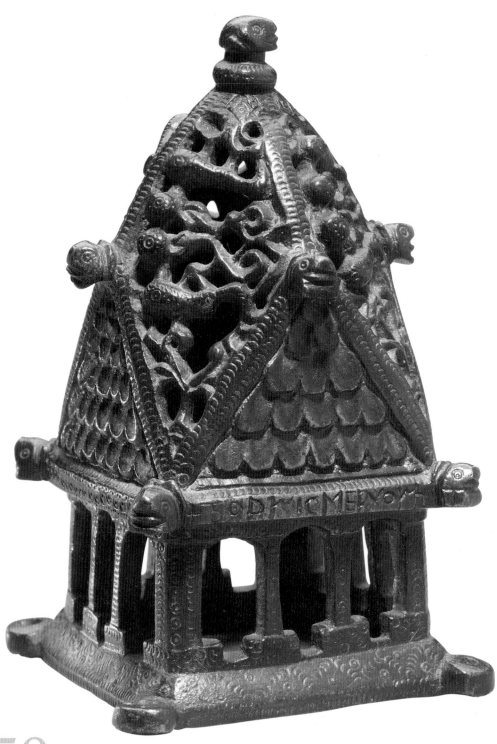

258

향로

약 975년~1025년

은 / 높이: 9.7㎝ / 출처: 영국 퍼쇼어

영국 런던 대영박물관 소장

이 향로는 영국에서 바이킹이 가장 활약한 시기의 앵글
로색슨 기독교 예술을 보여주는 예시이다. 교회에서 향
을 피우는 데 이용된 향로 덮개는 18세기의 지하 저장고
를 발굴하는 과정 중에 자갈 무더기 속에서 발견되었다.
이와 동시대의, 동일한 건축 형태를 가진 유물이 세 점 더
있다. 향로는 교회 탑 모양에 가파른 지붕널이 있고 개방
식 회랑이 딸렸으며 지붕에는 박공이 있다. 지붕의 각 모
서리와 박공은 가고일(날개가 달린 드래곤이나 인간과 새를 합성한
모습 등 여러 가지 형상이 있는 괴물을 본뜬 석조상) 같은 동물 머리
로 장식되어 있다. 박공 지붕들보 중 하나는 고대 영어로
다음과 같이 새겨져 있다. '고드릭이 나를 만들었다.'

259

메스테르뮈르 도구함

10세기 말~11세기
목재, 철 / 함 길이: 90㎝ / 출처: 스웨덴 고틀란드 메스테르뮈르
스웨덴 스톡홀름 스웨덴역사박물관 소장

1936년에 발견된 이 잘 만들어진 오크나무 함은 바이킹 세계 공예가의 도구를 가장 풍부하게 담고 있었다. 그렇다 보니, 그것은 제조 과정 및 그 주인의 작업 방식에 대해 독특한 통찰을 제공한다. 도구들은 목수와 금속공예가들이 사용했을 법한 종류의 장비들로 이루어져 있다(망치와 부젓가락, 도끼와 자귀 등등). 그러나 그 함은 자물쇠와 열쇠, 금속 용기와 종(아마도 그 공예의 산물들) 및 좀 더 일반적인, 주괴와 대저울 같은 경제와 관련된 물체들도 담고 있었다.

한 가지 가능성은 이 발견물이 온갖 다양한 잡역을 수행하는 데 필요한 모든 도구를 담은, 어떤 농장이나 장원과 관련된 일반적 도구함이라는 것이다. 그러나 이런 형태의 기능적 공예의 도구들이 뭉뚱그려 보존된 것은 고고학자에게는 큰 도움이 되지 않는데, 왜냐하면 그것이 속한 시대를 정확히 추정하는 데 필요한 독특하거나 고유한 특색을 담고 있지 않기 때문이다.

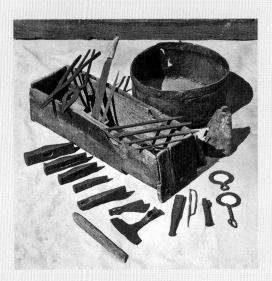

● 이 도구들은 밭을 쟁기질하는 도중에 발견된 커다란 오크나무 궤에 들어 있었다. 궤 안에 든 유물 더미는 대체로 멀쩡한 상태였다. 다만 가마솥 세 개, 종 세 개와 매다는 번철 하나가 궤 옆에서 발견되었다. 궤는 자물쇠와 별도의 사슬로 잠겨 있었다.

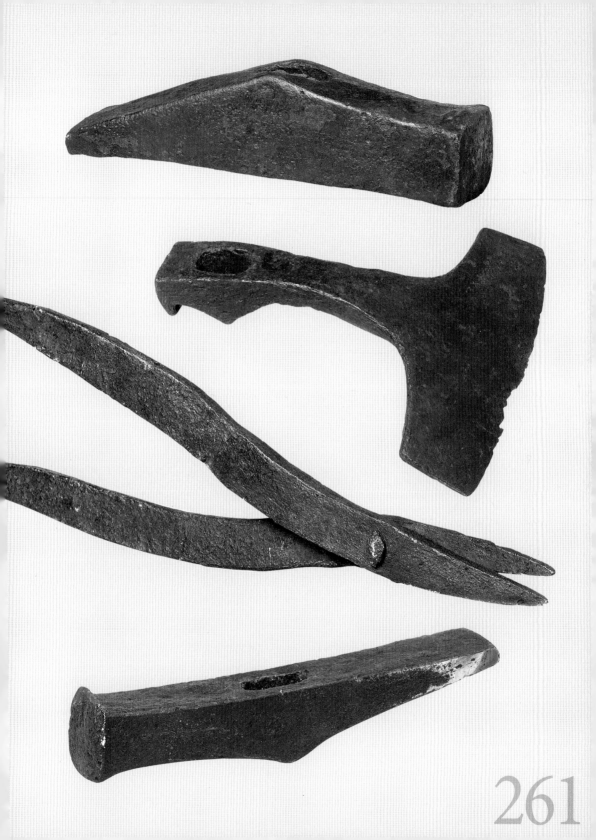

크누트 주화 주사위

1029년~1035년

구리 합금 / 길이: 6.3㎝ / 폭: 2.6㎝ /
무게: 425.42g / 출처: 영국 노위치

영국 런던 대영박물관 소장

이 주사위는 노위치 주화제조공인 토룰프에 의해 영국 왕 크누트의 이름으로 주화를 제작하는 데 이용되었다. 짧은 이중 십자가 각인이 있고, 주조인의 이름과 주조소 위치가 그것을 역방향으로 둘러싸고 있다. 이 주사위는 주화의 뒷면을 찍기 위한 것이다. 크누트의 '짧은 십자가' 페니들의 앞면은 옆을 보는 흉상과 왕홀을 묘사했다. 런던, 스탬퍼드와 링컨을 포함해 영국 전역에서 비슷한 주화들이 주조되었다. 이 크누트 주사위의 나팔 모양으로 퍼진 끝부분은 제조공들이 새로 만든 주화를 반복해 망치로 때린 흔적이다.

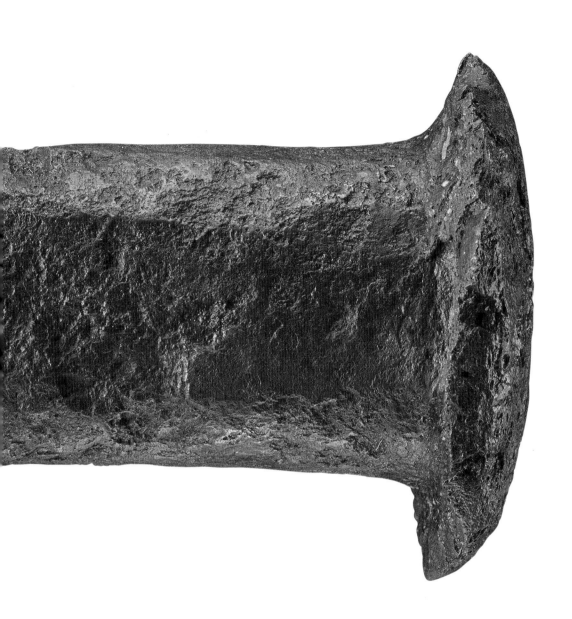

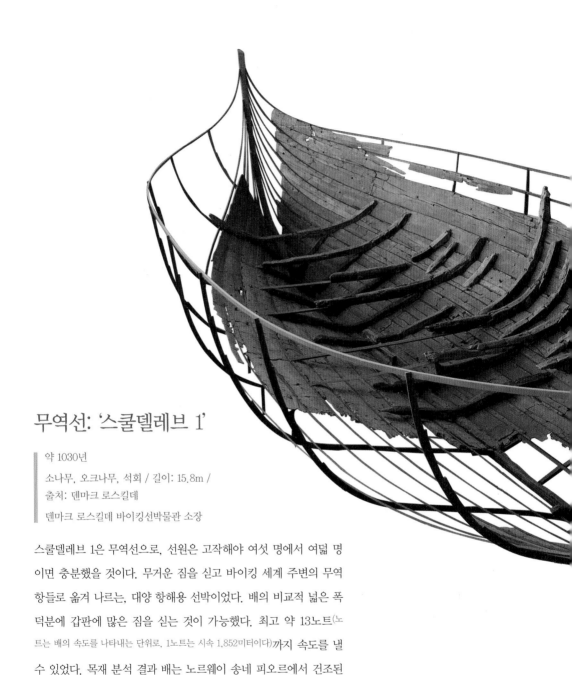

무역선: '스쿨델레브 1'

약 1030년

소나무, 오크나무, 석회 / 길이: 15.8m /

출처: 덴마크 로스킬데

덴마크 로스킬데 바이킹선박물관 소장

스쿨델레브 1은 무역선으로, 선원은 고작해야 여섯 명에서 여덟 명
이면 충분했을 것이다. 무거운 짐을 싣고 바이킹 세계 주변의 무역
항들로 옮겨 나르는, 대양 항해용 선박이었다. 배의 비교적 넓은 폭
덕분에 갑판에 많은 짐을 싣는 것이 가능했다. 최고 약 13노트(노
트는 배의 속도를 나타내는 단위로, 1노트는 시속 1,852미터이다)까지 속도를 낼
수 있었다. 목재 분석 결과 배는 노르웨이 송네 피오르에서 건조된
것으로 짐작된다. 이 선박은 로스킬데 근처에서 다른 배들과 함께
방벽을 만들기 위해 의도적으로 침몰당하기 전(245쪽을 볼 것), 사용
과정에서 몇차례 수리되었다.

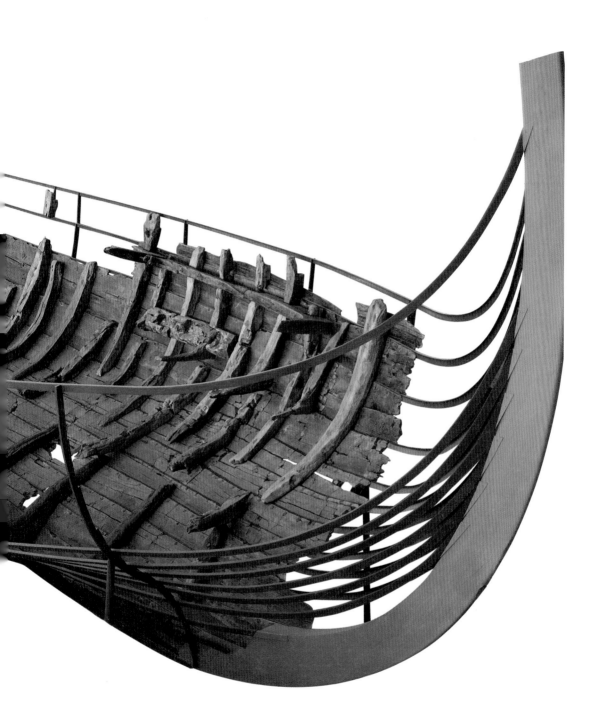

아궁이 돌

9세기~11세기

동석 / 높이: 20㎝ /
출처: 덴마크 호르센스 피오르
덴마크 오르후스 모에스가르드
박물관 소장

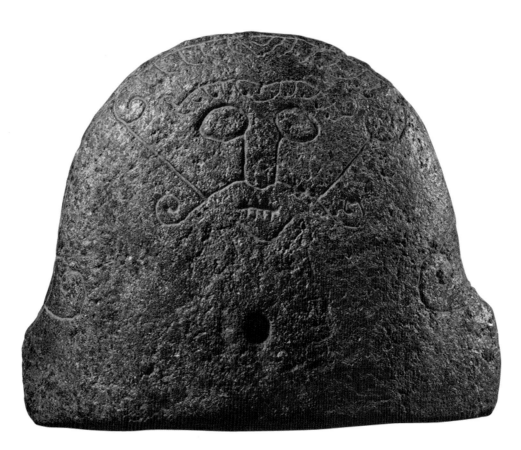

금속공예에서 사용하기 위해 만들어진 이 놀라운 동석 물체는 노르웨이에서 수입 되었는데 어쩌면 미처 사용되기 전에 분실되었을 가능성이 있다. 용광로의 온도를 유지하거나 높이기 위해, 풀무를 이용해 이것 같은 노즐(돌의 중간쯤에 있는 구멍을 주목할 것)을 통해 공기를 불어넣었다. 독특한 콧수염과 꿰매진 것처럼 보이는 입을 가진 인간 얼굴은 흔히 볼 수 있는 장식이 아니다. 이것은 어쩌면 고대 스칸디나비아의 신인 로키가 난쟁이들과의 불화의 결과로 그런 벌을 받았다는 전설 속 이야기를 표현한 것일 수도 있다.

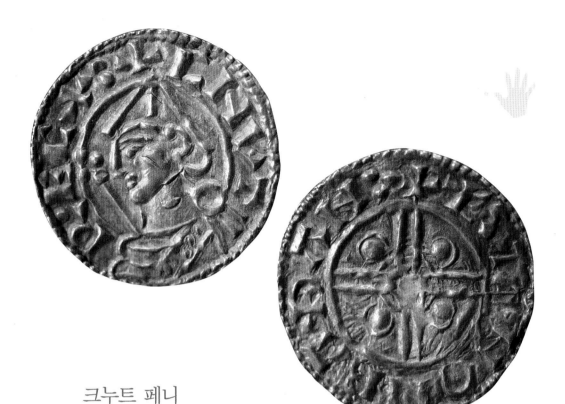

크누트 페니

▌ 1024년~1030년
▌ 은 / 직경: 2㎝ / 출처: 영국 바스
▌ 영국 런던 대영박물관 소장

'뾰족한 투구' 유형 페니의 좋은 예시인 이것은 바스에서 일하
던 주화제조공 애설스탠이 크누트왕(1016년~1035년 재위)을 위해
제조한 것이다. 이 주화의 디자인은 대다수 앵글로색슨과 바
이킹 주화가 모방한 고전 로마풍 흉상과의 결별을 알린다. 이
주화들에서, 왕의 흉상은 왕관을 쓰고 있는 모습이 아니라
뾰족한 투구를 쓴 모습으로 묘사된다. 이 양식의 투구는 11세
기 서부 유럽에서 흔히 볼 수 있는 군사적 유행이었다. 이 주
화가 발행되던 당시, 크누트는 영국과 덴마크 양국의 왕이었
다. 그의 이름으로 만들어진 주화들은 영국 전역만이 아니라
해외에서도 주조되었다.

267

앵글로색슨 보석세공인의 유물 더미

11세기 중반

연합금 / 큰 브로치 직경: 약 4㎝ / 출처: 영국 런던 칩사이드

영국 런던박물관 소장

이 보물 더미는 바이킹 시대의 다른 많은 것들과는 다르다. 은이나 금으로 된 주화나 물품들보다는 겉보기에 덜 반짝이는 브로치와 반지를 비롯한 다른 금속공예품들로 이루어져 있다. 그럼에도 이 컬렉션이 중요한 이유는 우리에게 후기 바이킹 시대의 중요한 도시 공예 중 한 가지에 관해 말해주기 때문이다. 그것은 연합금으로 물체를 주물하는 것이다. 브로치들이 특히 흥미로운데, 그 이유는 익숙한 테마들을 자유롭게 변형하면서 둥근 형태들을 다양하게 이용했기 때문이다. 일부는 동심원선이나 구슬 장식으로 장식되었고, 다른 것들은 금줄세공을 모방하거나 유리 '보석'을 박는 식으로 꾸며졌다.

후기 색슨 룬덴부르 중앙에 있는 칩사이드(^{'시장'이라는 뜻})에서 발견된 이 유물 더미는 아마도 한 보석세공인이 작업 중이던 작품들인 듯하다. 시대는 확신하기 어렵지만 11세기 중반에 가까워 보이는데, 앵글로색슨과 로마네스크 양식에서 영향을 받은 증거가 모두 도안에 드러나기 때문이다. 당대에는 기술적 정교함이 발전하면서 장신구가 이전에 가능했던 것보다 훨씬 큰 규모로 생산되기 시작했다. 그 결과 런던 같은 지역들은 대량의 산물을 내놓았고, 아마도 이 도시 환경에서 사용되기 위해, 또는 급속히 발전하는 도시 중산층을 위해 새롭고 독특한 디자인이 등장했을 것이다.

● 비록 템스강의 물길은 바뀌었지만, 바이킹 이전 룬덴비크(lundenwic, 코벤트 가든 근처)와 바이킹 시대 룬덴버르(lundenburh, 구 로마공성 내)의 상대적 위치는 명확하다. 룬덴버르였던 곳은 런던 시의 경제 중심지로 발달한 후에도 독특한 정체성과 통치방식을 유지했다.

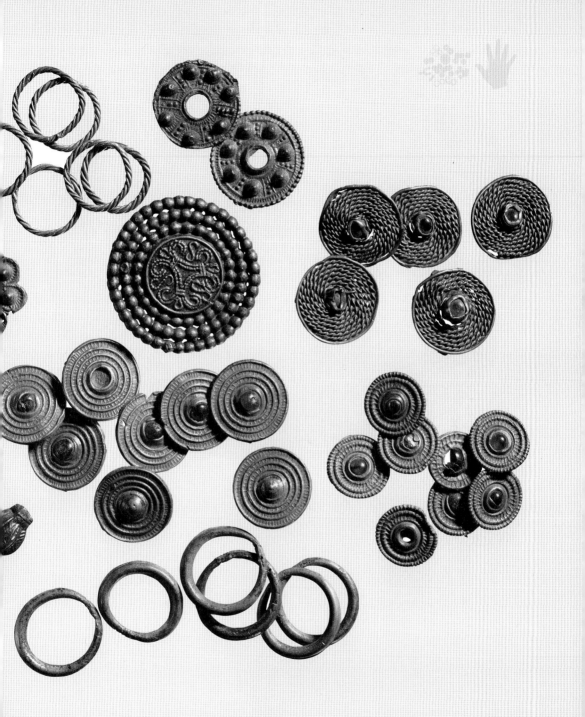

269

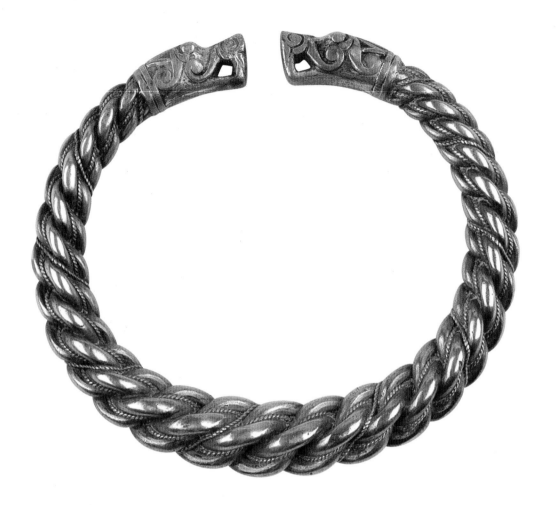

팔찌

▌11세기

▌은 / 최대 직경: 9㎝ /
출처: 스웨덴 고틀란드 릴라 로네
▌스웨덴 스톡홀름 스웨덴역사박물관 소장

이 커다랗고 무거운 팔찌는 고고학적 유물이 넘쳐나는 스웨덴의 고틀란드 섬에서 발견되었다. 두꺼운 은 막대를 꼬아 만든 줄에 다시 섬세하게 꼬인 은사를 감아 만든 복잡한 도안으로 되어 있다. 양 끝은 양식화된 짐승 머리 모양으로 장식되어 있는데, 아마도 용으로 보이며, 턱을 벌리고 있다. 동물 머리가 달린 끝부분은 바이킹 시대 팔찌에서 드물게 발견된다. 이 고도로 장식적인 팔찌는 은의 함량 때문만이 아니라 지위와 부를 과시하는 남성용 보석 물품이라는 점에서도 가치가 있다.

'망쳐진' 이베리아-스칸디나비아 주화

1055년~1065년
은 / 직경: 1.8cm / 출처: 아일랜드
영국 런던 대영박물관 소장

바이킹 시대 말, 더블린의 이베리아-스칸디나비아 지배자들은 결국 독자적인 주화를 주조하기로 마음먹고, 이웃한 앵글로색슨과 앵글로스칸디나비아 왕국들을 모방했다. 처음에 만들어진 주화들은 앵글로색슨 주화들을 비슷하게 모방했다. 그러나 여기서 보이는 주화는 '리메릭 유형' 페니로 알려져 있는데, 표준화된 앵글로색슨 모티프를 색다르게 변용한 예시이다. 틀로 찍는 더블린 주화는 완전한 창의성의 산물인데, 아마도 참회왕 에드워드(1062년~1065년 재위)의 얼굴이 앞면에 새겨진 주화를 거친 주형으로 이용한 듯하다. 여기서, 앞면을 보는 흉상은 확대되어 있고, 왕관 대신 군사용 투구로 쓰고 있으며 콧수염의 묘사가 두드러진다. 그 전설 지체는 읽을 수 없거나 '망쳐져' 있다. 주화 뒷면에서는 테두리가 겹으로 된 긴 십자가를 확인할 수 있다.

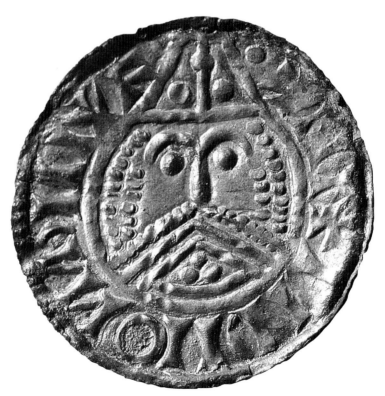

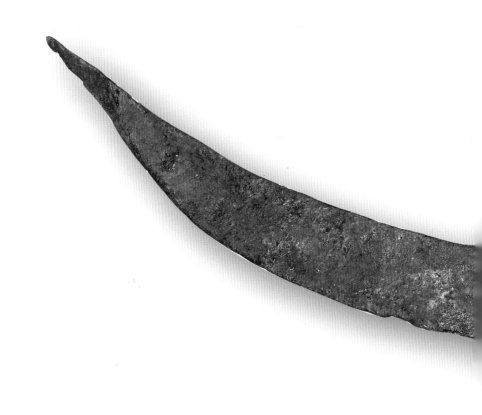

272

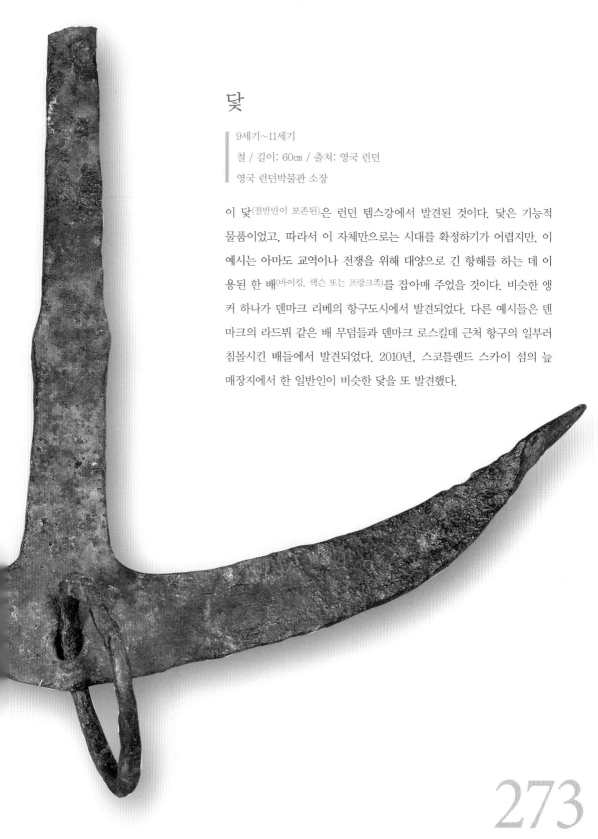

닻

9세기~11세기

철 / 길이: 60㎝ / 출처: 영국 런던

영국 런던박물관 소장

이 닻(절반만이 보존된)은 런던 템스강에서 발견된 것이다. 닻은 기능적 물품이었고, 따라서 이 자체만으로는 시대를 확정하기가 어렵지만, 이 예시는 아마도 교역이나 전쟁을 위해 대양으로 긴 항해를 하는 데 이용된 한 배(바이킹, 색슨 또는 프랑크족)를 잡아매 주었을 것이다. 비슷한 앵커 하나가 덴마크 리베의 항구도시에서 발견되었다. 다른 예시들은 덴마크의 라드뷔 같은 배 무덤들과 덴마크 로스킬데 근처 항구의 일부러 침몰시킨 배들에서 발견되었다. 2010년, 스코틀랜드 스카이 섬의 늪 매장지에서 한 일반인이 비슷한 닻을 또 발견했다.

낚싯바늘

9세기~11세기

철 / 길이: 약 8cm / 출처: 노르웨이 송오그피오르다네 벨레

노르웨이 베르겐대학박물관 내 역사박물관 소장

이 평범한 물체는 많은 점에서 바이킹 경제의 열쇠를 쥐고 있
다. 스칸디나비아 사회와 바다와의 관련성을 감안하면, 바다
낚시가 바이킹 식단에 늘 중요했다는 사실은 놀라운 것이 아
니다. 그러나 어업의 역할과 중요성은 바이킹 시대를 거치면
서 변화했다. 고고학자들은 약 1000년경에 이른바 '어업의
전환점'이 발생했음을 밝혀냈다. 이 시점 이후의 두엄 더미에
서 나온 증거는 어부들이 점점 더 깊은 바다로 모험해 들어갔
으며, 대구와 수염대구 같은 큰 바다생선을 대상으로 전문화
되고 있었음을 보여 준다. 보존 처리된 '건대구'는 유럽 전역
으로 수출하기도 했다. 이것은 대형 산업이었다.

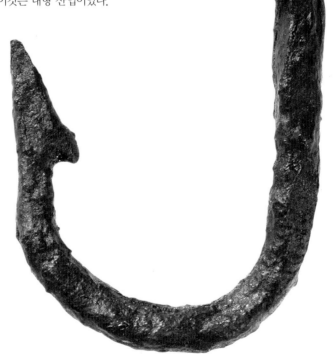

274

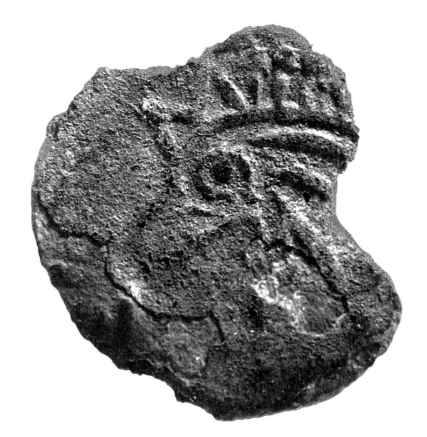

메인 페니

1067년~1093년

은 / 직경: 1.6㎝ / 출처: 미국 메인주
미국 오거스타 메인 주립박물관 소장

1957년, 아마추어 고고학자이자 주화 수집가인 가이 멜그렌은 미국 메인주 나스키그 포인트의 토착 북아메리카 유적지에서 바이킹 시대 동전 하나를 발견했다고 보고했다. 비록 화폐수집가들은 그 페니가 노르웨이의 왕으로 1067년~1093년 재위한 올라프 3세 하랄드손의 주화라고 단언했지만, 페니의 발견지점 탓에 진품 여부에 의문이 제기되었다. 오늘까지, 고대 스칸디나비아인이 뉴펀들랜드보다 더 멀리 남쪽까지 갔다는 증거는 전혀 없다. 노르웨이에서 발행된 주화들이 아이슬란드에서 발견된 사례는 거의 존재하지 않으며, 바이킹 시대 주화들이 그린란드에서 발견된 예는 전혀 없다. 그럼에도, 이 주화는 수집가가 구하기 어려운 희귀한 변종이다. 이 발견물은 진품일 수도 있지만(아마도 고대 스칸디나비아인이 메인에서 활동했다는 증거), 그보다는 토착 북아메리카인들과 뉴펀들랜드와의 접촉의 산물일 가능성이 더 높다.

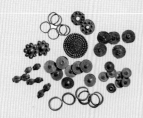

Glossary

Anglo-Scandinavian(앵글로-스칸디나비아): 앵글로 색슨과 스칸디나비아 및 그 밖의 사상들의 혼합으로부터 발달한 새 바이킹 사회를 묘사한다.

Borre(보르): 반지-사슬, 엮어 짜기, 그리고 '움켜쥔 야수' 모티프들을 특징으로 하며 9세기 말에서 10세기로 거슬러 올라가는 바이킹 예술 양식.

Byzantium(비잔티움): 오늘날의 이스탄불로, 이전에 그리스 식민지였던 이곳은 동로마제국의 중심부가 되어, 서로마제국의 몰락 이후로도 오래 유지되었고, 바이킹 시대에는 스칸디나비아 교역자들과 용병들을 끌어들였다.

Cloisonne(칠보): 금속공예의 한 양식으로, 철사로 묶인 작은 칸 안에 에나멜, 유리, 또는 보석을 배치하는 방식을 말한다.

Cufic(쿠프): 각진 서예 형태로 쓴 아랍 문자로, 7세기로 거슬러 올라가며, 바이킹 시대 내내 아랍 세계 전역에서 이용되었다.

Early medieval(초기 중세): 서기 5세기의 서로마제국 몰락으로부터 1066년 노르만 정복 사이의 시기.

Filigree(금줄세공): 금속공예의 양식으로, 섬세한 금사나 은사를 장식적 목적으로 이용하는 것.

Frankish(프랑크): 프랑크왕국 및 이후 신성로마제국 관련. 연대기적으로 메로빙거(약 서기 476년~751년), 카롤링거(서기 751년~987년), 그리고 오스만(약 서기 919년

~1024년) 왕조가 있는데, 다만 각각은 미묘하게 다른 영토를 지배했다.

Freyr/Freyja(프레이르/프레이야): 프레이르는 고대 스칸디나비아의 신으로 다산, 평화 그리고 번영과 관련된다. 누이인 프레이야는 다산 및 사랑과 관련되며, 마법과 내세와도 관련이 있다.

Frisia(프리지아): 네덜란드와 북부 독일의 일부에 해당하는 해안 지역으로, 바이킹 시대 북해의 경제에서 중요한 역할을 했다.

Gift exchange(선물 교환): 물품 교환은 정치적 의미를 띨 수 있었다. 윗사람에게는 바치는 공물과 아랫사람의 충성을 확보하기 위한 하사품이 있는가 하면, 동맹끼리 관계를 다지거나, 적대적 경쟁관계에서 경쟁자를 밟고 올라설 목적으로 이용될 수도 있었다.

Granulation(낟알세공): 작은 금구슬이나 은구슬을 이용하는 장식적 금속세공 양식.

Hiberno-Norse(이베리아-스칸디나비아): 바이킹 시대 아일랜드에서 일어난 스칸디나비아인과 토착민의 사상과 예술의 혼합을 묘사하는 데 쓰임.

Jellinge(옐링에): S자 모양의 동물 모습을 특징으로 하는 바이킹 예술 양식의 하나로, 10세기로 거슬러 올라간다.

Loki(로키): 고대 스칸디나비아의 수수께끼 같은, 변신하는 신으로, 기지가 넘치고 믿을 수 없을 만큼 장난꾸러기로 알려져 있다.

Mammen(마멘): 자연주의적 동물 예술 및 식물 같은 도안을 특징으로 하는 바이킹 예술 양식의 하나로, 10세기 후반으로 거슬러 올라간다.

Nalebinding(놀비닝): 바이킹 시대 스칸디나비아에서 인기를 누린 전통적인 직조 형태의 하나.

Niello(흑금): 표면에 새겨진 무늬를 채움으로써 장식적 금속 공예에서 대비를 두드러지게 하는 데 이용되는 검은 합금.

Odin(오딘): 지혜, 시와 죽음과 관련된 고대 스칸디나비아의 신. 외눈박이에 종종 챙이 넓은 모자를 쓴 모습으로 묘사되는데, 군니르라는 이름의 창을 들고 슬레이프니르라는 이름의 다리 여덟 달린 말을 타고, 까마귀들과 늑대들을 측근으로 데리고 다닌다.

Pattern-welding(패턴-용접): 고품질 날의 생산에 특화된 금속세공 방식. 다양한 품질의 금속 조각들을 하나로 용접해, 날의 강도를 증진시키고 시각적 전시 효과를 만들어 낸다.

Permian(페름): 우랄산맥 서쪽 북부 러시아 지역. 모피의 원산지이자, 아마도 발트해 전역과 그것을 넘어선 지역에서도 발견되는 한 유형의 팔찌들이 여기서 처음 제작되었다고 믿어진다.

Repousse(르푸세): 뒷면을 망치로 때려 도안을 입히는 방식으로 이루어지는 금속세공 양식.

Ringerike(링에리케): 덩굴손 같은 동물 도안을 특성으로 하는 바이킹 예술의 한 양식으로, 10세기 말과 11세기로 거슬러 올라간다.

Romanesque(로마네스크): 로마 사상과 모티프들을 기반으로 하는 중세의 예술 형식. 그것이 영국에서 인기를 누린 것은 종종 노르만 정복의 결과로 보이지만, 그 존재는 바이킹 시대 말부터 유럽 대륙 전역에서 확인할 수 있다.

Runes(룬문자): 초기 중세 시대에 북부 유럽 전역에서 인기를 누린 문자 체제. 바이킹 사회들은 그 첫 여섯 글자를 따서 푸타르크라고 불리는 알파벳을 이용했다.

Seidr(세이드르): 샤머니즘과 다소 비슷한, 다양한 형태의 고대 스칸디나비아 마법을 통칭하는데 사용함.

Slavery(노예제): 자유롭지 못한 노동은 바이킹 시대 사회 전역에 존재했다. 노예들은 아무런 권리도 없었으므로, 주인들은 노예를 폭행하고 착취해도 아무런 처벌도 받지 않았다. 그러나 숙련된 공예가로서 높은 가치를 인정받은 노예들도 일부 있었다.

Soapstone/Steatite(동석): 활석 함량이 높은 돌로, 쉽게 조각되며 탁월한 열 전도체이다. 스칸디나비아와 그 식민지들에서, 그것은 도자기의 대안을 제공했다.

Styca(스티카): 은을 바탕으로 구리를 합금해 만든 작은 소액 동전들로, 초기 바이킹 시대 노섬브리아에서 주조되었다.

Thor(토르): 고대 스칸디나비아의 신으로 폭풍으로부터 보호와 다산에 이르기까지 다양한 것들과 연관되며, 묠니르라는 망치를 휘두르는 것으로 가장 유명하다.

Tyr(티르): 고대 스칸디나비아 신화에 등장하는 외팔이 신으로, 용기 및 영웅주의와 자주 관련된다.

Urnes(우르네스): 양식화된, 뒤엉킨 동물 모양을 가진 바이킹 예술로, 11세기와 12세기로 거슬러 올라간다.

Valhalla(발할라): 죽은 자들의 전당으로, 목숨을 잃은 전사들을 영예로운 내세로 받아들였다.

Valkyrie(발키리): 전사자를 선택하는 자. 이 신화 속 여성 인물들은 전투에서 죽은 전사들 중 누가 발할라로 갈지를 결정했다.

Zoomorphic(동물을 본뜬): 동물을 표현하는 것을 포함한 예술 양식이지만, 그런 표현들은 종종 추상적일 때도 있다.

Index

굵은 글씨로 된 페이지 번호는 사진이 실린 페이지를 타나낸다.

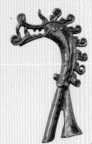

Museum Index

283

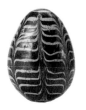

Picture Credits

All works are courtesy of the museums listed in the individual captions.

2 & 146 University of Oslo, Norway / Photo © AISA / Bridgeman Images 14 © 2018 Kulturhistorisk museum, UiO, Photo: Eirik Irgens Johnsen 16 © British Library Board. All Rights Reserved / Bridgeman Images 17 Bjorn Grotting / Alamy Stock Photo 18 Viking Ship Museum, Oslo, Photo: Eirik Irgens Johnsen 19 © Costa/ Leemage / Bridgeman Images 20 Photograph © The State Hermitage Museum/ photo by Vladimir Terebenin 21 Walters Art Museum, CC 22 The Swedish History Museum 23 left, 23 right © The Trustees of the British Museum 24 © 2018 Kulturhistorisk museum, UiO, Eirik Irgens Johnsen, CC BY-SA 4.0 25 © 2018 Kulturhistorisk museum, UiO, Vegard Vike ,CC BY-SA 4.0 26 National Museum of Denmark, Photo: John Lee, CC-BY-SA 2.0 27 Moesgaard fotolab 28 The Swedish History Museum, Photo: Gabriel Hildebrand 29 York Museums Trust :: http://yorkmuseumstrust.org.uk/ :: CC BY-SA 4.0 30 National Museum of Denmark, Photo: Arnold Mikkelsen, CC-BY-SA 2.0 31 The Swedish History Museum, Photo: Christer Åhlin, CC BY 2.5 SE 32 UtCon Collection / Alamy Stock Photo 33 The Metropolitan Museum of Art, New York, Pfeiffer Fund, 1992 34 © 2018 Kulturhistorisk museum, UiO, Eirik Irgens Johnsen, CC BY-SA 4.0 35 © 2018 Kulturhistorisk museum, UiO / CC BY-SA 4.0 36 © 2018 Kulturhistorisk museum, UiO / CC BY-SA 4.0 37 © 2018 Kulturhistorisk museum, UiO / CC BY-SA 4.0 38 © 2018 Kulturhistorisk museum, UiO / CC BY-SA 4.0 40 National Museum of Denmark, Photo: Lennart Larsen, CC-BY-SA 2.0 41 Ashmolean Museum, University of Oxford, UK/ Bridgeman Images 42 © 2018 Kulturhistorisk museum, UiO / CC BY-SA 4.0 43 National Museum of Denmark, Photo: John Lee 44 The Swedish History Museum, Photo: Ola Myrin 45 Walters Art Museum, Gift of Ralph M. Chait, 1954, CC 46 The Swedish History Museum 47 Gabriel Hildebrand 48 Photo Åge Hojem, NTNU Vitenskapsmuseet 49 PRISMA ARCHIVO / Alamy Stock Photo 50 Steve Partridge / Inchmarnock / CC BY-SA 2.0 51 © National Museums Scotland 53 © National Museums Scotland 54 © 2018 Kulturhistorisk museum, UiO, Photo: Adnan Icagic, CC BY-SA 4.0 55 The Swedish History Museum, Photo: Eva Vedin, CC BY 2.5 SE 56 The Museum of South West Jutland 57 The Swedish History Museum, Photo: Gunnel Jansson 58 The Museum of South West Jutland 59 The Museum of South West Jutland 60 The Swedish History Museum, Photo: Gabriel Hildebrand 62 Chronicle / Alamy Stock Photo 63 Mark Edward Harris / Getty Images 64 The Swedish History Museum, Photo: Gabriel Hildebrand 65 Werner Forman Archive / Bridgeman Images 66 York Museums Trust :: http://yorkmuseumstrust.org.uk/ :: CC BY-SA 4.0 67 National Board of Antiquities, Finland 68 akg-images/ Album / Prisma 69 CM Dixon / Print Collector / Getty Images 70 Scott Goodno / Alamy Stock Photo 72 The Swedish History Museum, Photo: Sara Kusmin, CC BY 2.5 SE 73 National Museum of Denmark, Photo: Arnold Mikkelsen, CC BY-SA 2.0 75 National Museum of Denmark, Photo: John Lee 76 Þórhallur Þráinsson 77 National Museum of Denmark, Photo: Arnold Mikkelsen, CC-BY-SA 2.0 78 National Museum of Denmark, Photo: Lennart Larsen, CC-BY-SA 2.0 79 The Museum of South West Jutland 80 The Museum of South West Jutland 81 © The Fitzwilliam Museum, Cambridge; and the Torksey Project 83 © 2017 Trustees of the British Museum 84 Torksey Research Project: Julian Richards and Dawn Hadley, and copyright The Fitzwilliam Museum, Cambridge and Andrew Woods. York Museums Trust 85 © National Museums Scotland 86 W.carter / Wikimedia Commons, CC BY-SA 4.0 87 W.carter / Wikimedia Commons, CC BY-SA 3.0 88 & 89 © The Trustees of the British Museum 91 This image is reproduced with the kind permission of the National Museum of Ireland 92 The Museum of South West Jutland/Moesgaard Photolab 93 York Museums Trust :: http://yorkmuseumstrust.org.uk/ :: CC BY-SA 4.0 94 © The Trustees of the British Museum 95 Photo:StudioLab, reproduced with the permission of Transport Infrastructure Ireland 96 © The Trustees of the British Museum 97 York Museums Trust :: http:// yorkmuseumstrust.org.uk/ :: CC BY-SA 4.0 98 The Swedish History Museum, Photo: Gabriel Hildebrand 99 The Swedish History Museum 100 National Museum of Denmark, Photo: John Lee, CC-BY-SA 2.0 102 Steve Ashby 104 © The Trustees of the British Museum 105 Thue C. Leibrandt / Wikimedia Commons / CC BY-SA 3.0 106 York Museums Trust :: http://yorkmuseumstrust.org.uk/ :: CC BY-SA 4.0 107 York Museums Trust :: http://yorkmuseumstrust.org.uk/ :: CC BY-SA 4.0 108 Viking Museum, Haithabu 110 © Boltin Picture Library / Bridgeman Images 111 © Hull and East Riding Museum, Hull Museums 112 York Museums Trust :: http://yorkmuseumstrust. org.uk/ :: CC BY-SA 4.0 114 National Museum of Denmark, Photo: Arnold Mikkelsen, CC-BY-SA 2.0 115 York Museums Trust :: http:// yorkmuseumstrust.org.uk/ :: CC BY-SA 4.0 116 This image is reproduced with the kind permission of the National Museum of Ireland 118 Steve Ashby 119 York Museums Trust :: http://yorkmuseumstrust.org.uk/ :: CC BY-SA 4.0 120 York Museums Trust :: http:// yorkmuseumstrust.org.uk/ :: CC BY-SA 4.0 122 The Swedish History Museum, Photo: Gabriel Hildebrand, CC BY 2.5 SE 124 © National Museums Scotland 126 This image is reproduced with the kind permission of the National Museum of Ireland, Photo: Valerie Dowling 127 akg-images 128 © National Museums Scotland 130 The Metropolitan Museum of Art, New York, Purchase, The Kurt Berliner Foundation Gift, 2000 131 National Museum of Denmark, Photo: Ole Malling & Roskilde Museum, CC BY-SA 2.0 132 © National Museums Scotland 133 © National Museums Scotland 134 The Swedish History Museum, Photo: Gabriel Hildebrand, CC BY 2.5 SE 136 National Museum of Denmark, Photo: Kit Weiss, All Rights Reserved 137 The Swedish History Museum 138 J. Casares / EPA / REX /Shutterstock 139 The Swedish History Museum 140 © The Trustees of the British Museum 142 Manx National Heritage (Isle of Man) / Bridgeman Images 144 INTERFOTO / Alamy Stock Photo 146 Steve Ashby 148 The Metropolitan Museum of Art, New York, Rogers Fund, 1955 149 York Museums Trust :: http://yorkmuseumstrust.org.uk/ :: CC BY-SA 4.0 150 Jorvik Viking Centre 152 National Museum of Denmark, Photo: John Lee, CC-BY-SA 2.0 155 National Museum of Denmark, Photo: Lennart Larsen, CC-BY-SA 2.0 156 National Museum of Iceland, Reykjavik, Iceland / Bridgeman Images 157 The Swedish History Museum, Photo: Gabriel Hildebrand 158 National Museum of Denmark, Photo: Roberto Fortuna & Kira Ursem, CC-BY-SA 2.0 159 National Museum of Denmark, Photo: Roberto Fortuna & Kira Ursem, CC-BY-SA 2.0 160 National Museum of Denmark, Photo: John Lee, CC-BY-SA 2.0 161 The Powerhouse Museum Collection 162 The Swedish History Museum, Photo: Gabriel Hildebrand, CC BY 2.5 SE 163 © National Museums Scotland 164 National Museum of Denmark, Photo: John Lee 166 National Museum of Denmark, Photo: Lennart Larsen, CC-BY-SA 2.0 167 This image is reproduced with the kind permission of the National Museum of Ireland 168 York Museums Trust :: http://yorkmuseumstrust.org.uk/ :: CC BY-SA 4.0 170 © National Museums Scotland 172 © The Trustees of the British Museum 173 © The Trustees of the British Museum 174 © The Trustees of the British Museum 176 The Swedish History Museum, Photo: Ola Myrin 178 Jorvik Viking Centre 179

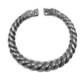 # Acknowledgments

이 프로젝트는 확고한 토대 위에서 지금도 연구를 이어 가고 있는 학계가 없었다면 불가능했을 것이다. 그리고 책의 분량 때문에 우리가 참고한 모든 연구를 일일이 제시하기가 어렵긴 하지만, 아래의 더 읽어볼 책 목록에 가장 중요한 문헌들 일부를 소개해 놓았다. 또한 정보 및 사진을 제공하거나, 생각을 나눠주거나, 공예품들을 놓고 함께 토론을 해 주거나, 또는 단순히 우리에게 영감을 주신 모든 분들과 단체들에 감사하고 싶다. 불가피하게 많은 분을 누락하게 되겠지만, 그럼에도 미건 본 애커맨, 제임스 배럿, 콜린 베이티, 세라 크루아, 타니아 디킨슨, 제임스 그레이엄-캠벨, 던 해들리, 기테 한센, 스티븐 해리슨, 샬럿 헤덴스티에르나—온손, 레나 홀름크비스트, 제인 커쇼, 욘 륭크비스트, 아서 맥그레거, 에일자 메인먼, 크리스틴 맥도넬, 키타 몰드, 존 네일러, 운 페데르센, 닐 프라이스, 줄리언 리처즈, 다그핀 쉬레, 모르텐 쇠우쇠, 페넬로피 월튼 로저스와 개러스 윌리엄스에게 감사하고 싶다. 더불어 여러 차례의 토론으로 영감을 준 쇠렌 신드백과 마크 에드먼즈에게는 각별히 감사드리고 싶다. 마지막으로는 대서양 양편에서 그간 꾸준히 지지를 보내준 친구들과 가족들에게 고마움을 전하되, 아낌없는 노고와 성실함과 한없는 인내심을 보여 준 화이트 라이언스 출판사의 캐럴 킹, 해나 필립스, 루스 패트릭, 이사벨 일스, 엠마 브라운과 엘스페스 베이다스도 빼 놓아서는 안 될 듯하다. 모든 오류는 우리 탓이다. 바이킹 시대 빗 제작자의 표현을 빌려 말하자면, 우리가 좋은 책을 만들었기를 바란다.

더 읽어볼 책들

Fitzhugh, William W. and Elisabeth I. Ward(eds.) #Vikings: The North Atlantic Saga,# Washington D. C.: Smithsonian Institution, 2000.

Graham-Campbell, James. #Vikings Artefacts. A Select Catalogue,# London: British Museum Press, 1980.

Sindbaek, Søren M. (ed.). #The World in the Viking Age,# Roskilde: Viking Ship Museum, 2014.

Sindbaek, Søren M. (ed.). #Dragons of the Northern Seas: The Vikings Age of Denmark,# Ribe: Liljebjerget, Museum of Southwest Jutland, 2015.

VIKINGS

전 세계 박물관 소장품에서 선정한 유물로 읽는 문명 이야기

대담하고 역동적인 **바이킹**

2020년 5월 1일 1판 1쇄 인쇄
2020년 5월 7일 1판 1쇄 발행

지은이 ┃ 스티븐 애슈비 & 앨리슨 레너드
옮긴이 ┃ 김지선
발행인 ┃ 최한숙
펴낸곳 ┃ BM 성안북스
주소 ┃ 04032 서울시 마포구 양화로 127 첨단빌딩 3층(출판기획 R&D 센터)
　　　 10881 경기도 파주시 문발로 112 출판문화정보산업단지(제작 및 물류)
전화 ┃ 02) 3142 − 0036 / 031) 950 − 6386
팩스 ┃ 031) 950 − 6388
등록 ┃ 1978. 9. 18 제406 −1978−000001호
출판사 홈페이지 ┃ www.cyber.co.kr
도서 문의 이메일 주소 ┃ heeheeda@naver.com

ISBN 978-89-7067-379-0 04600
ISBN 978-89-7067-375-2 (세트)
정가 19,000원

이 책을 만든 사람들
본부장 ┃ 전희경
교정 ┃ 김하영
편집・표지 디자인 ┃ 상:想 컴퍼니, 김인환
홍보 ┃ 김계향
마케팅 ┃ 구본철, 차정욱, 나진호, 이동후, 강호묵
제작 ┃ 김유석

■ **도서 A/S 안내**

성안북스에서 발행하는 모든 도서는 저자와 출판사, 그리고 독자가 함께 만들어 나갑니다.
좋은 책을 펴내기 위해 많은 노력을 기울이고 있습니다. 혹시라도 내용상의 오류나 오탈자 등이
발견되면 "좋은 책은 나라의 보배"로서 우리 모두가 함께 만들어 간다는 마음으로 연락주시기
바랍니다. 수정 보완하여 더 나은 책이 되도록 최선을 다하겠습니다.
성안북스는 늘 독자 여러분들의 소중한 의견을 기다리고 있습니다. 좋은 의견을 보내주시는 분께는
성안당 쇼핑몰의 포인트(3,000포인트)를 적립해 드립니다.
잘못 만들어진 책이나 부록 등이 파손된 경우에는 교환해 드립니다.